后浪

文明的盛装

世界装饰艺术赏鉴

[德] 海因里希·多尔梅奇　编著

陈雷　译

江苏凤凰文艺出版社
JIANGSU PHOENIX LITERATURE AND
ART PUBLISHING

图书在版编目（ＣＩＰ）数据

文明的盛装 : 世界装饰艺术赏鉴 / (德) 海因里希
· 多尔梅奇编著 ; 陈雷译 . -- 南京 : 江苏凤凰文艺出
版社 , 2024.1
 ISBN 978-7-5594-7892-4

Ⅰ. ①文… Ⅱ. ①海… ②陈… Ⅲ. ①装饰美术 - 鉴
赏 - 世界 Ⅳ. ① J535

中国国家版本馆 CIP 数据核字 (2023) 第 140216 号

文明的盛装：世界装饰艺术赏鉴

[德] 海因里希 · 多尔梅奇 编著　陈雷 译

编辑统筹　尚　飞
责任编辑　曹　波
特约编辑　陈丹正
内文制作　李　佳
装帧设计　墨白空间 · 李易
出版发行　江苏凤凰文艺出版社
　　　　　南京市中央路 165 号，邮编：210009
网　　址　http://www.jswenyi.com
印　　刷　天津图文方嘉印刷有限公司
开　　本　635 毫米 ×965 毫米　1/8
印　　张　26
字　　数　236 千字
版　　次　2024 年 1 月第 1 版
印　　次　2024 年 1 月第 1 次印刷
书　　号　ISBN 978-7-5594-7892-4
定　　价　178.00 元

江苏凤凰文艺版图书凡印刷、装订错误，可向出版社调换，联系电话 025-83280257

前　言

　　在装饰艺术日益发展的同时，公众对新旧时代的装饰艺术产品也越来越感兴趣。对不同风格的彻底了解，特别是对属于这些风格的装饰品的了解，越来越被认为是一种普遍需要。

　　本汇编的目的是为了满足这一需求。本书无意于给出理论规则，而是作为一个实用指南，以便通过对按时间顺序排列的例子的直接观察，让大家清楚地了解装饰品，特别是其色彩处理在各个民族的不同时期内是如何自然发展和形成的。我们特别注意从早期几个世纪流传下来的取之不尽、用之不竭的艺术产品中，选取风格统一的优秀装饰类型加以编排，这一方面有利于进行系统研究，另一方面也为最多样化的艺术爱好者提供了丰富的宝库。我们这个时代迅速变化的品味不断要求新的形式，他们在创作自己的作品时可以从中获得新的灵感。愿这一丰富的收藏成为寻找统一而美丽的风格形式的可靠指南！

　　得益于那些通过无私捐赠原始物品和记录来丰富本书的人的善意支持，加上我在旅行中收集的材料，我在本书中介绍了大量尚未在任何其他作品中发表过的此类实例。在使用现有的出版物时，我已经尽可能地标明了原作品的确切名称，以便那些被吸引而想要进一步专门研究的人可以找到这一领域中非常有趣的艺术出版物。

　　愿这部丰富多彩的作品——出版社为之做出了非常重大的努力——能够得到所有相关方的好评，并对他们有所助益。

<div align="right">

斯图加特，1886 年 10 月

H. 多尔梅奇

</div>

目　录

前言　　　　　　　　　　　　　　　　　　　i

埃及装饰

图版 1　绘画与塑形艺术　　　　　　　　　1

图版 2　建筑与绘画　　　　　　　　　　　3

亚述装饰

图版 3　绘画、彩色雕塑、陶器　　　　　　5

希腊装饰

图版 4　建筑与雕塑装饰　　　　　　　　　7

图版 5　建筑彩饰　　　　　　　　　　　　9

图版 6　陶器　　　　　　　　　　　　　　11

罗马装饰

图版 7　建筑与雕塑装饰　　　　　　　　　13

图版 8　马赛克镶嵌地板　　　　　　　　　15

图版 9　壁画和彩色浅浮雕　　　　　　　　17

图版 10　青铜器　　　　　　　　　　　　19

中国装饰

图版 11　绘画　　　　　　　　　　　　　21

图版 12　绘画、织物、刺绣和景泰蓝　　　23

日本装饰

图版 13　漆器装饰　　　　　　　　　　　25

图版 14　织物、绘画和珐琅饰　　　　　　27

印度装饰

图版 15　金属制品　　　　　　　　　　　29

图版 16　刺绣、织物、编艺和漆器　　　　31

图版 17　金属制品、刺绣、织物和绘画　　33

图版 18　大理石镶嵌　　　　　　　　　　35

波斯装饰

图版 19　建筑　　　　　　　　　　　　　37

图版 20　陶器　　　　　　　　　　　　　39

图版 21　织物与书籍彩饰　　　　　　　　41

图版 22　金属制品　　　　　　　　　　　43

阿拉伯装饰

图版 23　陶瓷装饰　　　　　　　　　　　45

图版 24　织物、刺绣和绘画　　　　　　　47

图版 25　木头和金属装饰　　　　　　　　49

图版 26　手抄本彩饰　　　　　　　　　　51

阿拉伯－摩尔装饰

图版 27　建筑装饰　　　　　　　　　　　53

图版 28　马赛克和釉砖　　　　　　　　　55

摩尔装饰

图版 29　建筑装饰　　　　　　　　　　　57

土耳其装饰

图版 30　釉陶建筑装饰　　　　　　　　　59

凯尔特装饰

图版 31　手抄本彩饰　　　　　　　　　　61

拜占庭装饰

图版 32　玻璃马赛克、彩色珐琅饰和书籍彩饰　63

图版 33　镶包珐琅、大理石马赛克和玻璃马赛克　65

图版 34　织物与刺绣　　　　　　　　　　67

俄国装饰

图版 35　手抄本绘饰　　　　　　　　　　69

图版 36　建筑装饰和木雕　　　　　　　　71

图版 37　珐琅饰品、锡釉陶器、墙壁和天花板绘画、

　　　　上漆木器　　　　　　　　　　　73

北欧装饰

图版 38　木雕　　　　　　　　　　　　　75

拜占庭与中世纪装饰

图版 39　建筑与雕塑　　　　　　　　　　77

中世纪装饰

图版 40　珐琅饰品和手抄本绘饰　　　　　79

图版 41　壁画　　　　　　　　　　　　　81

图版 42　彩色玻璃　　　　　　　　　　　83

图版 43　地板装饰　　　　　　　　　　　85

图版 44　木材和石材马赛克　　　　　　　87

图版 45　彩色玻璃　　　　　　　　　　　89

图版 46　建筑装饰和雕塑　　　　　　　　91

图版 47　织物、刺绣、珐琅饰品和彩色雕塑　93

图版 48　手抄本绘饰　　　　　　　　　　　　95
图版 49　天花板和墙壁绘画　　　　　　　　97

意大利文艺复兴装饰

图版 50　彩色玻璃　　　　　　　　　　　　99
图版 51　彩色陶器　　　　　　　　　　　　101
图版 52　装饰画　　　　　　　　　　　　　103
图版 53　细木镶嵌　　　　　　　　　　　　105
图版 54　天花板绘饰　　　　　　　　　　　107
图版 55　蕾丝花边　　　　　　　　　　　　109
图版 56　刺绣与织毯　　　　　　　　　　　111
图版 57　拉毛粉饰、大理石镶嵌和灰泥浮雕　113
图版 58　墙壁和天花板绘画　　　　　　　　115
图版 59　手抄本绘饰、织物和大理石镶嵌　　117
图版 60　陶器绘饰　　　　　　　　　　　　119
图版 61　大理石与青铜雕塑装饰　　　　　　121
图版 62　天花板和墙壁绘画　　　　　　　　123
图版 63　贵金属珐琅镶嵌工艺　　　　　　　125

法国文艺复兴装饰

图版 64　印刷品装饰　　　　　　　　　　　127
图版 65　雕版印花和刺绣　　　　　　　　　129
图版 66　挂毯式绘画　　　　　　　　　　　131
图版 67　石雕和木雕　　　　　　　　　　　133
图版 68　天花板绘画　　　　　　　　　　　135
图版 69　织物、刺绣和书籍封面　　　　　　137
图版 70　壁画、彩色雕塑、织物和书籍封面　139
图版 71　哥白林挂毯　　　　　　　　　　　141
图版 72　金属珐琅饰、陶器彩绘和金属镶嵌　143

法国和德意志文艺复兴装饰

图版 73　木头和金属上的装饰　　　　　　　145

德意志文艺复兴装饰

图版 74　天花板和墙壁绘画、木镶嵌和刺绣　147
图版 75　玻璃彩绘　　　　　　　　　　　　149
图版 76　金属制品　　　　　　　　　　　　151
图版 77　彩色雕塑艺术　　　　　　　　　　153

图版 78　书籍封面装饰　　　　　　　　　　155
图版 79　刺绣和织物　　　　　　　　　　　157
图版 80　印刷品装饰　　　　　　　　　　　159
图版 81　彩色雕刻装饰　　　　　　　　　　161
图版 82　石雕和木雕装饰　　　　　　　　　163
图版 83　壁画、石雕和木雕装饰　　　　　　165
图版 84　天花板和墙壁绘画　　　　　　　　167
图版 85　涡形花饰和珐琅贵金属制品　　　　169

17—18 世纪装饰

图版 86　哥白林挂毯和书籍装帧　　　　　　171
图版 87　刺绣、皮革挂毯和金器　　　　　　173
图版 88　金属制品和木雕　　　　　　　　　175
图版 89　镶木地板　　　　　　　　　　　　177
图版 90　塑形装饰　　　　　　　　　　　　179
图版 91　绘画、皮革挂毯和灰泥装饰　　　　181

18 世纪装饰

图版 92　彩色塑形装饰　　　　　　　　　　183
图版 93　哥白林挂毯　　　　　　　　　　　185
图版 94　塑形与绘画装饰　　　　　　　　　187
图版 95　蕾丝花边、织物和刺绣　　　　　　189
图版 96　金属配饰　　　　　　　　　　　　191

19 世纪初装饰

图版 97　壁画和天花板装饰　　　　　　　　193
图版 98　哥白林挂毯和蕾丝花边　　　　　　195

19 世纪装饰（帝国风格）

图版 99　金属装饰　　　　　　　　　　　　197

18—19 世纪装饰

图版 100　丝绸织毯　　　　　　　　　　　199

出版后记　　　　　　　　　　　　　　　　202

埃 及 装 饰

绘画与塑形艺术

古埃及人是最为古老的文明民族，他们善用主要与象形文字有关的图像主题进行装饰。他们会在圆柱和墙面上绘制宗教和日常生活的图像记录。埃及建筑外墙上呈现的图像是些非常浅的、通常是彩色的浮雕，被称为"浅浮雕"。外部轮廓刻得很深，描绘对象经过塑形处理，但其最突出的部分仍然与墙面保持在同一平面上（图版 1 中的图 1）。图画本身都是平涂，缺乏立体感，轮廓清晰，体现出丰富且和谐的色彩组合。

埃及装饰是动物和植物的王国，其中最常出现的有莲花（女神伊西斯的标志物，也是自然生殖力的象征）、睡莲、纸莎草、芦苇等，此外还有公羊、雀鹰，以及蜣螂，即圣甲虫（图版 1 中的图 2）。另一种经常使用的象征图像是有翼的日轮（图版 2 中的图 2）。

图版 2 中的各种柱头也使用了以上提及的植物素材——图 3 为纸莎草；图 4 中的柱头由花苞构成，柱身则是一捆植物茎；图 5 是棕榈叶；图 6 则是纸莎草的花蕾。

12.

13.

14.

15.

16.

图 1　绘于丹德拉神庙中一根圆柱上的人像。

图 2 和图 3　木乃伊棺绘画。

图 4 和图 5　出自巴黎卢浮宫藏一具木乃伊棺。

图 6　石棺彩绘边饰。

图 7　一具木乃伊棺的边饰。大英博物馆，伦敦。

图 8　一具木棺上的装饰。大英博物馆。

图 9　一具木乃伊棺的边饰。大英博物馆。

图 10　边饰局部。大英博物馆。

图 11　一具石棺上的绘画。大英博物馆。

图 12　绘有莲花和纸莎草图案的墙裙，上为平面装饰范例。

图 13—16　平面装饰和边饰。

图 17　抓着两根羽毛徽记的秃鹫，至高权力的象征。

17.

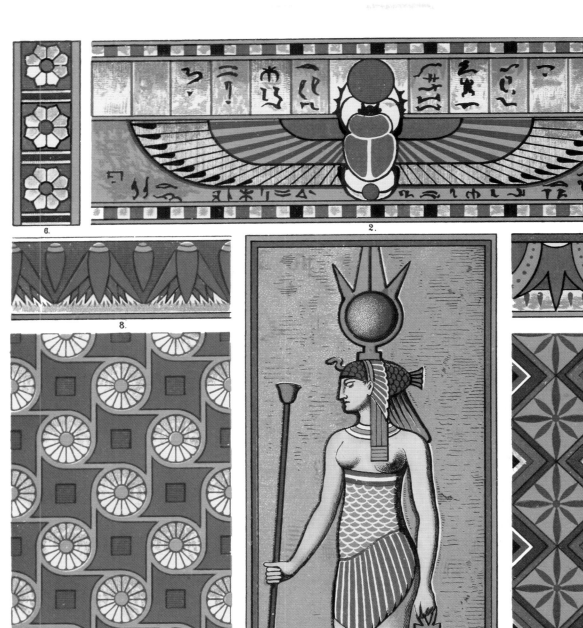

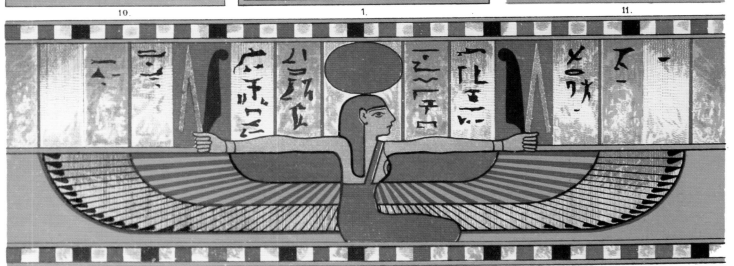

6.

2.

7.

8.

9.

4.

5.

10.

1.

11.

3.

埃 及 装 饰

建筑与绘画

———◆◆◆———

图 1　绘有人物和象形文字的塔门（入口门）。卢浮宫，巴黎。

图 2　菲莱大神庙柱上楣构檐口。雕塑与绘画。

图 3　出自卢克索神庙的柱头，表现的是开花的纸莎草。公元前 1200 年。

图 4　出自底比斯一座神庙的柱头，表现的是莲花花苞。

图 5　出自伊德富一座门廊的柱头，表现的是一株棕榈树。

图 6　出自底比斯的柱头，公元前 1200 年。表现的是纸莎草的花苞。

图 7　木乃伊棺绘饰。

图 8 和图 9　瓦片式图案。墓室画。卢浮宫，巴黎。

图 10 和图 11　彩绘圆柱与柱上楣构。

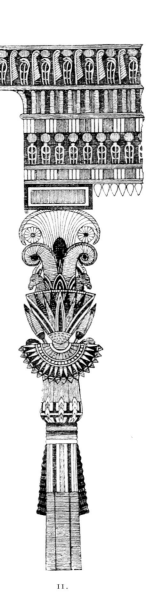

IO.　　　　　　II.

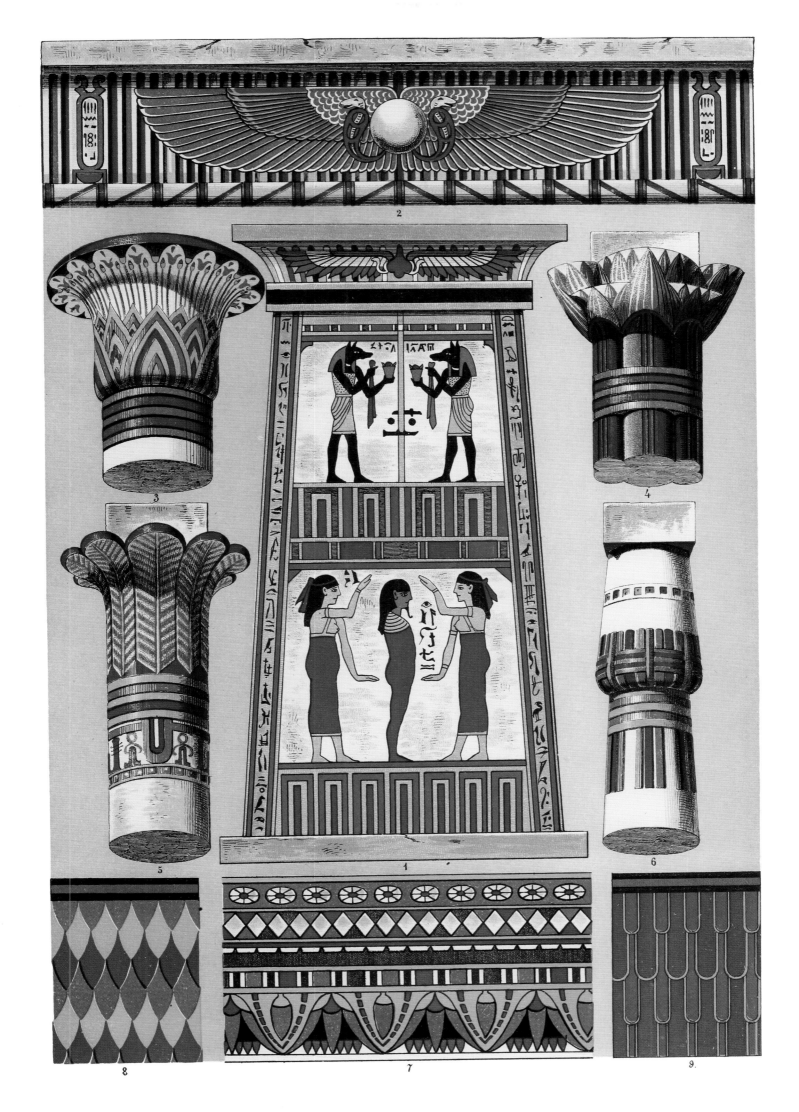

亚述装饰

绘画、彩色雕塑、陶器

———————————◆◆◆———————————

在底格里斯河畔的豪尔萨巴德、尼姆鲁德和尼尼微（三地均在今伊拉克境内）所进行的发掘工作发现了大量亚述人的建筑遗迹、绘画和雕塑，让我们得以领略这个民族的建筑是多么雄奇壮美且绚丽豪华。亚述的装饰风格无疑体现出了埃及的影响，但这并不能掩盖其原创性。除了交叠花纹、锯齿形线条、圆花饰等几何图案之外，雕塑和绘画中还会使用动植物主题。我们甚至还会经常发现所谓的圣树（图 11 和图 12），大多是浅刻或画出来的，此外还有带翼的狮鹫和长着人脸的狮子与公牛。位于图版中央的长着翅膀的男性形象象征着灵魂。建筑中经常使用釉砖来装饰墙面，其上是有规律地重复出现的造型主题或交错的花纹。

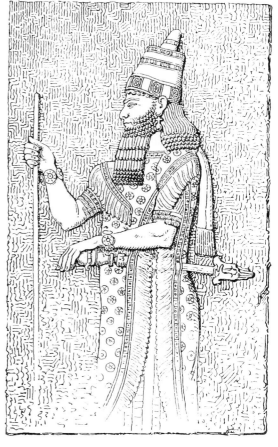

15.

图 1　出自豪尔萨巴德一座宫殿中的釉砖局部。

图 2—4　出自尼尼微的彩色浅浮雕。

图 5　出自尼姆鲁德的彩色装饰图。

图 6　出自豪尔萨巴德的釉砖。

图 7—10　出自尼姆鲁德的彩色装饰图。

图 11 和图 12　圣树。出自尼姆鲁德的彩色浅浮雕。

图 13　出自尼姆鲁德的彩色装饰图。

图 14　出自豪尔萨巴德的釉砖。

图 15　描绘亚述王的浅浮雕，藏于巴黎卢浮宫。

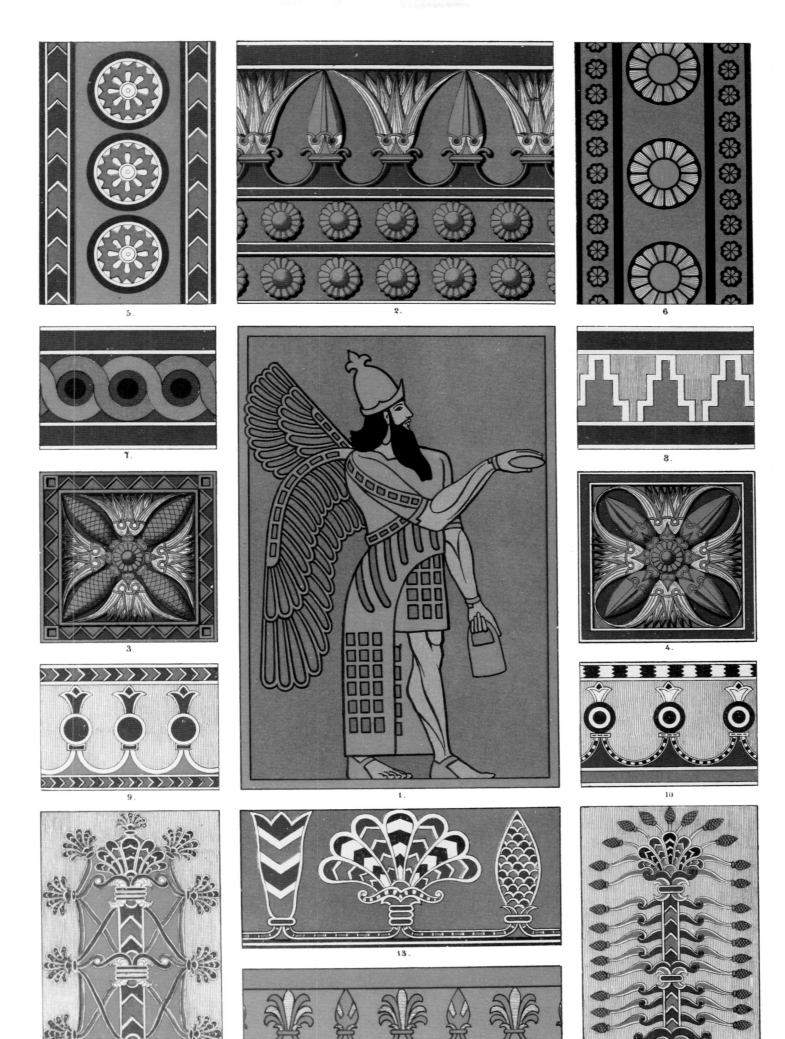

5.

2.

6.

7.

8.

3.

4.

9.

1.

10.

11.

13.

14.

12.

希 腊 装 饰

建筑与雕塑装饰

———— ◆◆◆ ————

希腊装饰艺术总是体现出一种经典性，这主要是因为希腊的艺术家们知道怎样让装饰与艺术品本身相得益彰，绝不让装饰掩盖了要施以装饰的基底，而是以美丽的线条和形象对其加以衬托。如此一来，基本的形式总是凭借其清晰的实体性昭然可见，并因装饰而愈益彰显。无论观看希腊人制造的宏大的建筑物还是欣赏最简单的家用物品，你总会发现，这些作品在形式上是高度完善的，并且有一种崇高的美感，让观者受到触动并感到惊讶。

图 1—3 给出了希腊建筑发展中的三种形式：多立克式、伊奥尼亚式和科林斯式。

多立克式柱头的平静简洁体现着支撑的目的，其形式让我们想到多立克人的严肃。图 2 体现出优美的、纯然的典雅，与伊奥尼亚人的性情相一致。然而，科林斯式柱头那丰富多彩的形式表达的却是对华美效果的热爱，这种热爱从科林斯这座富裕的贸易之城传遍了整个希腊。

图 4 所描绘的是雅典卫城伊瑞克提翁神庙女像柱门廊中用来代替圆柱的高贵童贞女形象。

图 1　出自帕埃斯图姆的多立克式柱头（带有彩绘装饰）。

图 2　雅典卫城伊瑞克提翁神庙中的伊奥尼亚式柱头。

图 3　出自雅典奖杯亭的科林斯式柱头。

图 4　出自伊瑞克提翁神庙的女像柱。

图 5 和图 6　墓柱顶饰，藏于巴黎。

图 7—9　花状饰。

图 10 和图 11　狮鹫。饰带局部。

图 12 和图 13　那不勒斯的国家博物馆中的兽像柱。

图 14 和图 15　伦敦大英博物馆中的兽像柱。

图 16　出自米利都阿波罗神庙的壁柱柱头。

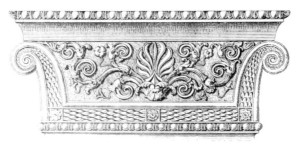

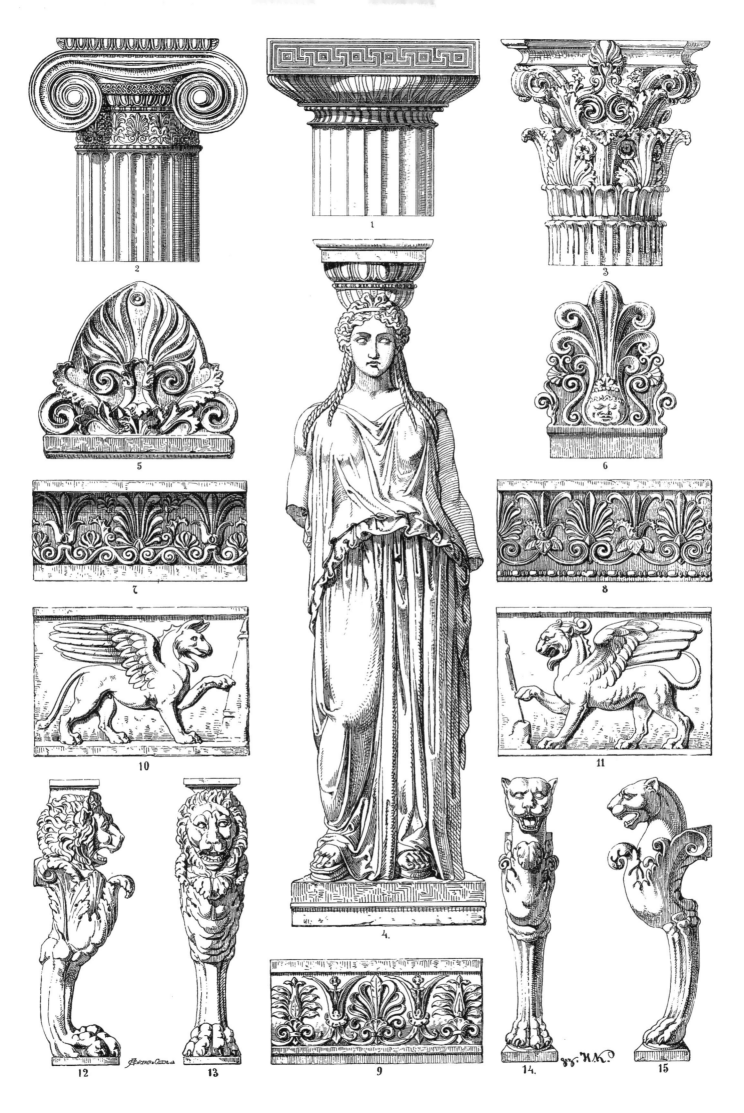

希 腊 装 饰

建筑彩饰

图版 5 展示的是一些残存的彩色线脚。这些图案大体上就是我们在造型装饰中所见的传统样式，而且它们同样出现于图版 6 的陶瓶装饰之中。这些纹饰有回纹饰、心形叶饰、馒形饰、棕叶饰、花状饰等。如今我们无疑已经确知，那时人们会对建筑进行彩绘装饰。事实上，因为当时的造型装饰往往刻得很浅，如果不对其上色，人们就很难在远处看清其内容。

图 1　出自塞利努斯的彩色带狮头波状花边饰（葱形饰）。

图 2　雅典一座神庙的山墙顶饰。

图 3—6　雅典卫城山门彩色檐口。

图 7　出自雅典忒修斯庙的一处壁角柱柱头装饰。

图 8　塞利努斯一座神庙中的装饰纹样。

图 9　埃伊纳岛朱庇特神庙中的饰带。

图 10　帕特农神庙中的波状花边饰。

图 11　在帕拉佐罗发现的装饰纹样。

图 12 和图 13　回纹饰。

图 14　天花板镶板（藻井）装饰，大英博物馆，伦敦。

图 15　在帕拉佐罗发现的焙烧黏土柱间壁饰板。

图 16　出自雅典卫城山门的天花板镶板。

图 17　赤陶板。

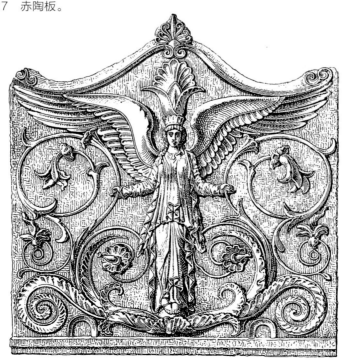

3.

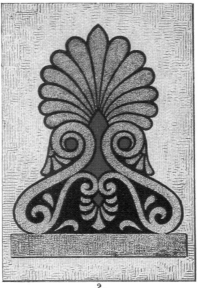

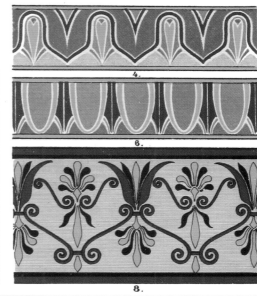

4.

5.

6.

7.

2.

8.

9.

10.

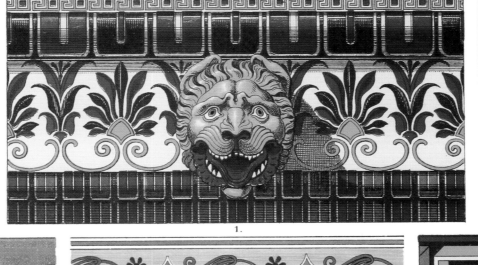

1.

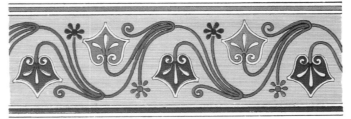

11.

12.

13.

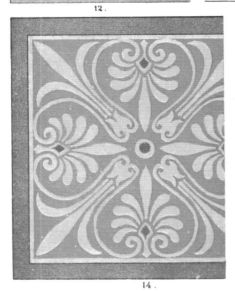

14.

15.

16.

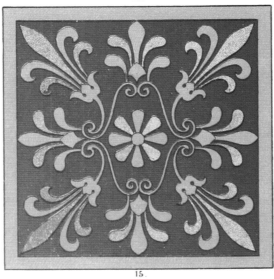

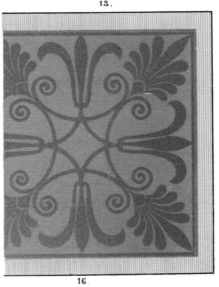

希腊装饰

陶器

希腊人将制陶提升到了艺术的境界。在埃及，制作陶器的劳动者地位较为低下，其产品当然只限于家用，或者是作为一种珍贵器皿的便宜替代品来使用。相反，希腊人极为尊重他们的陶工，会制作奖章并建造纪念碑来表彰他们。

希腊陶器很少是用手制作并带有造型装饰的。他们在史前时代便已开始使用陶轮，荷马的作品对此也有所提及。用这种方法制作陶器的证据亦可见于迈锡尼和克里特岛的遗址之中。

最为古老的希腊陶瓶的装饰大多极其简洁，往往是在陶土的浅色（白色或微黄）背景上施以横条、圆环和方格等形状的棕色装饰。但不久之后，陶器上也出现了包含动物形象的饰带。

随后，特别设计的图形出现在了色条之间，包括波浪纹、心形饰、月桂叶饰和回纹饰等，但仍旧和以前一样，是用深色画在浅色底面之上的，并且底色经常会使用白色。

在希腊制陶艺术的鼎盛时期，背景、线条装饰和造型表现所使用的颜色发生了改变。陶土的橙色被保留下来，而背景则以黑色填充。用画刷绘出的图像显得更为坚实，并且有了一种高贵优雅之感（图 10）。

随后到来的是一个彩色的时代，而这个时代无疑要被称作希腊制陶艺术的衰落期。这时各种色彩被大量使用，特别是浅黄色、金黄色、蓝色、蓝紫色，甚至是金色。

图 1—9　各种形式的希腊陶器。

图 1　双耳细颈瓶，用于装油、酒等。

图 2　基里克斯杯，一种双耳浅口酒杯。

图 3　骨灰瓮，一种骨灰容器。

图 4　大酒壶。

图 5　水罐。

图 6　调酒瓮，用于调和酒与水的容器。

图 7　莱基托斯瓶，用于储存橄榄油的器皿。

图 8　康塔罗斯杯，一种双柄酒杯。

图 9　角状杯，一种酒器。

图 10　那不勒斯的国家博物馆所藏的双耳细颈瓶上的女性图像。

图 11—17　希腊回纹饰。

图 18 和图 19　波浪形边饰。

图 20 和图 21　圆花形边饰。

图 22 和图 23　常春藤芽饰。

图 24 和图 25　花状边饰。

图 26—29 和图 32　棕叶边饰。

图 30 和图 31　橄榄叶边饰。

图 33 和图 34　陶瓶装饰纹样。

图 35　杯内装饰图。

33·

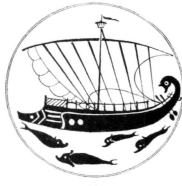

35·

34·

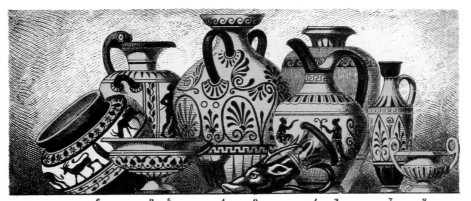

11. 12. 6. 2. 5. 1. 9. 4. 3. 7. 8. 13. 14.

15. 16. 17.

18. 19.

20. 21.

22. 23.

24. 25.

26. 10. 27.

28. 29.

30. 32. 31.

罗 马 装 饰

建筑与雕塑装饰

———————◆◆◆◆——————

　　罗马人本身缺少艺术天赋，其艺术似乎主要是借用了希腊和伊特鲁里亚的艺术形式。然而，罗马的艺术作品中常见的是一种过度装饰的风格，而非后二者那种独特而经典的纯粹的形式。

　　罗马人喜欢盛大的排场，因而更钟爱科林斯式风格。他们有时会将科林斯柱头修饰得错综繁复，体现出非常精致的艺术魅力，比如罗马万神殿中的柱头（图1）；而所谓的复合式柱头（图3）所体现的则是对科林斯式和伊奥尼亚式风格的机械混合。罗马时代还有大量其他样式的类似科林斯式的柱头（同样出现于后来的文艺复兴时代），会将海豚、飞马等形象置于涡卷装饰的位置，而这些都是创作者想象力过度的表现。

　　在罗马装饰之中，各种不同形态的叶片经常被死板地表现，乃至我们很难辨识出那到底是自然界中的什么植物。最常使用的是莨苕叶形装饰，但其叶尖是圆的，形态上更为丰阔，少了许多希腊艺术中的那种精致优雅感。除此之外，还有橡叶、月桂、松果、葡萄叶、棕榈、常春藤、芦荟、旋花、谷穗、罂粟花等多种元素，都会被大胆地交替使用，并通过丰富的花朵、果实和造型装饰使之更为生动。

图 1　出自罗马万神殿的科林斯式柱头。

图 2　烛台头部，梵蒂冈博物馆。

图 3　罗马一座朱诺神庙中的复合式柱头。

图 4　在蒂沃利的哈德良别墅中发现的饰带局部，现藏于罗马的拉特兰博物馆。

图 5 和图 7　圆花饰，梵蒂冈博物馆。

图 6　出自罗马的饰带局部。

图 8 和图 11　罗马晚期的柱基。

图 9 和图 10　出自位于帕拉蒂尼山上的帝国宫殿废墟的檐口构件。

图 12　大理石雕战车上的装饰件，梵蒂冈博物馆。

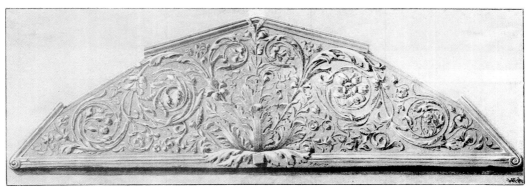

12.

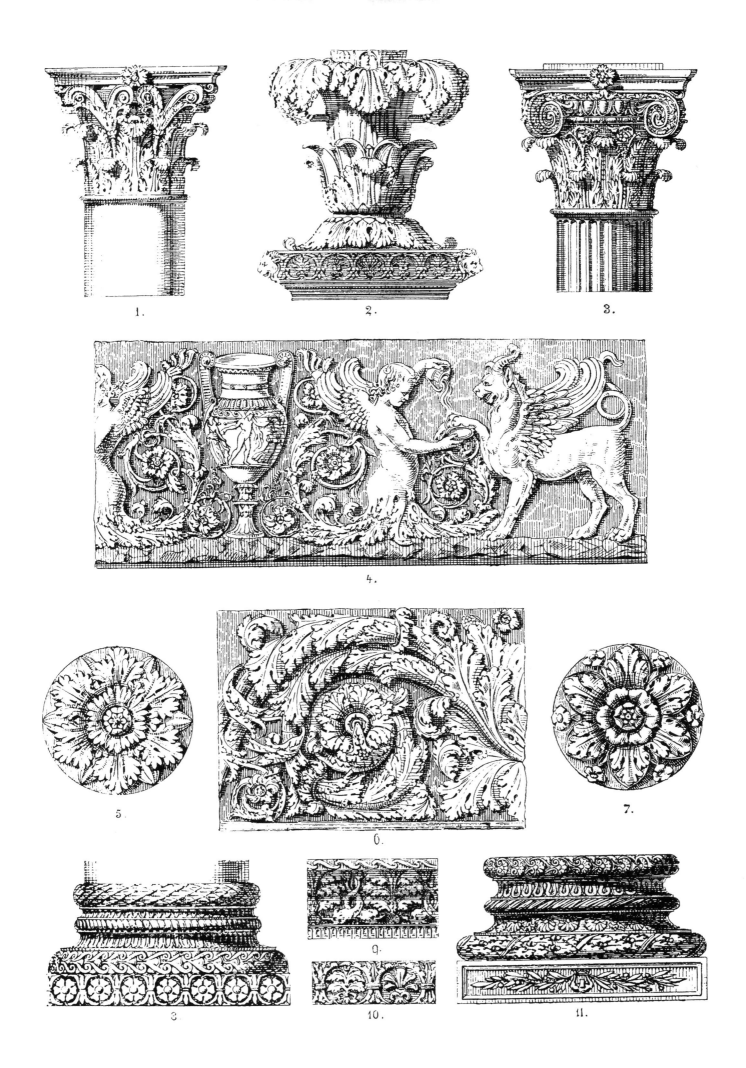

罗马装饰

马赛克镶嵌地板

马赛克镶嵌工艺可能起源于东方。这种技术曾经希腊人大幅改进，最后在罗马人手中臻于完善。罗马人不但制作出了几何图案镶嵌作品，例如从庞贝城发掘出的地板上的那些，也创作出了花朵、动物、静物、人和众神的图像，甚至是完整的绘画——很可能大部分是已佚失的希腊原作的仿制品。

最常使用的材料是各种颜色的石头，主要是大理石（很少使用玻璃浆）。在用板材制作的镶嵌地板（图 2 和图 3）中，板材的形状多种多样；而在真正的碎石镶嵌中，镶于混凝土中的小石子会被排布为有趣的织毯花纹或造型图案（图 1 和图 4—10）。这类镶嵌同样也被用于墙壁和穹顶装饰。

在更晚的时期，如图版 5 中的图 13 那样具有类似浮雕效果的图像主题被频繁地用于地板装饰，这表明这时的品味已开始败坏了。

11.

12.

图 1　庞贝城农牧神之家中的马赛克镶嵌饰带。

图 2 和图 3　罗马帕拉蒂尼博物馆中的马赛克镶嵌地板（H. 多尔梅奇绘）。

图 4 和图 5　出自今德国特里尔附近弗利塞姆的狩猎别墅中的马赛克镶嵌地板。

图 6 和图 7　出自庞贝城的马赛克镶嵌地板（H. 多尔梅奇绘）。

图 8—10　皆出自罗马卡拉卡拉浴场遗址（H. 多尔梅奇绘）。

图 11 和图 12　出自庞贝城的马赛克镶嵌地板（摹自尼科里尼）。

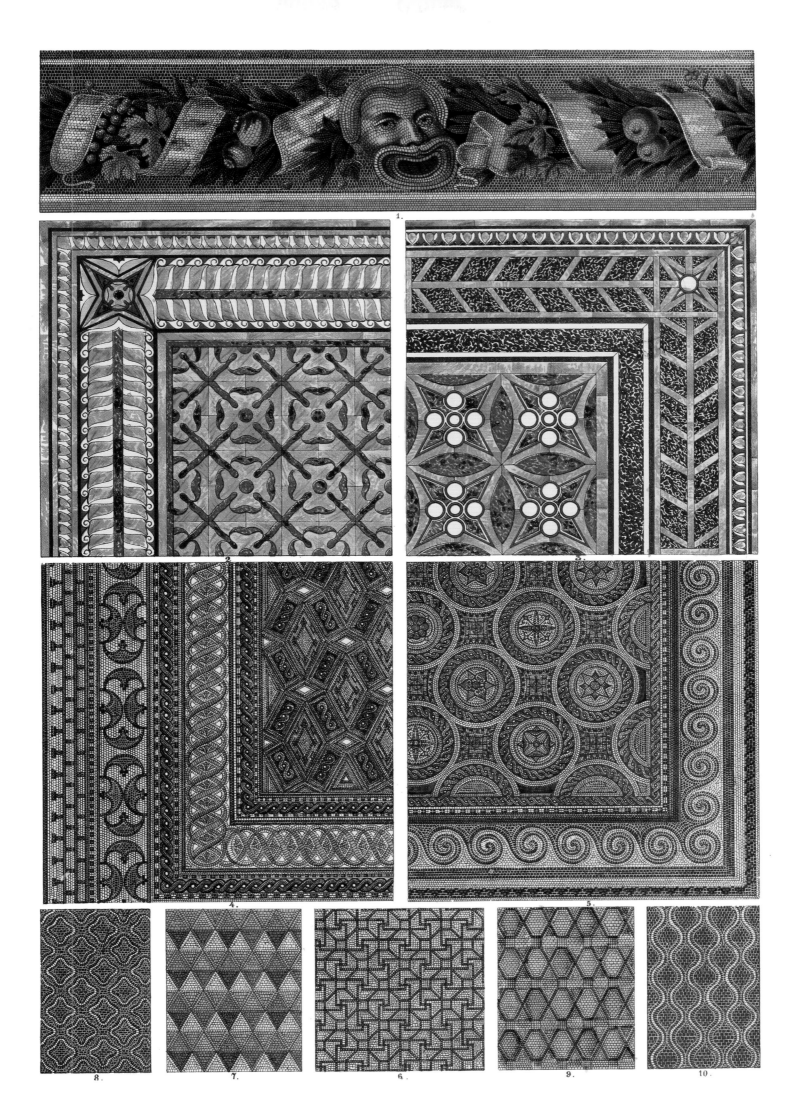

罗马装饰

壁画和彩色浅浮雕

在庞贝、赫库兰尼姆、斯塔比亚和罗马发现了众多基本只是用于装饰目的的壁画，可能其中的大部分都是希腊大师们所画原作的仿制品，虽然都经过了自由发挥，彰显着罗马人对华丽效果的痴迷，但它们让我们得以领略那些已佚失的希腊画作的风采。这些画色彩艳丽，通常只是由普通画匠露天创作的，但其画技大胆高超，艺术感令人钦佩。

庞贝城房屋的各个房间都没有窗户，墙面上画着巍峨的建筑，显然是为了让房间看上去显得更大。墙面被分为墙裙、中部空间和上部空间。墙裙的底色一般是黑的，施以简单的图画或线性装饰；中部空间的底色为紫、绿、蓝或黄色，在漂亮的装饰边框中画有若干人物和风景，显得活泼生动；上部空间大部分是白色的，施以多彩而生动的典雅装饰。不过，也有一些房间的墙裙是黄色的，上部饰带反而是黑色的。除了非常富丽的蔓藤花纹外，墙面装饰元素还包括花环、水果、面具、烛台、动物、悬空的武器等，都画得极为逼真，吸引着观者的目光。最常出现的植物是常春藤、葡萄藤、月桂树、桃金娘、柏树、橄榄树和棕榈树。

墙面最上部往往有小的彩绘灰泥檐口，紧挨着上面的屋顶。屋顶通常是拱形的，在浅色背景上饰以典雅多样的线性装饰，或者是常见的彩色灰泥。

21.

图 1　出自庞贝的壁画，胜利女神像。

图 2 和图 3　那不勒斯的博物馆所藏的细长柱。

图 4 和图 5　出自庞贝的边饰。

图 6　出自庞贝的饰带（H. 多尔梅奇绘）。

图 7—12　出自赫库兰尼姆和庞贝的边饰。

图 13 和图 14　出自庞贝的墙裙。

图 15—20　出自庞贝的彩绘灰泥檐口（H. 多尔梅奇绘）。

图 21　展现建筑结构的壁画，出自庞贝。

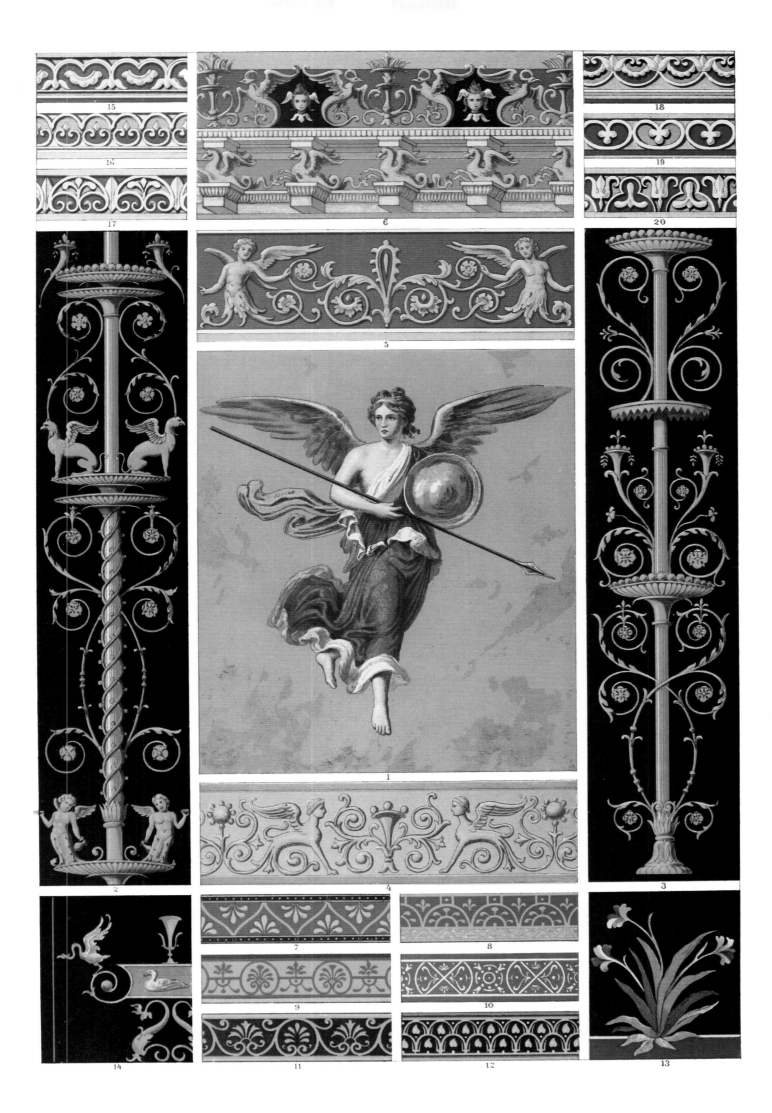

罗 马 装 饰

青铜器

位于那不勒斯的国家博物馆，以及佛罗伦萨和意大利其他地区的众多藏品，可以让我们一览出自古人之手的小型艺术品和手工业制品的全景。这些藏品中的青铜器中包括了最最不起眼的日常用品，

在完全不影响实用性的情况下，它们都呈现出高雅且美丽的平衡形态，让观者不得不由衷赞叹。

这些青铜器包括烛台、灯盏和灯架，它们大部分都是三足的；还有瓶、烹调和餐饮用具，外形（尤其是握把和耳状把手）自由而活泼，达到了极其完美的境界；还有榻、炭盆、戏剧表演面具、盔甲和其他许多东西，在其中始终可见一种不变的明智而审慎的态度，因而全都洋溢着自由自在的希腊式的美。

那些青铜小雕像通常是由几个单独制作的铸件组合而成的。这些像中有许多在形态上具有高度的艺术性，可以当之无愧地跻身于古代世界最佳作品之列。

图 1　那不勒斯的博物馆所藏的带浮雕人物形象的青铜头盔。

图 2 和图 3　那不勒斯的博物馆所藏的两个灯盏（油灯）。

图 4 和图 5　巴黎卢浮宫所藏大烛台。

图 6 和图 8　那不勒斯的博物馆所藏的大烛台。

图 7　图 6 烛台顶端侧面（放大图）。

图 9　藏于那不勒斯的烛台之顶端。

图 10　有西勒诺斯（希腊神话中酒神狄俄尼索斯的养育者）形象装饰的双枝小烛台，藏于那不勒斯。

图 11　荣耀座，为官员准备的、形态精美的荣誉座位，藏于巴黎卢浮宫。

图 12 和图 13　赫库兰尼姆出土的三脚鼎，藏于那不勒斯的博物馆。

图 14 和图 15　作为装饰构件的青铜面具，藏于那不勒斯。

图 16 和图 17　发现于希尔德斯海姆的镜柄。

图 18　发现于希尔德斯海姆的无柄高脚杯。

图 19　带有酒神崇拜象征图案的双柄高脚杯，发现于希尔德斯海姆。

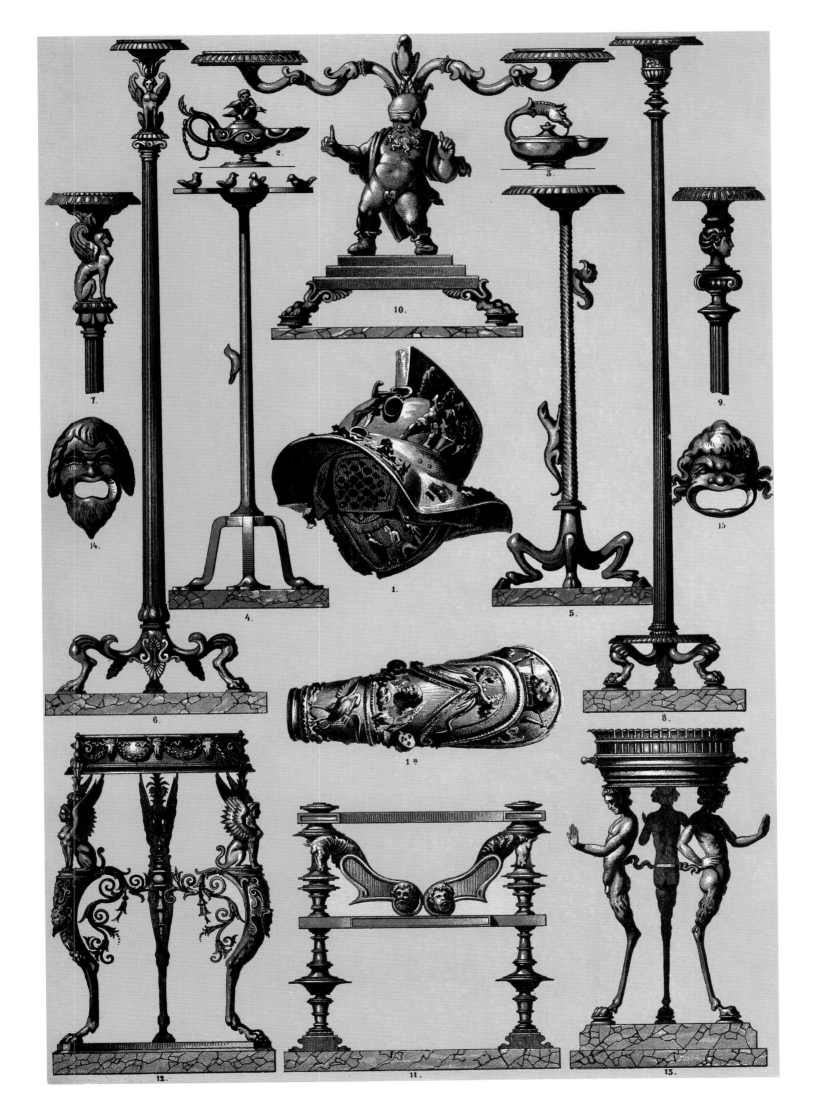

中国装饰

绘画

———— •••• ————

　　中国人在很早的时期便已在装饰艺术方面达到了高度完美的境界。最引人注目的是他们的彩绘瓷器。这些瓷器的边沿通常带有边饰，其中以各种形式的回纹饰最为常见。图9、10、11 和图 4 的上部就是少数以传统方式处理的这类边饰的例证。我们可以在这类器皿的表面看到几何图案，以及花朵、水果和各种植物装饰，其中一些是对自然形态优美的理想化的表现，另一些则是极为细致的原样再现。所有这些装饰图案或是连续排列在器皿表面，或者，更常见的情况是，不规则且变幻莫测地散布其上，有时还会加上人和动物的形象，形成更为生动的效果。用作装饰的主要是茶树、玫瑰、山茶、瓜类等本土植物的枝叶和花朵。

　　中国瓷釉具有特殊光泽，其颜色往往泛绿，而并非如我们书中所提供的图像那样呈纯白色，这使其在整体上具有一种华贵之感。

　　图 1—5 及图 9—13　边饰。

　　图 6—8　中国瓷器上的连续装饰图案，更多图案可见于伦敦维多利亚和阿尔伯特博物馆的藏品。

　　图 1 在构图和特色上表现出一种接近于波斯装饰的风格。图 4、6 和 10 中的黄色在原物上是金色的。

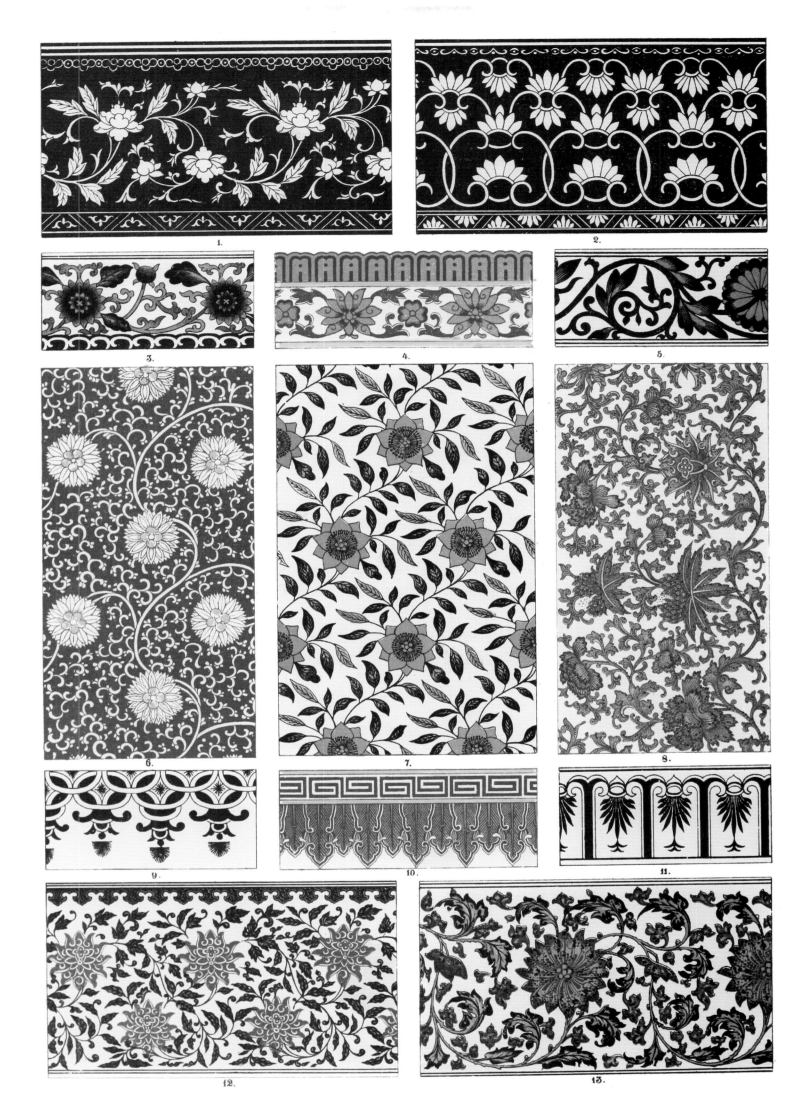

中 国 装 饰

绘画、织物、刺绣和景泰蓝

———— ··•·· ————

中国绘画的特色是各种图案异想天开的混合，不过，这种怪异性因各种浓烈的色彩的使用及其成功的组合效果而多少得到了弥补。中国人特别喜欢使用黑色、白色、蓝色、红色及金色的轮廓线，这使得各种图案能够更为显眼且美丽地凸显于或深或浅的背景上。

众所周知，早在基督教时代以前，中国的丝绸生产就达到了一种高度完美的水平，但更少有人知道的是，中国织物和刺绣中使用的金线最有可能是用金箔纸包裹丝线的方式制成的。

以"景泰蓝"（铜胎掐丝珐琅）工艺制作的杯盘同样闻名遐迩。我们至今仍然不清楚这种工艺最初是在何处被发明出来的，不过中国人很早便开始使用这种工艺了。

制作景泰蓝器皿的工序如下：在将被上釉的金属基底上描绘完预定的图案后，将黄金或铜合金细线焊在金属板表面，构成图中各个不同形象的轮廓线。而后，在这样形成的"金属细线分区"中填入在炉中烧制出的色彩鲜艳的釉质，等到冷却之后，再将表面打磨平滑。最终呈现的是与绘画及其他艺术形式相同的图像主题。

图 10 是用此种工艺制作出的表现古代龙的形象的图案，龙是中国皇权的一种象征，它的样子常常发生变化（参见图 6）。按照中国人的一种说法，人从前是从不完美的龙的状态演变而来的。

图 1　瓷器绘饰中对水果和花朵的传统表现方式。

图 2　一个中国器皿上的彩色边饰。

图 3　一只小木箱上的绘画。

图 4—6　金丝刺绣床幔局部（15 世纪）。

图 7—9　织物图案。

图 10 和图 11　用景泰蓝工艺制作的中国古老铜瓶局部。

图 12—23　用景泰蓝工艺制作的瓶、碗和香炉上的装饰图案。

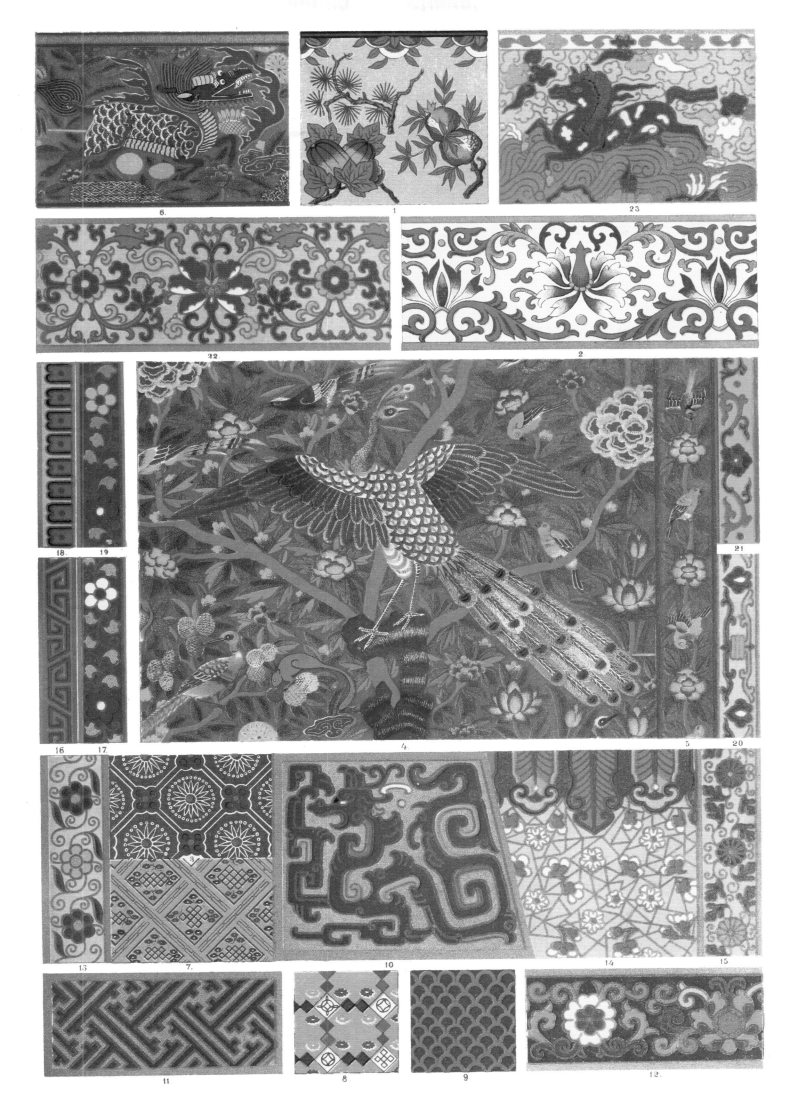

日 本 装 饰

漆 器 装 饰

51.

有关中国艺术与日本艺术的关系参见图版 14 的说明文字。

在所有的日本艺术品之中，漆器长久以来都是声名卓著且名副其实的珍品，显示出技术上无与伦比的完美，而这是因为传统工艺在数个世纪的时间里一直在某些家族之中代代相传。这种艺术生产上的日益完美精进，要归功于在日本和中国社会中各阶层和各行会的相互分离。

中国人在装饰他们的漆器时几乎总是采用源于自然界的图案，而日本人却更常使用几何式的，或者仅仅是线性的装饰图案。然而，像在其他艺术门类中那样，我们在这种艺术中同样经常会注意到对装饰元素系统化处理方式的理解，这一点我们在谈论中国装饰艺术时业已提及。（比较图 1—8、11、12、14、20—23，以及图版 14 中的图 10。）

漆器装饰画的风格及其非常复杂的制作过程直到今天都没有改变。其中的基底材料一般是木头。制作高档漆器时使用桧木或泡桐木，制作普通盘碗时使用杉木或榉木。有时——但很少——金属、纸制品或瓷器也会上漆。在上第一层漆之前，木头上会覆盖麻纤维和胶水，然后晾干，用磨石打磨平滑。每上一层漆，这个工序就要重复一次。更为珍贵的器皿要上 20 至 30 层或更多层的漆，制作过程极为耗时且辛苦。漆器上有时会镶嵌珠母贝或象牙进行修饰，但最为常见的做法是在上面撒金粉。所谓"高莳绘"，就是用反复上漆和添加金粉的方式让基底部分凸起。

漆是自然界的产物，取自不同颜色——黄、棕、淡黄色——的树木汁液，它们暴露在空气中后会很快变成深黑色。

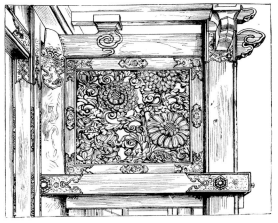

52.

图 1—50　漆器装饰图案。
图 51 和图 52　京都西本愿寺大门的角柱和饰板。

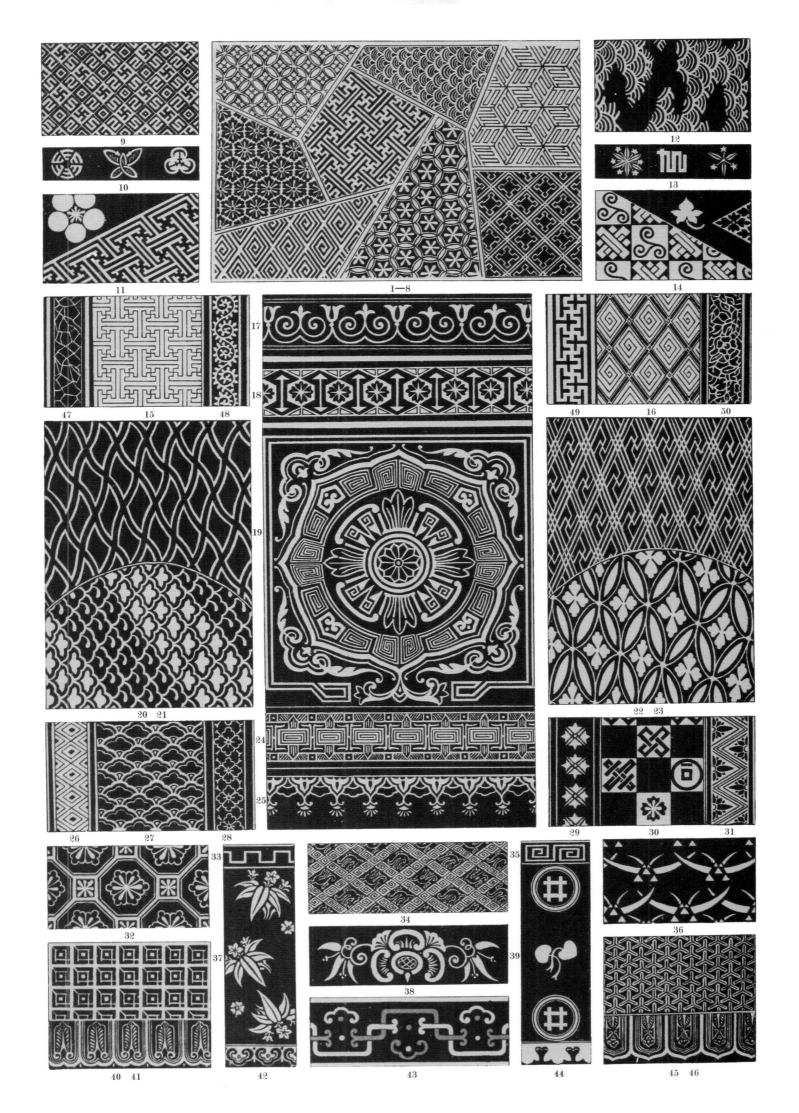

日本装饰

织物、绘画和珐琅饰

20.

我们几乎不可能精确地将中国与日本的艺术品区分开来，两国之间长期以来一直保持着活跃的商业联系，相互传递着在工艺美术上不断取得的成果和进步，这种相互教授和学习过程的结果便是两国在品味和制作技术上的趋同。我们已经说过，两国的工艺都达到了高度完美的境界。然而，或许正是因为过度追求极致的制作技艺，在中国，艺术品的智性因素和艺术家的个人才能受到了压抑，日本在一定程度上也是如此。

上文中就图版 11 和 12 所说的内容大体上同样适用于日本艺术，不过，我们必须指出，在我们的时代，日本艺术似乎正以一种新的活力复兴起来。如同一直以来那样，它与中国艺术相比有着更为规整的装饰风格，对自然观察得更为细致入微，并且有更多的个人创作自由。

日本人能够将景泰蓝工艺运用在瓷器上，在这一方面让中国人相形见绌。在这种产品的制作过程（欧洲人从未成功过）中，人们首先去除某些位置上的瓷釉，然后再将金属线借助高可熔性的珐琅釉料固定上去。其后的制作过程就像我们在图版 12 的说明文字里所描绘的那样。在最新工艺中，金属线会在烧制之前去除。

虽然日本人从中国人那里学到了瓷器制作技术，但其在瓷器的精美程度或蓝色装饰的色泽方面却从未达到过中国的水平，其最为接近的尝试是平户烧和锅岛烧。日本瓷瓶有时非常大，在包裹上掐丝珐琅层之后会形成一种华贵的装饰效果。

图 1—7　丝织品上的边饰和花纹。

图 8 和图 9　一只古老瓷瓶上的装饰图案。

图 10　一只古老杯形花瓶上的装饰图案。

图 11 和图 12　两件彩釉花瓶上的边饰。

图 13—19　掐丝珐琅花瓶装饰。

图 20　一幅画作的草图。

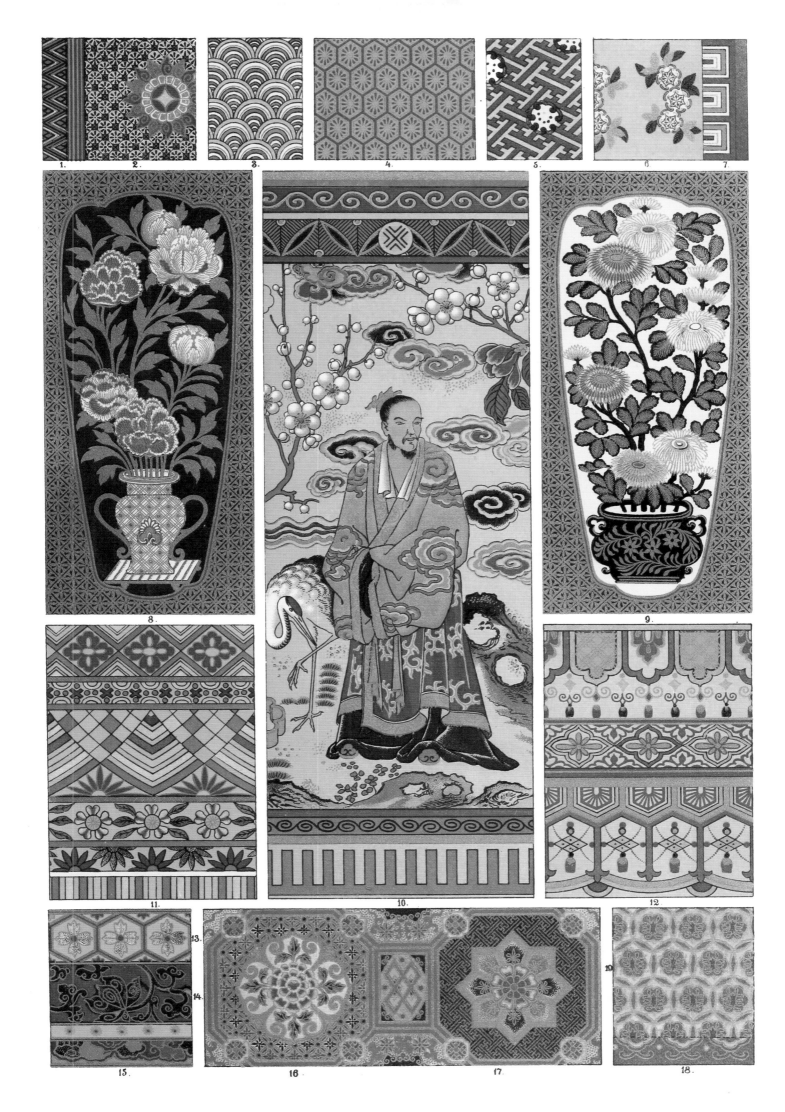

印 度 装 饰

金属制品

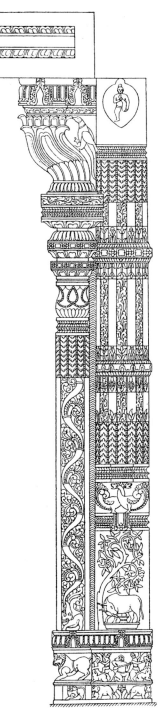

带装饰的武器和金属制品的制作一直以来都是印度工艺美术的重要分支，而我们有充分的理由惊叹于其精致优雅的品味和富丽的装饰效果。

金银丝镶嵌工艺，尤其是我们的图版中所展示的例子，是施用于钢、铁或锡合金上的。在使用锡合金时，装饰图案因硫的作用而显现出深黑色。

金银丝镶嵌工艺使用银箔和金箔，用压或锤的方式固定在事先刻出浅凹线的金属基底上，然后对整个作品用抛光工具抛光。

图 1　用金银丝镶嵌装饰的器皿。

图 2　带有蚀刻装饰的战斧。

图 3　带有金银丝镶嵌装饰的战斧。

图 4　衬以犀牛皮并有金属装饰的盾牌。

图 5—8　金银丝镶嵌水烟筒上的装饰图案。

图 9　一个贴金铜罐上的凸纹装饰。

图 10　一个铜罐上的凸纹装饰。

图 11　一个金银丝镶嵌锡瓶上的装饰图案。

图 12　匕首钢鞘上的金银丝镶嵌装饰。

图 13　一个金银丝镶嵌锡杯颈部的装饰。

图 14　一块铜板上的凸纹装饰。

图 15　一块锡板上的凸纹装饰。

图 16　一个柱或墩上的雕刻图案。

图 2、9、10、12 和 13 摹自斯图加特的国家工商业博物馆所藏原物。

图 1、5—8 和 11 摹自斯图加特工艺品制造商保罗·施托茨先生所藏原物。

16.

5.

6.

7.

8.

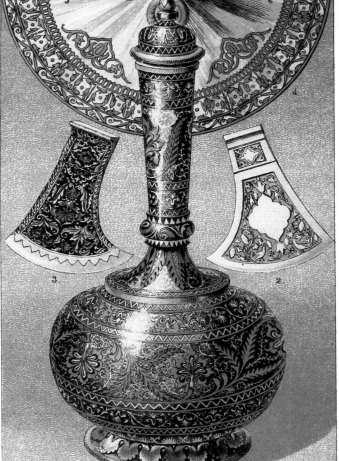

9.

10.

12.

11.

14.

13.

15.

图版 16

印度装饰

刺绣、织物、编艺和漆器

印度这个国家广布美丽草木，各种物产繁多，还有取之不尽的珍贵金属和宝石矿藏，其艺术品生产也展现着她地大物博的特征，以及居住于此的人们那奇妙的精神风貌。然而，虽然这个国家很古老，并拥有相对较高的文明程度，却因为其社会和宗教的状况及种种制度，在近千年里盛行着某种保守的风气。这种风气作为一种无法更改的事实，对艺术品的生产也产生了影响，这特别体现在如同种姓区分一样的行业隔离方面。于是，迟至 19 世纪初，印度艺术中才出现了我们可以讨论的新东西。

印度的装饰风格很少墨守常规，显得自由飘逸，似乎与波斯风格有某种相似性。表面装饰从来都特色鲜明，大多因装饰主题的重复出现和色彩的华美而展现出繁杂富丽的效果，而这非但不会让人看得心烦，反而能让观者体会到一种宜人的平静。图像的轮廓会刻意避免产生任何一种立体感，基本上是在浅色背景上用比图案本身更深的颜色勾勒出来，而在深色背景上则使用浅色。印度人所使用的主要图像主题是本土的植物，最常用的是莲花，以及精美绘出的玫瑰、石竹、石榴等。不过，大多数时候，尤其是在现代作品中，我们都能看到以传统方式绘制的棕榈枝（图 11 以及图版 15 中的图 9、15，图版 17 中的图 23、28 和 29）。

因为英国的竞争，以前曾达至高度完美境界的印度织布技艺如今正在衰落；同样，在现代的印度丝绸刺绣艺术中，以前那种静谧和谐的效果经常因使用过于鲜亮的苯胺染料而遭到破坏。不过，许久以来闻名世界的克什米尔 * 羊毛披肩仍然因其无与伦比的精美典雅和绚丽色彩而保持着声名。多色棉织毯（图 8 和图 9）有着与其材料相得益彰的条纹图案，作为羊毛织毯的一种廉价替代品而被广泛使用。此外，编织坐垫的色彩与图案同样很值得关注（图 10）。

与中国和日本的产品相比，印度的漆器在工艺完美度上要差得多，而且印度人为器皿上漆的目的，似乎只是保护其上的彩饰或贴金装饰，这与中国和日本的情况有着根本的不同。

图 1　16 世纪的织造地毯。

图 2—6　丝绸刺绣边饰。

图 7　丝绸刺绣图案。

图 8 和图 9　棉织毯。

图 10　灯芯草编织坐垫。

图 11 和图 12　克什米尔羊毛披肩边饰。

图 13 和图 14　漆器彩绘图案。

图 15　出自蒂鲁吉拉伯利附近湿婆神庙的梁托。

* 克什米尔今为印度、巴基斯坦争议地区。

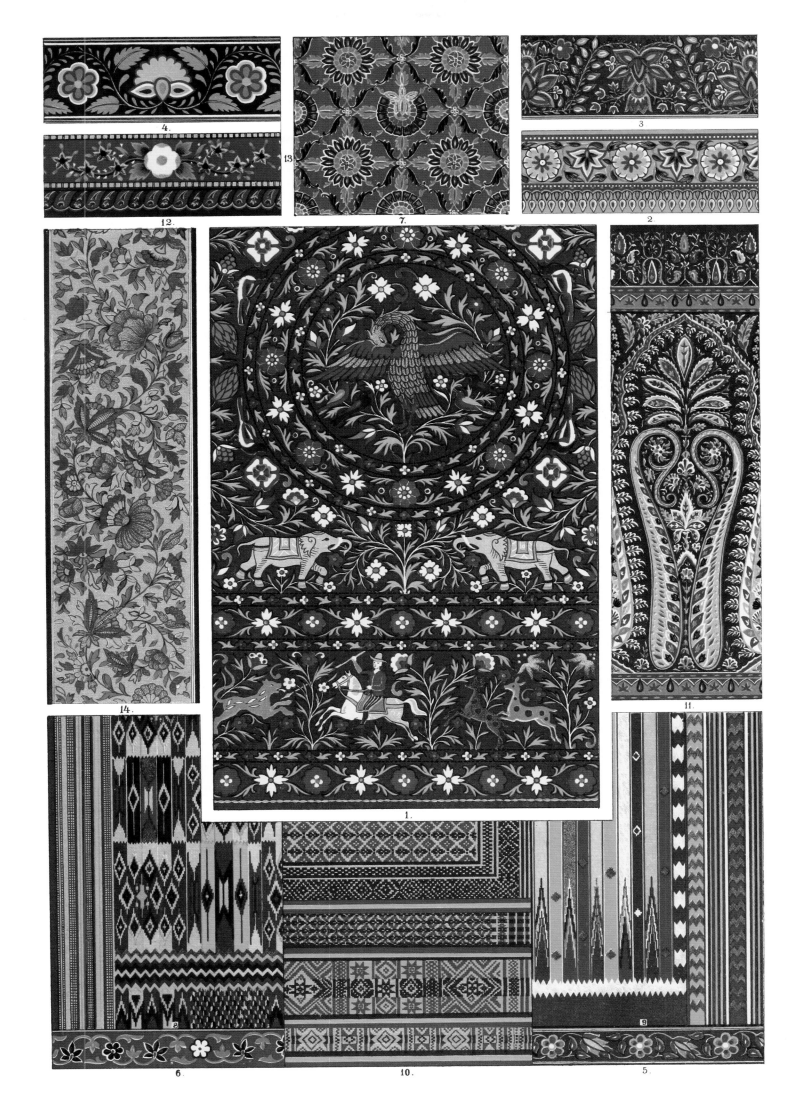

印度装饰

金属制品、刺绣、织物和绘画

————— •◆• —————

内填珐琅工艺在金匠的工作中得到了特别巧妙的应用。他们会用刻刀在金属表面凹刻出计划填入珐琅之处，留下狭窄的边沿来区分不同的部分。之后的工序大体与我们在谈论景泰蓝工艺时所说的差不多。我们可以在图4中看到这种工艺的一个光辉范例——一根象杖（用来赶象和驯象的工具）。

我们在印度经常会看到手工绘制的彩饰，这些彩饰往往反映出波斯风格的影响，施用于古老的王室布告和其他宗教或诗歌手抄本之中。

图1　凿刻铁象杖。

图2和图3　用黄金压花并经雕凿制作出的吊坠和纽扣。

图4　施有珐琅并有珠宝装饰的象杖。

图5—9　施有珐琅的兵器上的装饰图案。

图10　上有华丽金色刺绣的仪式用阳伞。

图11—13　刺绣扇面。

图14　足罩，以金线编成，银线刺绣，并饰以珍珠。

图15　刺绣桌布。

图16　鞍垫边饰。

图17　黑底上的刺绣。

图18　刺绣丝绒毯边饰。

图19—22　丝绸刺绣花朵图案。

图23　受波斯风格影响的织巾。

图24　织物边饰。

图25和图26　丝织与金织图案。

图27　漆画。

图28　漆画书籍封面局部。

图29和图30　彩绘手抄本装饰图案。

图31　来自缅甸的木雕。

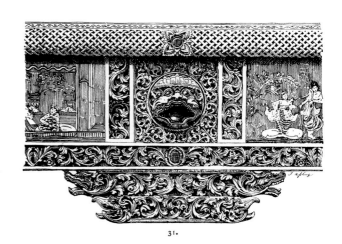

31.

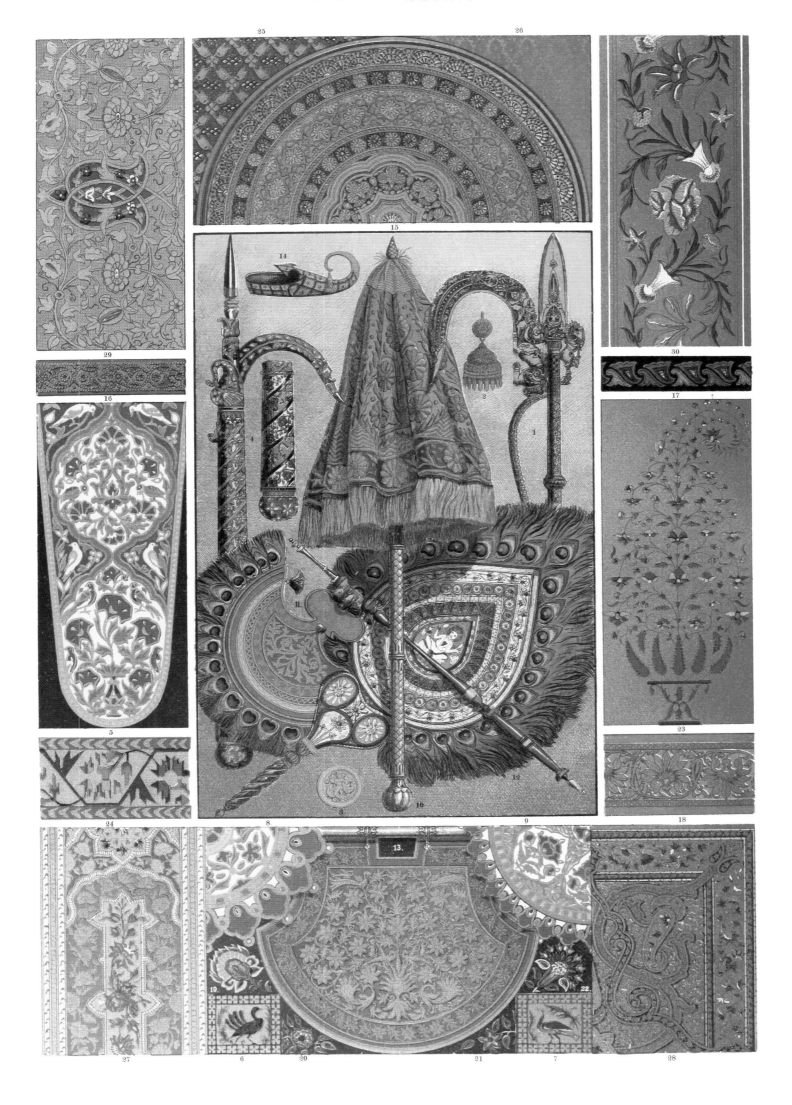

印度装饰

大理石镶嵌

看一眼古老的印度建筑，我们便会立刻辨识出它那极其多变且复杂的风格所体现出的清晰特征，这种特征很可能能够追溯到极久远的时代。即便是最为古老的印度建筑遗迹也都包含以雕塑、马赛克和彩绘加以美化的灰泥层，其工艺天然适合展现堂皇富丽的效果。这种过度装饰的做法后来也扩展到了石窟和其他石造建筑上，于是印度的宗教礼拜场所和宫殿都会呈现出令人眼花缭乱的各种奇妙形式。这些地方会有重复上百次的神像图，或是一长列狮子和大象，奇妙而巨大的、如同女像柱那样的人像托举着的突出的檐口，各种各样的神话场景，以及对战争和胜利场面的描绘，中间还有各式各样的铭文。

以无尽变化的形式制作出的柱子和壁柱独具特色，不断在棱柱和圆柱之间往复变化，经常带有狭窄的凸纹饰带，以及鼓凸的柱头。在这样的柱头之上是仿照木制建筑的样子搭建的、如突梁般伸出很远的石板，而在其上则往往会出现卧狮的形象，那是佛陀的象征。在后来的时代，当阿拉伯人将伊斯兰风格带入印度之后，建筑开始显现出一种特殊的雄壮之风。以曲拱和尖拱构成的拱廊的使用，以及圆顶的引入，让建筑的内部和外部都呈现出一种新的特征，最后发展为一种真正奢华壮丽的样貌。这一阶段的极盛之期是 17 世纪和 18 世纪前半叶。本图版中呈现的位于阿格拉的莫卧儿王朝陵墓中的大理石镶嵌是 17 世纪的作品。这些装潢精美的陵墓是用白色大理石修建的，建筑结构中所有显眼的部分都使用了数种彩色宝石加以装饰，包括碧玉、鸡血石、玉髓、玛瑙等。我们在其中看到的每一条曲线、每一个含苞待放的花蕾和开放的花朵，都尽可能地宣示着大自然的美丽，而整体效果又极尽和谐。

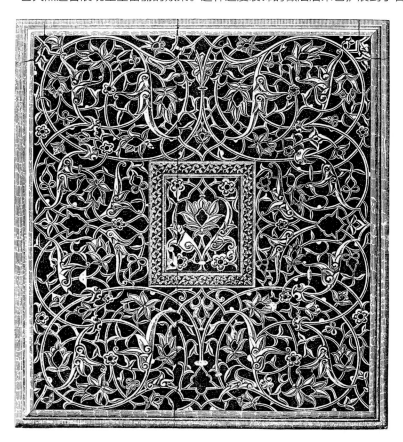

出自法塔赫布尔·西格里城的红砂岩花纹板。

图 1—9　泰姬陵的大理石镶嵌细工。出自《印度艺术荟萃》及《印度艺术杂志》。

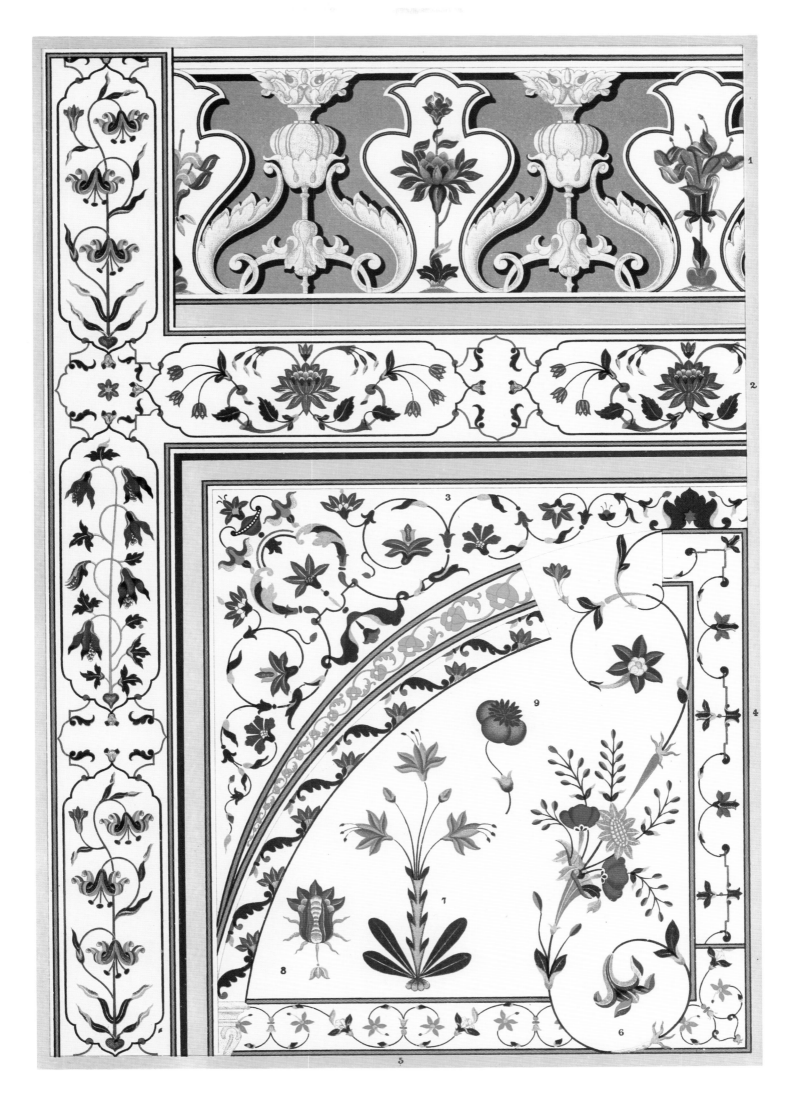

波斯装饰

建筑

虽然现存的宏大建筑多多少少都已年久失修，但其巨大数量仍能让我们一窥古代哈里发们的帝国，以及波斯美丽的宫殿与清真寺，曾是怎样超凡脱俗、雄伟壮丽；特别是在旧都伊斯法罕，有一系列例证昭示着波斯人使用斑驳多色或有绘饰的釉砖装饰其大型建筑，塑造富丽堂皇之外观的能力。几乎所有清真寺的拱顶——多半是梨形或球形的——和宣礼塔的尖顶，以及它们的墙壁，简而言之就是这些建筑的所有部分，都覆盖着这样的釉砖（图 1、6、7、10、11）。

与其他伊斯兰建筑相比较，这种大量使用的多彩装饰材料是波斯建筑的一个重要特征，其代表性不亚于独特的装饰风格。就装饰风格而言，与我们看到的阿拉伯建筑和摩尔建筑相比，波斯建筑在综合使用几何装饰图案（图 11）方面比较缺少变化。而在花饰方面，虽然处理方法是传统的，对自然的模仿却仍然盛行，该国丰富的花草种类提供了极其多样的装饰主题。涡卷和花卉图案或是单独铺展于装饰面上，或是装点于线性装饰之间。

一个有意思的特征是石制镂空窗框的频繁使用，其中的空隙使用彩绘玻璃来填充（图 8 和图 15）。

此处还须提及另一个值得注意的装饰元素，即所谓的钟乳拱（图 14），由一个个层叠的小型凹进空间组成。

图 1　伊玛目清真寺一座宣礼塔的上部。

图 2—5　柱基和柱头。

图 6　伊玛目清真寺入口建筑边饰。

图 7　同一建筑中的凹弧饰。

图 8　石制镂空窗框（图 12 所表现的窗户的一部分）。

图 9　墙的边饰。

图 10 和图 11　出自沙阿苏丹·侯赛因之母经学院的拱肩。

图 12　石制镂空窗楣。

图 13　出自四十柱厅的柱上楣构。

图 14　出自八重天宫入口的钟乳拱。

图 15—17　穹顶顶端饰。

图 18　16 世纪釉砖。

以上皆出自伊斯法罕。

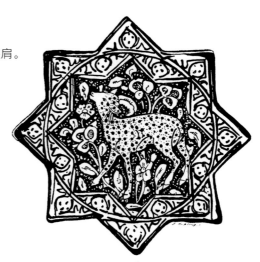

18.

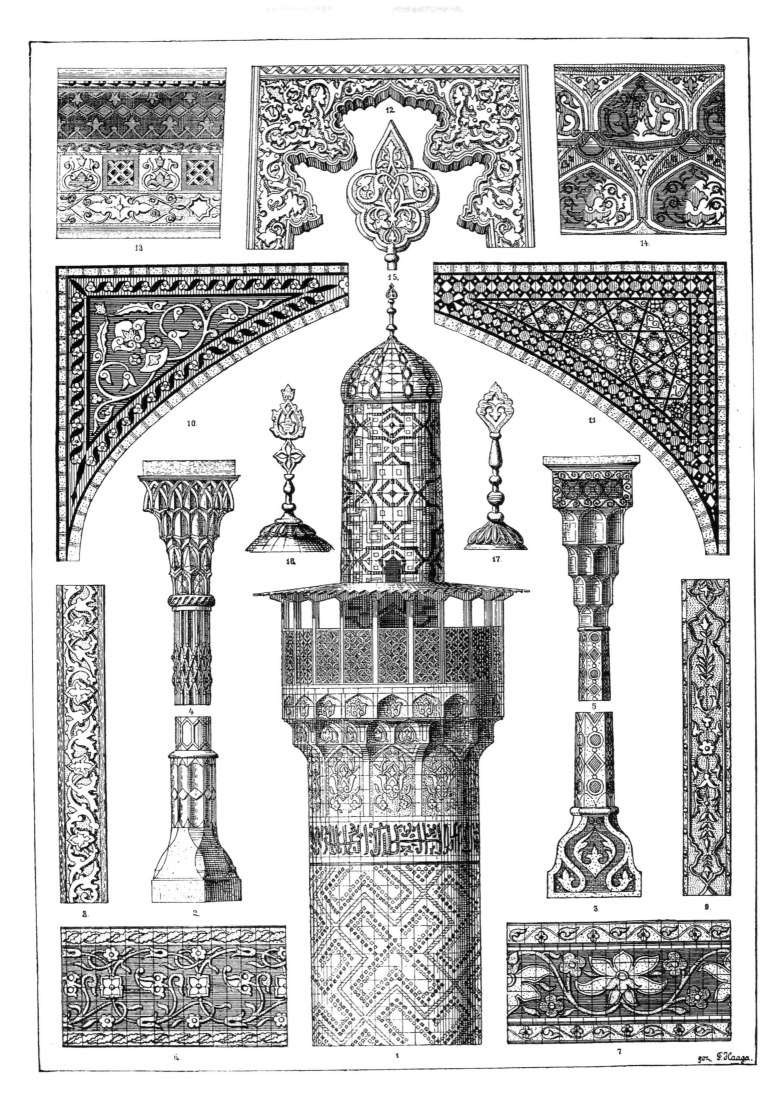

波 斯 装 饰

陶器

　　由居住在罗得岛的波斯艺术家制作的美丽彩陶一向都是重要的出口物品。在所有信仰伊斯兰教的国家中，直到今天都能看到这种诞生极早且发展得非常成熟的行业的产品。

　　我们已经在图版 19 的说明文字中论及波斯人怎样用釉砖装饰其建筑外部，而在这里要特别提到的是他们制作出的那些色彩精美的盘子，图版 20 展示了一些例子。

　　波斯装饰的典型特征包括一贯使用平面化装饰方法，以及盛行对自然花卉的摹画。

8.

9.

图 1—5　藏于巴黎克吕尼博物馆的古代罗得岛彩色陶盘。

图 6 和图 7　彩陶护墙板边饰。

图 8 和图 9　釉砖。

图 3 摹自 C. 鲍尔原画，原画藏于斯图加特的商业与贸易中心艺术图书馆。

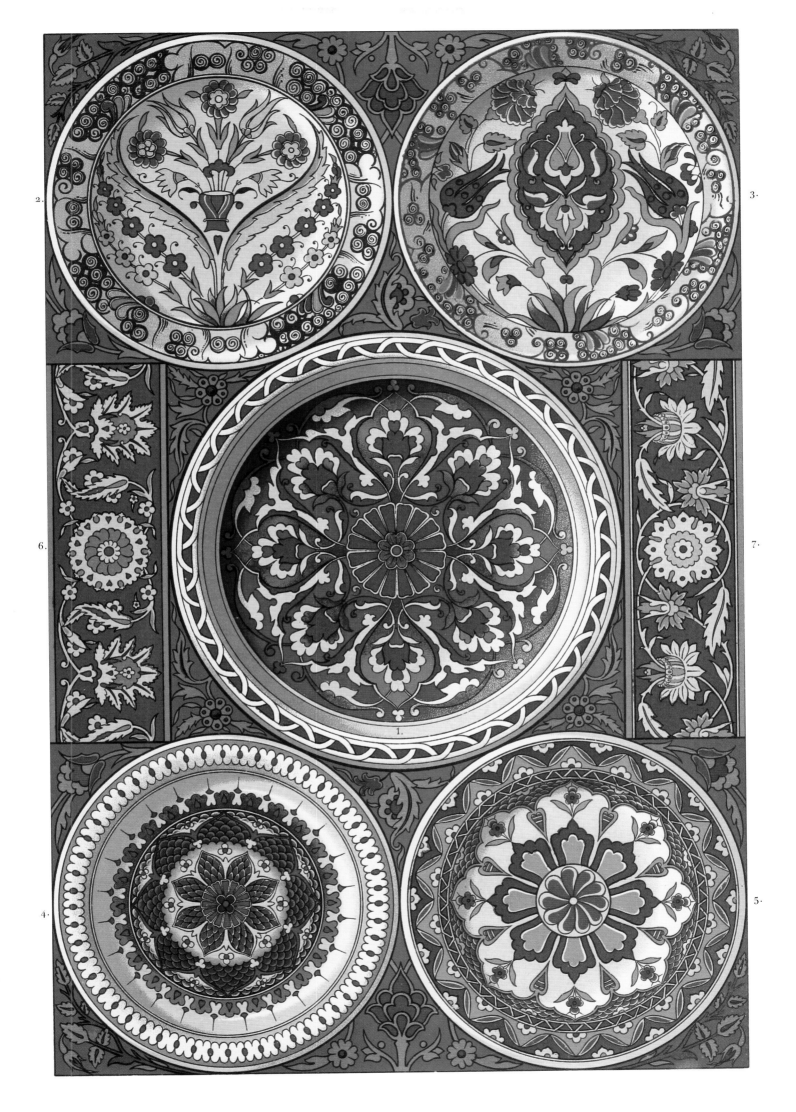

2.

3.

6.

7.

1.

4.

5.

4·

图版 21

波 斯 装 饰

织物与书籍彩饰

无论是在陶器中，还是在织物和书籍彩饰中，我们都能发现二次色和三次色的大量使用，大多数情况下彼此协调，且与底色相得益彰，形成一种精雅光亮的效果，让所有这些作品显得卓尔不群。

因此，布满花朵图案且经常有生动的动物形象出现的波斯地毯，以及装饰精美的古兰经抄本，流传都十分广泛，在东方受到极大欢迎。虽然装饰面上的色块分布相当不均匀，但波斯艺术品仍然被认为优于阿拉伯人和摩尔人的艺术品。

我们能够在图 1 中看到，所有的花朵图案都是以传统方式呈现的；而在图 3 中，大的叶片图案以阿拉伯艺术中相当常见的方式进行了理想化处理（参见图版 19 中的图 1）。

图 1　16 世纪的波斯地毯。

图 2　伦敦维多利亚和阿尔伯特博物馆所藏古老波斯装饰书籍中的织物图案。

图 3　古兰经抄本彩绘装饰。

图 4 和图 5　书籍封面装饰。

5·

3.

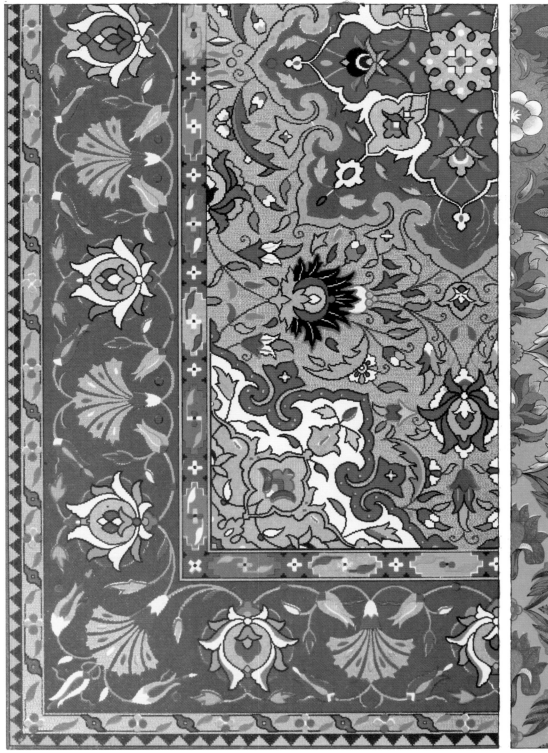

1.

2.

波 斯 装 饰

金属制品

———◆◆◆———

古往今来，波斯生产的武器、盔甲和金属器皿在东西方各国都得到了高度评价。这些产品有着精美的金银镶嵌或美丽的压纹装饰，体现出上文所提及的奇妙多样的波斯装饰风格特点。此外，我们还能在其上看到波斯文谚语或宗教引文（图1和图2，及图版18中的图1）。动物和人物的形象有时也会以奇异的形式被表现出来（图1—3）。

13.

图1和图2　头盔和配套的盾牌。

图3　金银镶嵌边饰。

图4—8　金属器皿装饰。

图9—12　刀柄和匕首柄。

图13　金属盆。

图1—8 摹自斯图加特的国家工商业博物馆所藏原物。

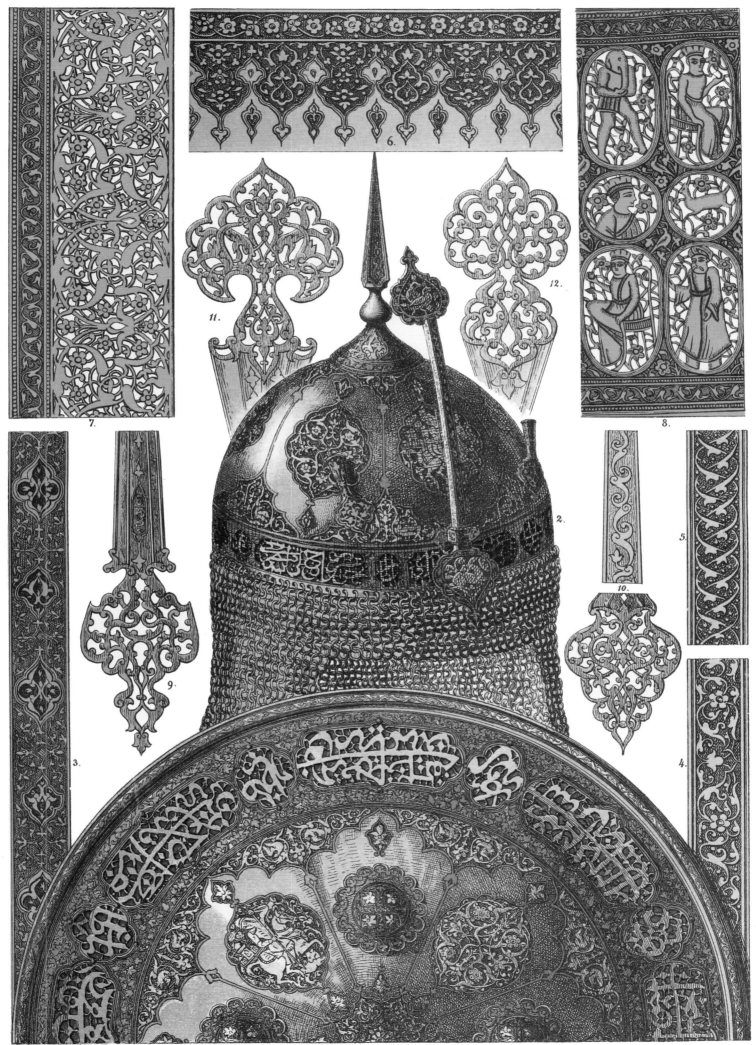

阿拉伯装饰

陶瓷装饰

———◆◆———

　　本图版展示的是开罗易卜拉欣·阿加清真寺中的一处 16 世纪墙体饰面，典型地呈现出了一种波斯和阿拉伯混合风格，其中植物装饰占主导地位，而这是波斯影响的直接体现。

　　图 2 和图 3 这两幅图呈现了波斯墙砖及边饰的基本图案。

2.

3.

1.

4.

图版 24

阿拉伯装饰

织物、刺绣和绘画

穆罕默德创立伊斯兰教后不到 250 年，阿拉伯人便已经发展出一套自己的艺术风格，这种风格虽然经常效法波斯、罗马和拜占庭范例，却也有自己的特点。其中，装饰风格尤其典型，完美地证明了他们有着与其性情与感受相配的艺术天分。

无边的想象力和独特的性情使他们不满足于简单地模仿实物，因此，人和动物的形象是较少出现的，虽然这类图像并不像人们所认为的那样真的被禁止使用。然而，在阿拉伯艺术的所有门类中都盛行着那种既引人注目又动人心魄的华美装饰，艺术家们在这样的创作中得到了完全的满足。他们创造了大量复杂多变的线性装饰组合，这样的图案因其发明者阿拉伯人而被称作"阿拉伯花饰"，包含用几何图形构造出的图案，或是严格理想化处理的植物枝叶图。在这样交错缠绕的装饰——其最精美的形式是独出心裁的圆花饰和星形饰——之中，以上法则被严格遵守，顺着每个卷须和叶片都能够找到其根茎和主枝。各种绚丽的颜色能更鲜明地将看似无法辨别清楚的复杂花纹区分开来，让装饰表面拥有一种静谧和谐的效果。

这类阿拉伯枝叶装饰的一个突出的特点是呈弧形的叶尖（图 3）。

图 2 给出了一种独出心裁的图案的例证，即用单独一根线条构成方向相反的两个类似图案，而这似乎也是阿拉伯人率先使用的。

图 1　16 世纪的编织地毯，保存在比利时尼韦勒的教堂之中。

图 2　18 世纪刺绣嵌花装饰。

图 3　开罗埃尔伯代尼清真寺装饰华美的天花板之一部分，17 世纪。

图 4　出自开罗扎希尔·拜伯尔斯清真寺的饰带，13 世纪。

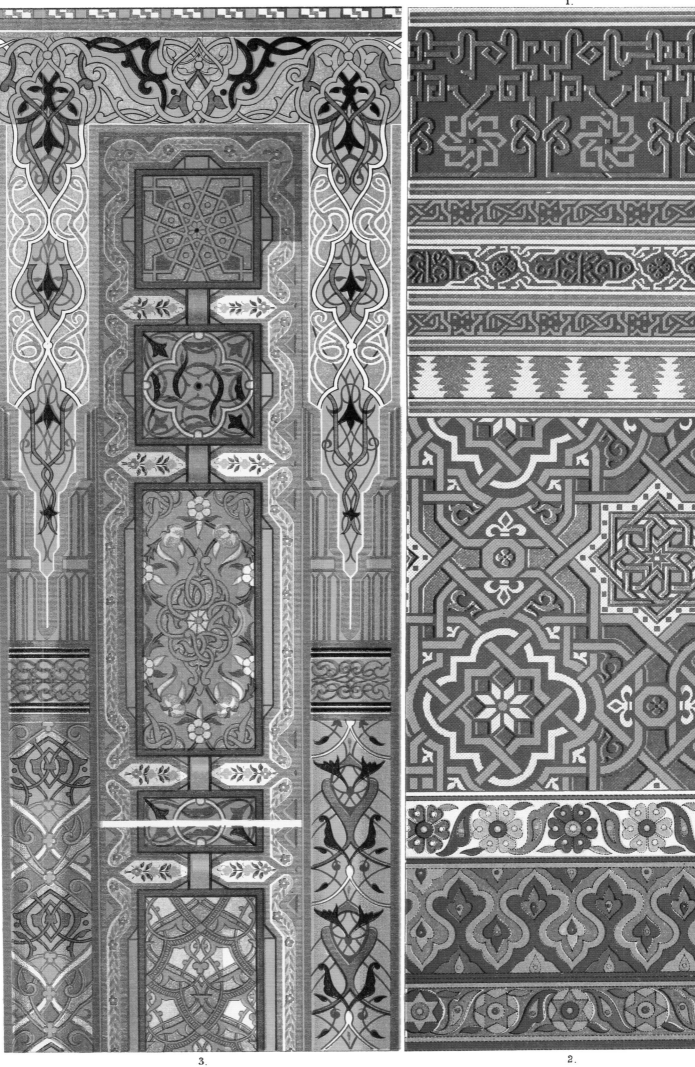

1.

2.

3.

阿拉伯装饰

木头和金属装饰

为了防止被人向内窥视，同时又不阻碍向外观看，临街的窗口都装有造型十分精致的木制窗格（图2和图3）。同时，门饰则更突出地表现出阿拉伯艺术工匠发明创造的才能。

图1展示给我们的是一块雕刻精美的门板，而图5—15则呈现了一批门上的青铜配件，使用这些配件的目的或是将其本身当作装饰，或是让其下的木头部分露出来，构成装饰图案。图4是一个青铜饰牌，这样的纹饰也会出现在许多阿拉伯钱币上。

图1　带装饰的门板。

图2和图3　格栅结构。

图4—15　各种清真寺金属门饰。

图16和图17　窗格。

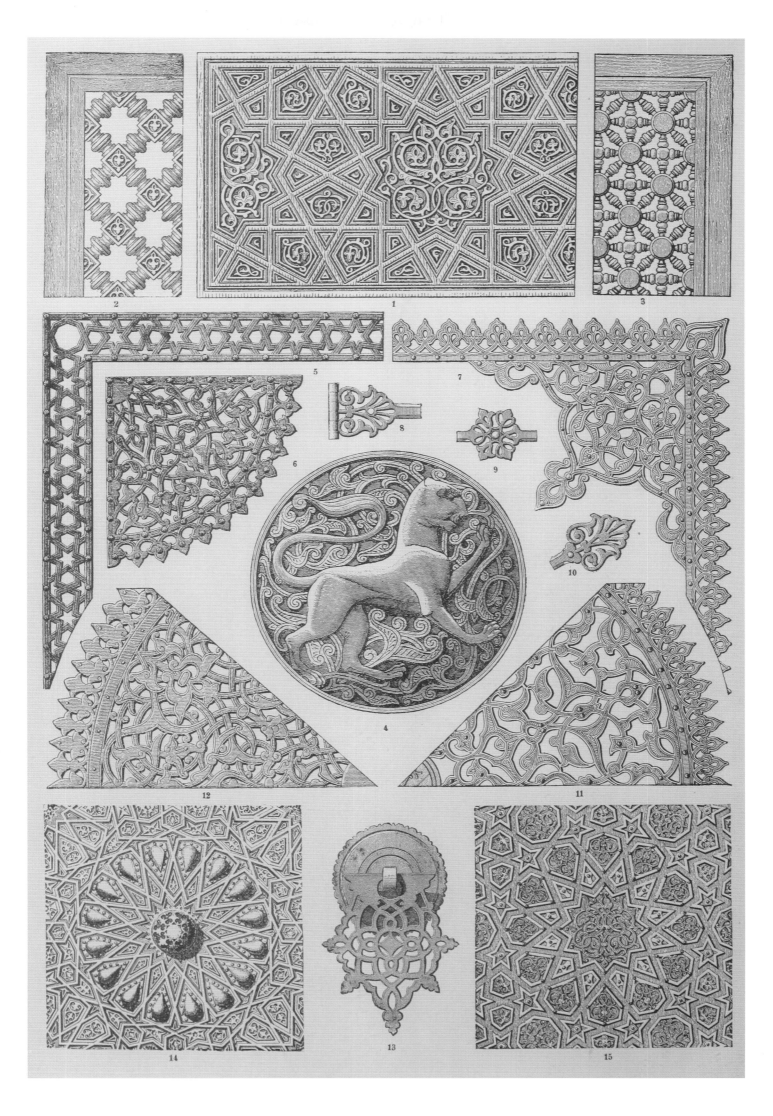

阿 拉 伯 装 饰

手抄本彩饰

———————◆·◆·◆———————

　　阿拉伯的艺术家们在他们的羊皮纸绘画中同样体现出表面装饰上的特别技能。在这些装饰中，经严格理想化处理的涡卷装饰和几何图案交替出现，用线条和饰带所分隔出的区块之中会填满阿拉伯花饰。许多古兰经手抄本就是以这样的方式进行整页装饰的，图 4 和图 5 给出了这种富丽装饰风格的四个彩绘图案。在大多数情况下，会有各种花形和带形装饰区块在边沿围绕着正文，区块内有各种各样的线条和枝叶形装饰组合。

　　书籍彩饰中这种华丽又和谐的效果主要来源于细致的颜色安排，而这种色彩上的煊赫则因为金色的大量使用愈益增强。

　　看一眼图 6 中的多彩花朵，我们可能会认为它体现了波斯或印度的影响；图 8 和图 9 则会让我们感到罗马式风格的影响；然而，弧形或螺旋状的叶片又随处可见，而这是阿拉伯和摩尔艺术的特征。

图 1　阿拉伯古兰经装饰图，14 世纪。

图 2 和图 3　阿拉伯古兰经装饰图，16 世纪。

图 4 和图 5　摩尔人的古兰经装饰图，18 世纪。

图 6 和图 7　阿拉伯古兰经装饰图，16 世纪。

图 8—10　阿拉伯古兰经装饰图，17 世纪。

图 11 和图 12　摩尔人的古兰经装饰图，18 世纪。

图 13　阿拉伯古兰经装饰图，17 世纪。

13.

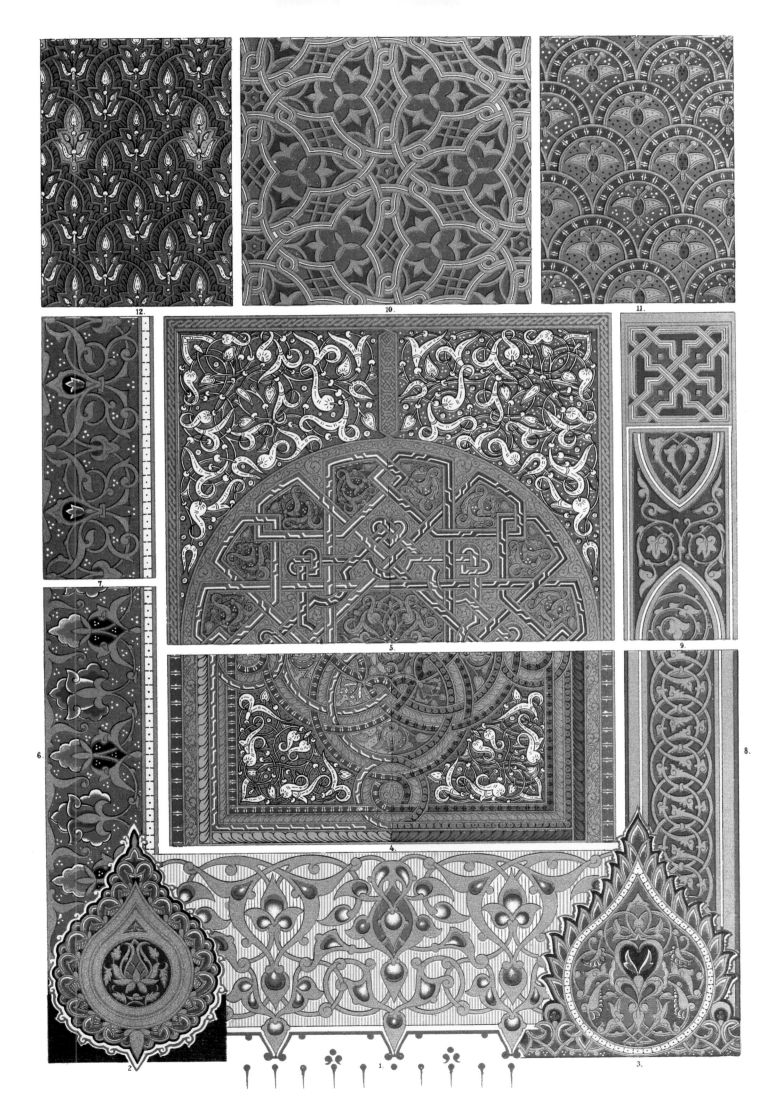

阿拉伯－摩尔装饰

建筑装饰

摩尔式建筑对我们来说很重要，这是因为它们的一些线脚部分完全被装饰覆盖，有时还会有华丽的金色和彩绘装饰。饰带与檐口之上会有特别的尖塔形装饰，这些装饰或是简单清晰（图 11 和图 12），或是华丽绚烂（图 13—15）。

圆柱最初效法的是埃及和拜占庭的范例，或者不如说是将希腊或罗马柱式的不同部分拼凑起来；不过后来（约自 12 世纪开始）具有了自己的风格，其柱头大体呈方块状，带有枝叶和涡卷装饰（图 6 以及图版 28 中的图 1）。

拱顶或拱顶的某些部分有着或多或少的漂亮的钟乳拱，这是一种极其高妙的装饰手法。

图 1 所呈现的是一种墙面上的以灰泥制作的浅浮雕装饰，在很多情况下是彩色的。我们在这里看到了所谓的"阿拉伯羽形饰"，这是一种经常被使用的装饰图案，特别是在阿尔罕布拉宫之中。（参见图 13；图版 24 中的图 4、7、11；图版 28 中的图 2、6、7、9、10。）

图 1 出自阿尔罕布拉宫的饰板。

图 2 开罗一扇门上的石头装饰。

图 3 和图 4 开罗一根圆柱上的柱基和柱头。

图 5 和图 6 阿尔罕布拉宫中一根圆柱上的柱基和柱头。

图 7 和图 8 出自开罗的钟乳拱。

图 9 和图 10 出自开罗的梁托。

图 11—15 出自开罗的带有顶饰的城垛。

图 16—19 出自开罗的装饰图案。

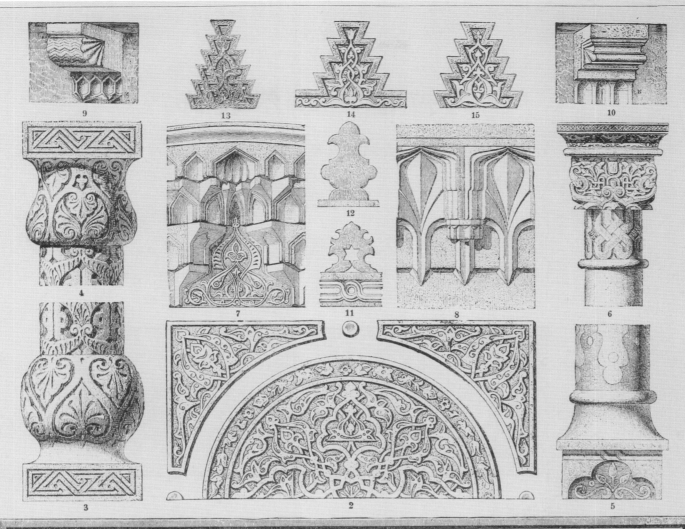

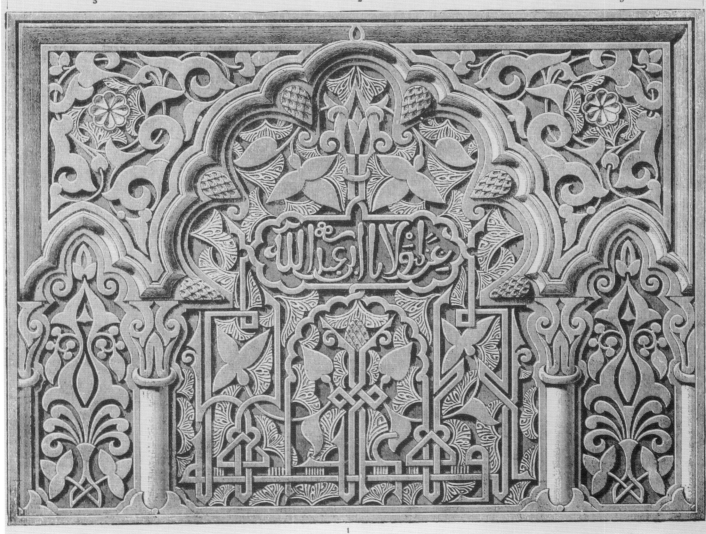

阿 拉 伯 - 摩 尔 装 饰

马赛克和釉砖

阿拉伯人和摩尔人的马赛克装饰一部分使用的是小块彩色大理石，一部分使用的则是绘饰并上釉的小块瓷砖。有时（如图 5—11）会在大理石板上刻出图像，凹进部分则填以彩色灰泥。

12.

这些马赛克主要使用几何图案。在色彩的使用方面，二次色和三次色最受欢迎。同样值得注意的是，摩尔人在此类艺术中并不使用他们在其他时候专门使用的那些基本色，反而更爱用绿色和橙色。

这样的马赛克是用来装饰地面以及墙面的较低部分的。

图 1、3、4　阿尔罕布拉宫中的釉砖墙饰。

图 2　开罗谢坎清真寺釉砖墙饰。

图 5—7 和 9—11　出自开罗的彩色灰泥嵌饰大理石墙面。

图 8　出自大马士革的彩色灰泥嵌饰大理石墙面。

图 12　开罗埃尔伯代尼清真寺天花板饰带。

摩尔装饰

建筑装饰

正是在西班牙由摩尔人诸王所建造的建筑——比如格拉纳达附近的阿尔罕布拉宫（13 和 14 世纪）——之中，伊斯兰建筑达至其最纯粹且美丽的发展样式。也正是在摩尔人那里，伊斯兰装饰风格有了登峰造极的成就。

图 2—10 所呈现的是一些彩色灰泥线脚和墙面装饰。上文所提及的阿拉伯式装饰风格特点都出现于摩尔式装饰之中，但我们还要指出的是，在表面装饰的排布方面，前者并没有后者那么强的欢快效果，也没有后者那般多样的变化。摩尔艺术家们懂得怎样用交叠扭转的几何图案和阿拉伯花饰来制造奇妙的效果。在这方面，他们可以尽可能地发挥自己那天赋异禀的想象力。因此，我们可以在他们那里发现两种（图

6、7、9），有时甚至是三种装饰系统（图 10）混合使用，而且这种繁复的效果还因使用装饰精美的条带和叶饰而增光添色。然而，这种装饰完全不会乱人眼目，让人不安，因为他们会完美地使用图案和色彩来区分不同的装饰系统，每一种都能够很好地与其他系统区别开来，与此同时又能在整体上呈现一种华丽和谐的效果，不断呈现出新的美丽，让认真的观者们感到惊奇。这些装饰往往是非常浅的浮雕，但不失其作为表面装饰的特性。

在大部分时候，主体部分的条带和涡卷是金色的。假如背景是红色，叶片的羽形饰就是蓝色的，或者反过来。有时背景变换使用红色和蓝色。除了这三种基本色之外，经常使用的还有白色。

文字也经常被当作装饰元素使用，这可见于图 7、10 和 11。

我们在此所选用的图像全都出自阿尔罕布拉宫。

I 2.

图版 30

土耳其装饰

釉陶建筑装饰

———————◆◆◆———————

发端于 11 世纪初期塞尔柱王朝统治下的小亚细亚和美索不达米亚的那种装饰风格，经过进一步发展，便成了所谓的"土耳其式"风格。它部分受到亚美尼亚的影响，部分又受到波斯的影响。在奥斯曼人于 1453 年攻克君士坦丁堡之后，这种风格又因圣索菲亚大教堂的影响而发生了实质性的改变。

首先引起我们注意的是，其中经常出现起源于波斯（参见图版 20 中的图 3）的叶片饰和凹入角涡卷饰；而后我们会注意到涡卷饰较为稀疏，导致基底上（特别是与摩尔式风格相比）有大量空间未得到使用（图 5 和图 6）。此外，施于叶片饰之上的不同色彩的装饰往往形态欠佳。不过，土耳其艺术家同样喜欢将不同的线性装饰系统进行有创意的交错混用。他们所使用的颜色不是特别绚丽，而我们在看到这样的色彩组合时，会怀念阿拉伯和摩尔艺术那种光辉富丽的效果。在早期，土耳其装饰的背景色总是一种忧郁的深蓝色，但到了后期就变成以绿色和浅红色为主。

图 8、10、11 证明，在伊斯兰国家的装饰中，波斯花饰元素总是会以新颖且相对纯净的方式一再出现。总体而言，我们可以说，土耳其人引进并使用了波斯艺术中的许多元素，特别是彩色陶土瓦等。

图 1、2、5、6、7、9　出自布尔萨的绿色清真寺。

图 3、4、8　出自苏丹穆罕默德一世的"绿色陵墓"。

图 10 和图 11　出自布尔萨的苏丹穆拉德二世陵墓建筑群。

图 12　出自布尔萨的绿色清真寺的石雕带。

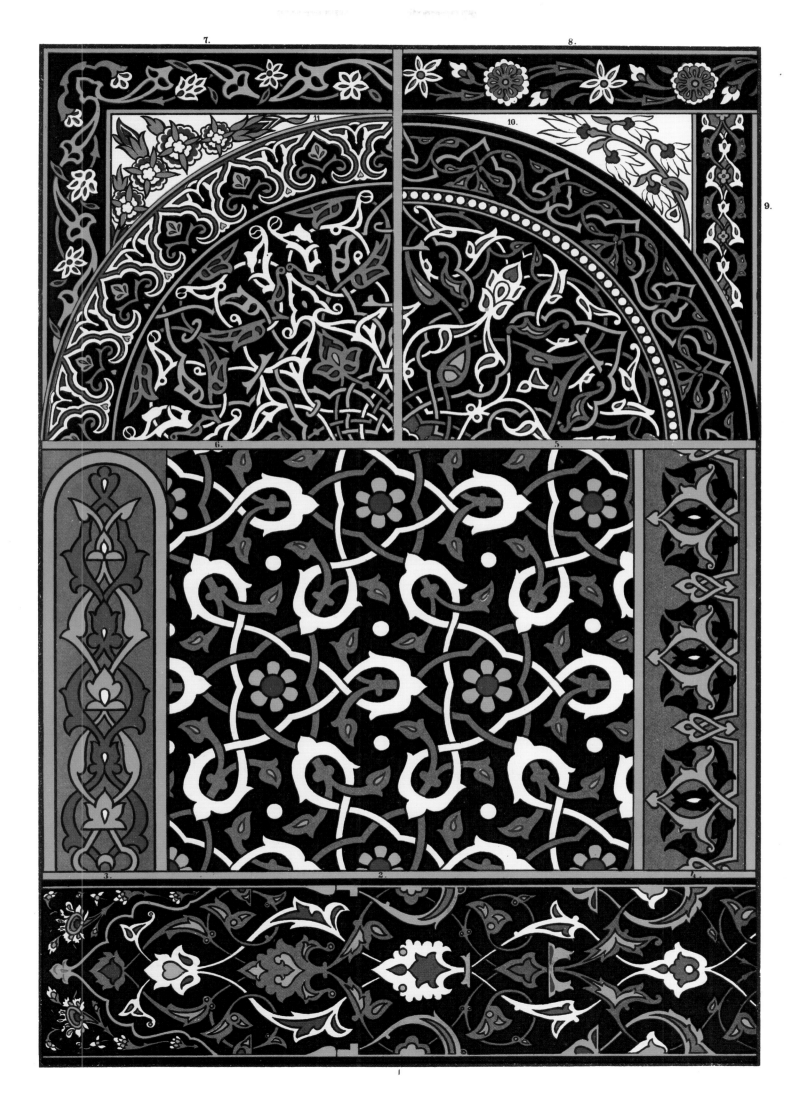

凯尔特装饰

手抄本彩饰

居住在爱尔兰的凯尔特人在很早的时期便已经发展出了一种本土装饰风格，其起源无疑可以追溯到异教仍然在该岛盛行的时代。有几具石棺或许便产生于这个时期，我们可以看到石棺上的图案与自6世纪流传下来的凯尔特僧侣手抄本中的绘饰有相同之处。这类装饰风格完全没有受到拜占庭或其他南欧或东欧艺术的影响，呈现出其自身的特点，因为我们可以在爱尔兰——也见于斯堪的纳维亚诸国——找到其发展的轨迹。

13.

在最为古老的凯尔特或爱尔兰手抄本之中，放大的首字母最初是因被由红点构成的网状结构围绕而突显出来的（参见图1下部）。不过，不久之后，艺术家们便开始使用适当交错的缎带图案，并在其中体现出令人惊叹的技巧和多样性（图1、3、9）。我们在文艺复兴时代还会再一次看到这类通常用作装饰的图案。

凯尔特的交错花纹装饰或是用于填充文字间的空白处，或是用于装饰页面边缘，所用图像元素为蛇、鸟、狗和奇异动物的肢体（图1、5、9）。有时其中也会出现人的形象，但植物装饰元素却完全不存在。这类装饰图案在9世纪第一次出现，之后逐渐向外传播，并在罗马式风格的影响下有了进一步发展。

手抄本彩饰中使用的色彩很少，特别是在早期。金色是在较晚时期才出现的。

图1—5　7世纪装饰图案。

图6和图7　8世纪装饰图案。

图8　9世纪装饰图案。

图9—11　10世纪装饰图案。

图12　11世纪装饰图案。

图13　10世纪装饰图案。

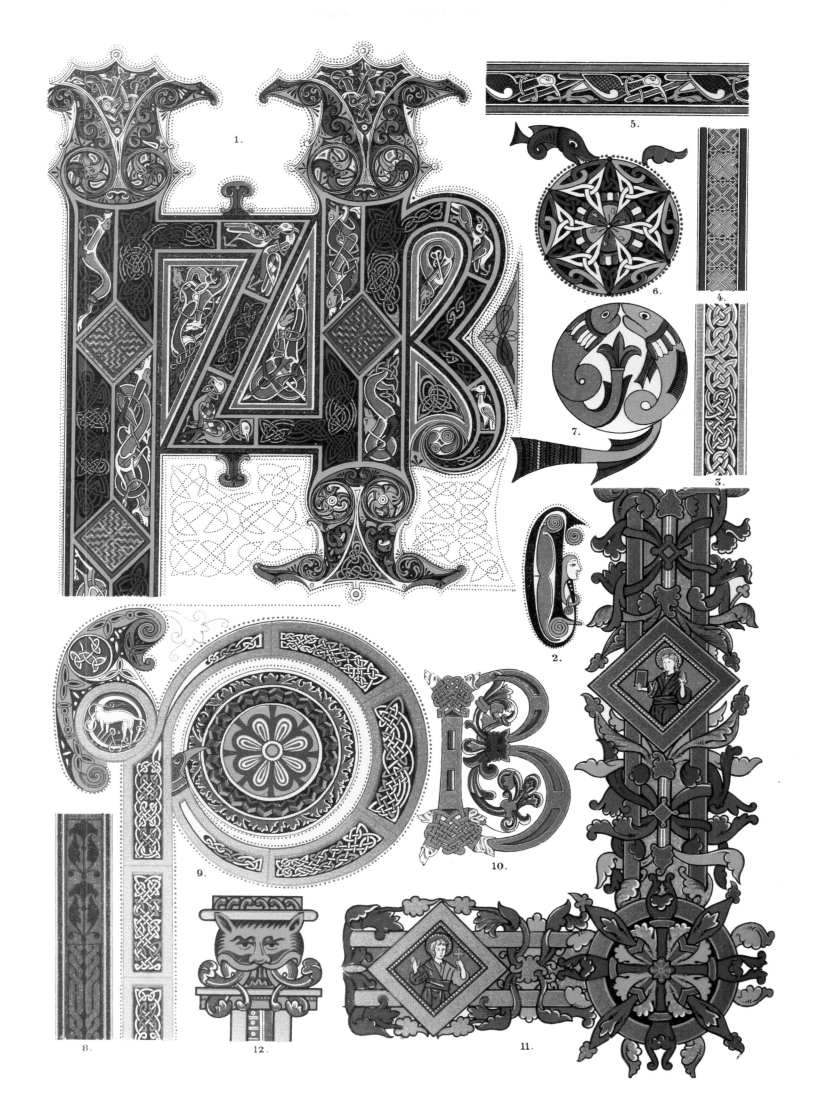

拜 占 庭 装 饰

玻璃马赛克、彩色珐琅饰和书籍彩饰

从 4 世纪到 8 世纪，随着西罗马帝国的衰亡和东罗马（拜占庭）帝国的诞生，艺术在意大利的土地上衰落了，却在东方的煊赫宫廷中找到了安全的居所，处于那个以拜占庭城为中心的强大帝国的保护之下。

拜占庭艺术并非原创，而是在极大程度上承袭了晚期罗马的艺术风格，同时自然也吸纳了许多古希腊的艺术主题，甚至也并不排斥来自东方的影响，然而，由于西方处于不安定的状态，直到第一个千年结束，甚至更晚，拜占庭艺术风格在那里都占据着主导地位。意大利甚至会从拜占庭进口许多艺术品，拜占庭的艺术家和工匠们也会来到意大利，带去他们的工艺和风格。知道了这些，我们才能够理解，为什么我们几乎能够在欧洲的所有国家中找到有着无可置疑的拜占庭渊源的艺术品。

公共建筑、宫殿和教堂的内部有着华丽的装饰。那个时代的大人物们热衷于盛大的场面，而所谓的玻璃马赛克特别适合达成这一目的，这一工艺能够使用尺寸不同的小彩色玻璃块来制造出最为宏阔壮丽的画面（比如君士坦丁堡 [今土耳其伊斯坦布尔] 圣索菲亚大教堂中的玻璃马赛克）。这类装饰的一个特点是，其背景总是金色的，因为金色的使用基本上是没有限制的。因此，在其上添加的其他色彩（主要是红色、蓝色和绿色）就需要一种既浓重又饱满的色调。

同样，在珐琅镶嵌作品中，这些浓重的色彩也无处不在。这种工艺极有可能是在很早时从中国和印度流传过来的。由于奢华之风盛行，珐琅镶嵌的基底和分隔不同区域的金属线所用的几乎都是黄金。

装饰图像所呈现的要么是多少有些简单的几何图案（参见图 6 和图 7），要么是经过漂亮的理想化处理的涡卷图案。后者最初很像是古希腊人所用的图案，但我们随后便会发现——比如那些莨苕叶就是如此——其形态越来越死板，特别是在手抄本的彩饰之中。

最后我们还要提到的是，拜占庭装饰中经常会出现基督教的象征物，特别是十字架。

图 1　出自拉文纳的加拉·普拉西提阿墓之筒形穹顶上的玻璃马赛克。

图 2　出自威尼斯圣马可大教堂墙壁的玻璃马赛克。

图 3　出自君士坦丁堡圣索菲亚大教堂一个半圆顶上的玻璃马赛克。

图 4　出自拉文纳的圣乔瓦尼洗礼堂穹顶的玻璃马赛克。

图 5—9　德国施瓦本哈尔附近卡姆伯格修道院教堂圣坛帷幔上的珐琅镶嵌装饰。

图 10 和图 11　圣彼得堡皇家图书馆保存的 5 世纪和 6 世纪福音书抄本彩绘装饰。

图 12 和图 13　莫斯科公共博物馆所藏 8 世纪手抄本装饰。

图 1 摹自斯图加特建筑师 A. 克诺布劳赫所绘原图。

图 4 摹自斯图加特建筑师 A. 布克哈特所绘原图。

图 5—9 摹自斯图加特皇家工艺美术学院画家和教师 H. 格罗斯所绘原图。

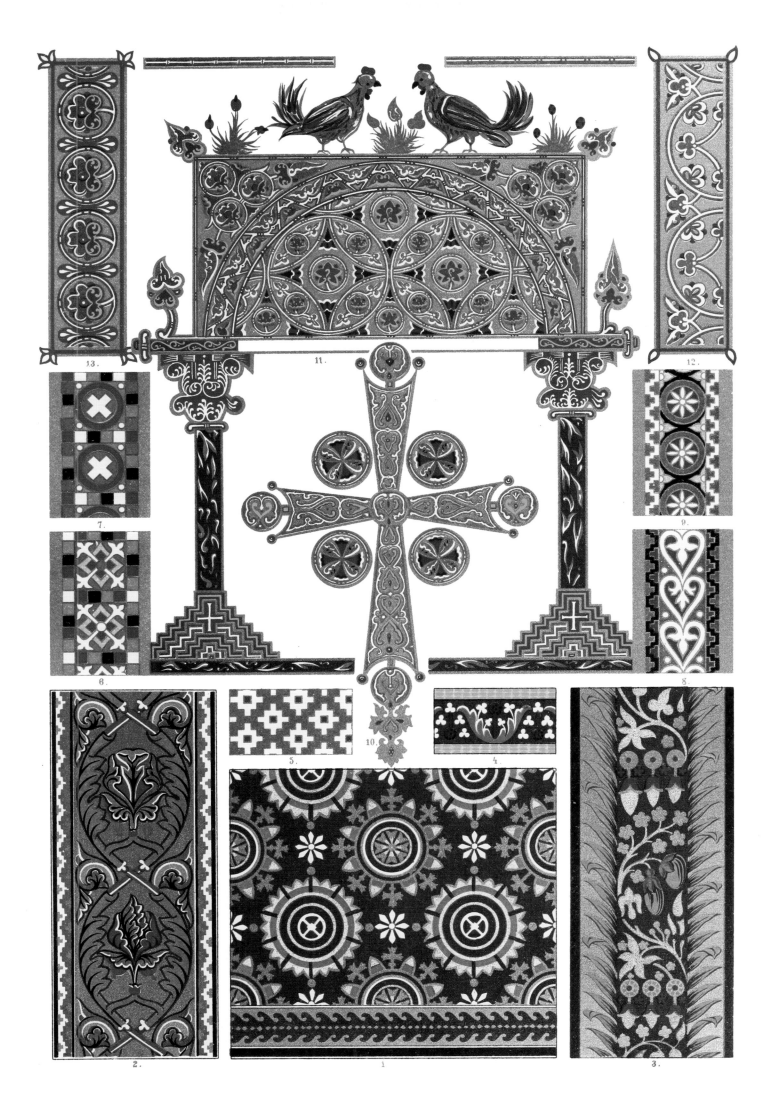

13. 11. 12.

7. 9.

6. 8.

2. 10. 5. 4. 3. 1.

图版 33

拜 占 庭 装 饰

镶包珐琅、大理石马赛克和玻璃马赛克

镶包珐琅的使用并不比珐琅镶嵌装饰更少。图 1 向我们呈现的就是用这种方法创作的耶稣像，其中的耶稣端坐于彩虹之上，周围是四福音书作者的象征物。这个例子证明，随着时间的推移，在造型呈现的艺术之中开始盛行一种毫无生气的风格，这在居于中心的耶稣形象上尤其明显。我们在其中看到的是，艺术家本想表现平静，最终效果却显得死板。

在广泛用于地板装饰的大理石马赛克艺术之中，几何图案的多变应用再次出现。在这方面，拜占庭的艺术家们为伊斯兰艺术提供了许多启发。不过，其中亦不乏以传统方式出现的叶片饰和涡卷饰，提醒着我们古代范例所具有的影响。

图 21—23　威尼斯圣马可大教堂天花板上的马赛克饰带。

图 1　饰以珐琅和宝石的贴金青铜书封，12 世纪，藏于威尼斯市立博物馆。

图 2、3、5　罗马圣阿莱西奥教堂地板上的大理石马赛克。

图 4　罗马科斯梅丁圣母教堂地板上的大理石马赛克。

图 6　拉文纳圣维塔莱教堂地板上的大理石马赛克。

图 7　出自罗马天坛圣母教堂中的玻璃马赛克。

图 8　罗马圣阿莱西奥教堂中的玻璃马赛克。

图 9 和图 10　出自墨西拿大教堂的玻璃马赛克。

图 11—13　出自蒙雷阿莱大教堂的玻璃马赛克。

图 14—16　出自奥尔维耶托大教堂正立面的玻璃马赛克。

图 17 和图 18　威尼斯圣马可大教堂柱头上的大理石马赛克饰带。

图 19 和图 20　君士坦丁堡圣索菲亚大教堂墙上的大理石马赛克饰带。

图 1 摹自斯图加特建筑师 A. 布克哈特所绘原图。

图 2—5、7、8、14、15 摹自斯图加特的 H. 多尔梅奇所绘原图。

20. 19.

16. 17. 13. 18. 15.

11. 12.

9. 10.

7. 8. 1.

2. 3. 4. 5. 6.

拜 占 庭 装 饰

织物与刺绣

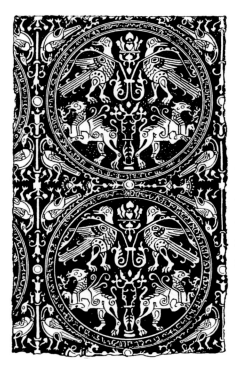

图 12　法国桑斯大教堂的一块裹尸布上的图案。

自从在 6 世纪引入丝绸生产技术之后，拜占庭便成功地拥有了在丝织物生产上与亚洲产品相竞争的能力，直到 12 世纪还在欧洲占据领先地位。在这期间，最为贵重的织物（无论有无图像装饰），以及华丽刺绣原料和布料、装饰用珠子（图 3、5、7、8）的贸易，一直在广泛进行中。西西里岛上的穆斯林织工的手艺的确不逊于拜占庭人；不过，直到诺曼人征服了西西里岛，一大批被俘虏的希腊织工被送到了巴勒莫（基督教和伊斯兰教艺术就此相互结合），西西里岛的王室织造厂生产的织物和袍子才因其奢华效果和漂亮的图案设计而成为世界贸易市场上的珍品。

图版 34 向我们呈现出，这类西西里产品虽然无疑有着拜占庭的起源，但也清晰地表现出阿拉伯影响的痕迹。这些织物上的装饰总是作为平面装饰加以处理。我们看到，其上所使用的植物和动物形象并非严格模仿自然，而是多多少少被理想化了。比如，图 9 中的狮子压倒骆驼的画面可能意在象征基督教对伊斯兰教的胜利。

图 1　班贝格大教堂收藏室所藏刺绣紫袍。

图 2　亨利二世长袍上的花饰绸布，藏于慕尼黑的国家博物馆。

图 3、4、7　维也纳皇家收藏中的皇室长袍刺绣边饰。

图 5 和图 6　藏于维也纳的一件皇室长袍上的刺绣边饰。

图 8　维也纳皇家收藏中德意志皇帝斗篷上的刺绣边饰。

图 9　德意志皇帝斗篷上的刺绣图案，藏于维也纳。

图 10 和图 11　来自罗马的城外圣洛伦佐教堂中的墓室中的服饰图案。

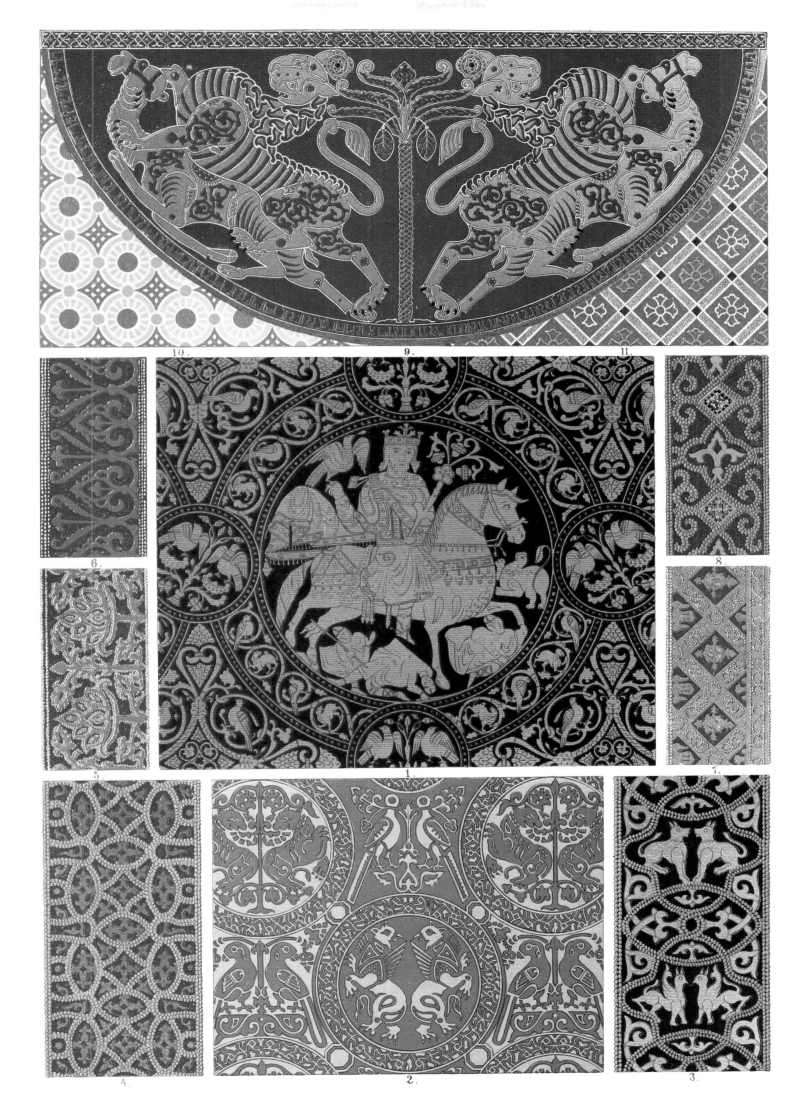

10. 9. 11.

6. 8.

5. 1. 7.

4. 2. 3.

俄 国 装 饰

手 抄 本 绘 饰

————◆··————

　　俄国境内许多老修道院的图书馆和收藏室都保存得近乎完好，因而有许多古老的斯拉夫语手抄本保存到了我们的时代，其中有些甚至可追溯到 10 世纪。此外，圣彼得堡的皇家公共图书馆和莫斯科的教会印刷所图书馆也藏有一批重要的手抄本。

　　图版 32 中，在拜占庭装饰图案之外，我们还提供了一些来自俄国图书馆的手抄本绘饰，其创作年代为 10 世纪到 13 世纪。我们在当前图版中提供的大量图案都来自 14 和 15 世纪，这是俄国手抄本绘饰风格发展最为繁荣的时代。这一时期的手抄本绘饰有两个鲜明的特色，一是以几何图形为基础来创作编织图案，二是图像主题更不受限制，并伴有类似凯尔特装饰风格的动物图像。手抄本绘饰所使用的颜色通常仅限于蓝、红、黄、绿四色。因为颜色简单，图形对称，这些手抄本绘饰显现出最为令人愉悦的效果。在那个时代，同样的图像题材也用于彩色活版印刷、珐琅工艺和类似的工艺之中。

18.

　　图 1　出自 14 世纪的一本福音书，藏于圣彼得堡皇家公共图书馆。

　　图 2、3、12、13　出自莫斯科附近的圣三一修道院图书馆所藏《圣咏经》抄本。

　　图 4 和图 5　出自皇家公共图书馆中的《圣咏经》抄本。

　　图 6 和图 7　出自莫斯科鲁缅采夫博物馆所藏福音书抄本。

　　图 8　出自罗斯托夫的 15 世纪书籍装饰图案。

　　图 9 和图 15　出自莫斯科神迹修道院的一本祈祷书。

　　图 10 和图 11　字母表的部分内容，14 世纪。

　　图 14　出自别洛泽尔斯基修道院的一部祈祷书，15 世纪。

　　图 16　出自诺夫哥罗德附近的圣母荣耀修道院所藏的一部福音书抄本。

　　图 17　出自 15 世纪的一部《圣咏经》抄本。

　　图 18　出自《效法基督补遗》一书的装饰图案。

　　图 19　出自莫斯科鲁缅采夫博物馆所藏的 12 世纪福音书抄本。

本图版由里加工业学校校长 M. 舍尔温斯基整理。

19.

　　取自 W. 斯塔索夫的《新旧手抄本中的斯拉夫装饰》，莫斯科艺术产业博物馆的《10 到 14 世纪的俄国装饰史》，以及《效法基督补遗》。

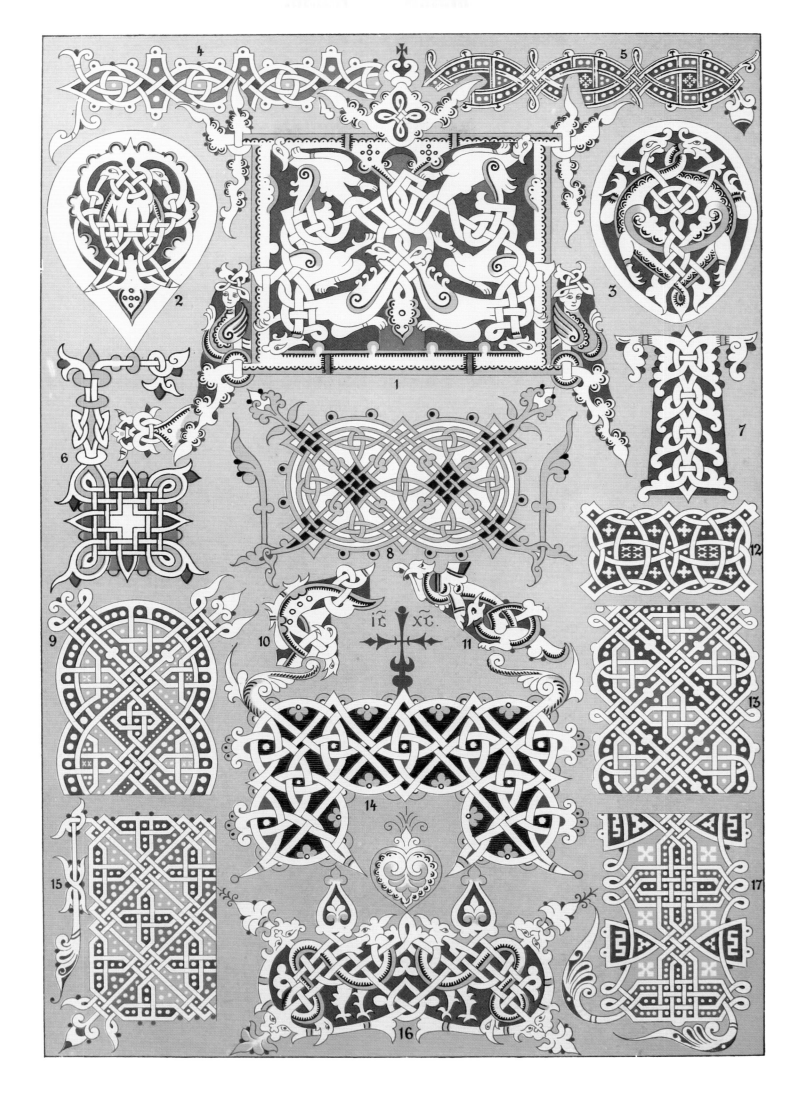

俄 国 装 饰

建筑装饰和木雕

———————◆◆◆———————

最古老的俄国建筑在形式和装饰方面非常接近拜占庭的大型建筑，这是因为基督教是 9 世纪时从拜占庭引入俄国并被广泛传播的。这些俄国－拜占庭式建筑当然有其原初的装饰主题，并且在俄国有了进一步发展，但在很多时候，想要追溯其源头几乎是不可能的。这种装饰风格中的许多形式，特别是 16 世纪的那种独特的俄国风格，无疑可以被认为是从遥远的东方引入的。这种俄国风格盛行到 18 世纪，直到法式风格在包括俄国在内的全欧洲流行起来。

图 22　带叶饰的柱头。

16 世纪最为重要且独特的建筑之一是莫斯科的圣巴西尔大教堂（为纪念夺取喀山而建）。这种 16 世纪风格经常被用来建造现代的俄国风格建筑。

俄国教堂的一个特征是它们的球状圆顶（图 1），我们可以看到多种形态的此类结构。大多数宗教建筑中的华盖呈现出特别繁杂的结构，顶上往往有龙骨状山墙和塔楼，多少有点儿像哥特式建筑的上层结构（图 4）。很多时候我们还能看到主要支撑点之间有居于悬空梁托之上的相连拱形装饰（图 3）。中部和北部领土上的木结构农舍装饰主题繁多，其起源往往是古老的。这些建筑使用经巧妙打孔并锯切的刨平板材，其简朴的风格令人惊奇，统一的效果使人赞叹。在屋顶突出的檐口上悬挂装饰板是一种流行的装饰手段（图 11、12、13），而且这种装饰板也被用于装饰窗台下方空间。这种饰板通常被涂上鲜亮的颜色，从远处看上去像是有着富丽的刺绣和花边装饰的彩巾，即在俄国用于装饰圣像和镜子之类东西的那类彩巾。因此，这些饰板一般被称作"巾饰"。

图 1　雅罗斯拉夫尔奇妙的教堂圆顶，17 和 18 世纪。

图 2 和图 3　雅罗斯拉夫尔的尼古拉教堂帝座华盖上的贴金木雕装饰，17 世纪。

图 4　出自皇家艺术学院博物馆的一个华盖。

图 5 和图 6　罗斯托夫附近的圣约翰教堂祭坛主门上的木雕玫瑰装饰，17 世纪。

图 7—10　沃洛格达地区的木屋窗框。

图 11—13　同一地区的山墙装饰。

图 14 和图 15　窗台等处的饰板。

图 16—19　门扇上的玫瑰装饰，用翅果木板条制作。

图 20 和图 21　这类玫瑰装饰的局部。

图 1、4 和 15—21 摹自里加工业学校校长 M. 舍尔温斯基所画原图。

余下图像出自：

普林斯·加加林的《拜占庭和旧俄国装饰图集》，《圣彼得堡建筑》（1885 年），以及维奥莱公爵的《俄国艺术》。

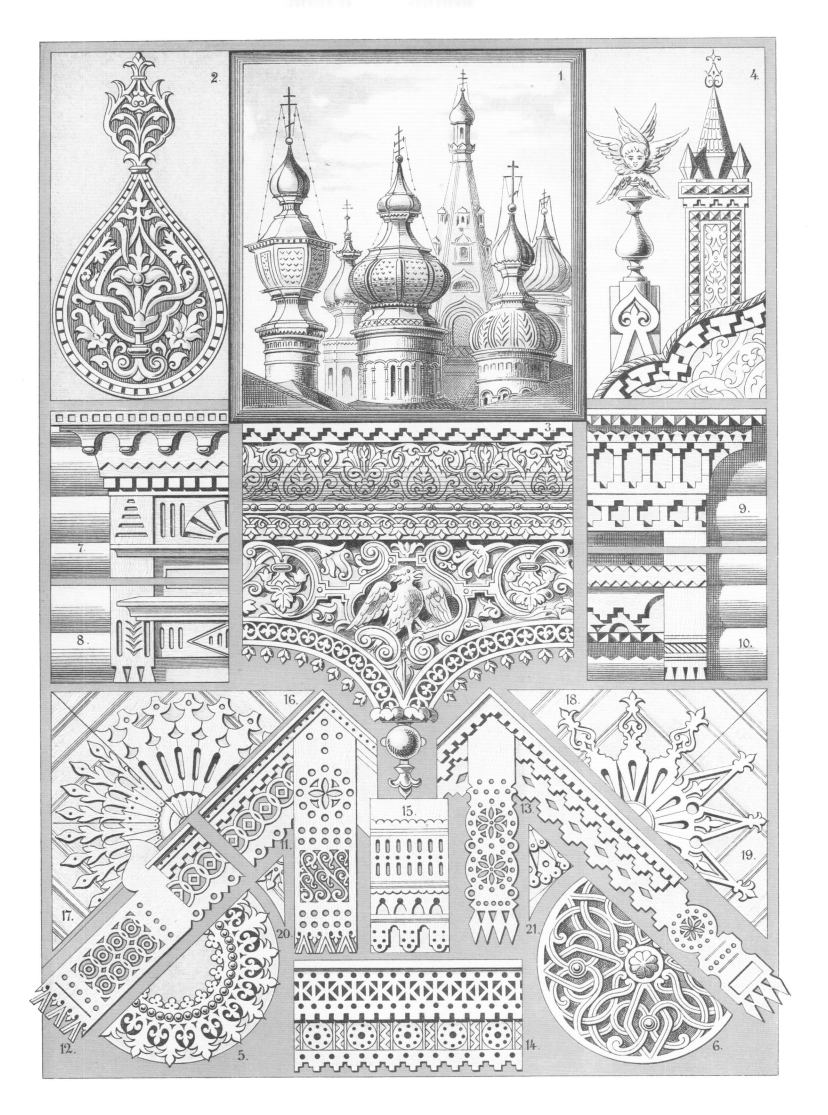

俄 国 装 饰

珐琅饰品、锡釉陶器、墙壁和天花板绘画、上漆木器

在俄国，我们看到施于金、银和铜之上的珐琅仍然被广泛使用且受到珍视，如同当初声名鹊起时一样。图 15—18 呈现了这类装饰的几个有趣例证。图 15 具体而微地显示出此类美丽装饰的应用是何等广泛，因为我们在这里看到的是一个金盘的边缘，该金盘归属于一套供 120 人使用的餐具，据说是由沙皇阿列克谢·米哈伊洛维奇（1645—1676 年在位）命令俄罗斯艺术家们制作的。

图 22　金属雕花装饰。

与此类似，锡釉陶器很早就被广泛使用，用于宫殿和教堂的正立面装饰，以及圣坛内部装饰，不过最常使用这类陶器的地方是私人房屋中的火炉。我们可以在伏尔加河沿岸的许多市镇中找到有关这一点的例证，特别是在雅罗斯拉夫尔，那里的例证简直不胜枚举。最近，俄国的许多地方再次用起了锡釉陶器，并且取得了非常令人满意的效果。

说到墙壁和屋顶的装饰性绘画，俄国所能提供的现存例证并不很多。这些画作描绘的柔软的攀缘植物，有着大大的叶子和深色的花朵，显示其风格起源于东方，其中有许多画因点缀着人物肖像而显得更有生气。

最为有趣的本土艺术分支之一是制作极为耐久的上漆木器，这种工艺在俄国中部一直延续至今（图 10—21）。这些用具先是被施加一层石墨沉淀物，然后在其上画出通常是黑色或红色的图画，最后将亚麻籽油煮成冻状涂在上面。最后这道工序使得石墨呈现出一种青金色，让器具有了一种华贵而温暖的色调。

图 1—4　莫斯科圣母领报大教堂中一座螺旋形楼梯间中的壁画，15 世纪。

图 5—7　莫斯科一座房屋中的拱顶装饰，17 世纪。

图 8 和图 9　莫斯科克里姆林宫的特雷姆宫内用作窗框的锡釉陶壁柱。

图 10—14　在贸易城市乌斯秋格制作的上釉陶炉局部，17 世纪，藏于圣彼得堡的皇家艺术振兴协会博物馆。

图 15　莫斯科克里姆林宫收藏的一个金盘的边缘。

图 16—18　17 世纪一位圣人画像的遮盖物，银胎珐琅，出自圣彼得堡的皇家艺术振兴协会博物馆。

图 19—21　上漆木勺和脚凳面。诺夫哥罗德地区农民制作的物品。

图 19—21 摹自里加工业学校校长 M. 舍尔温斯基所画原图。

其他图像取自：

N. 西马科夫的《俄国古代民族工艺美术产品中的装饰》，Th. 松泽夫的《俄罗斯帝国古物》（莫斯科，1849—1853 年），维奥莱公爵的《俄国艺术》。

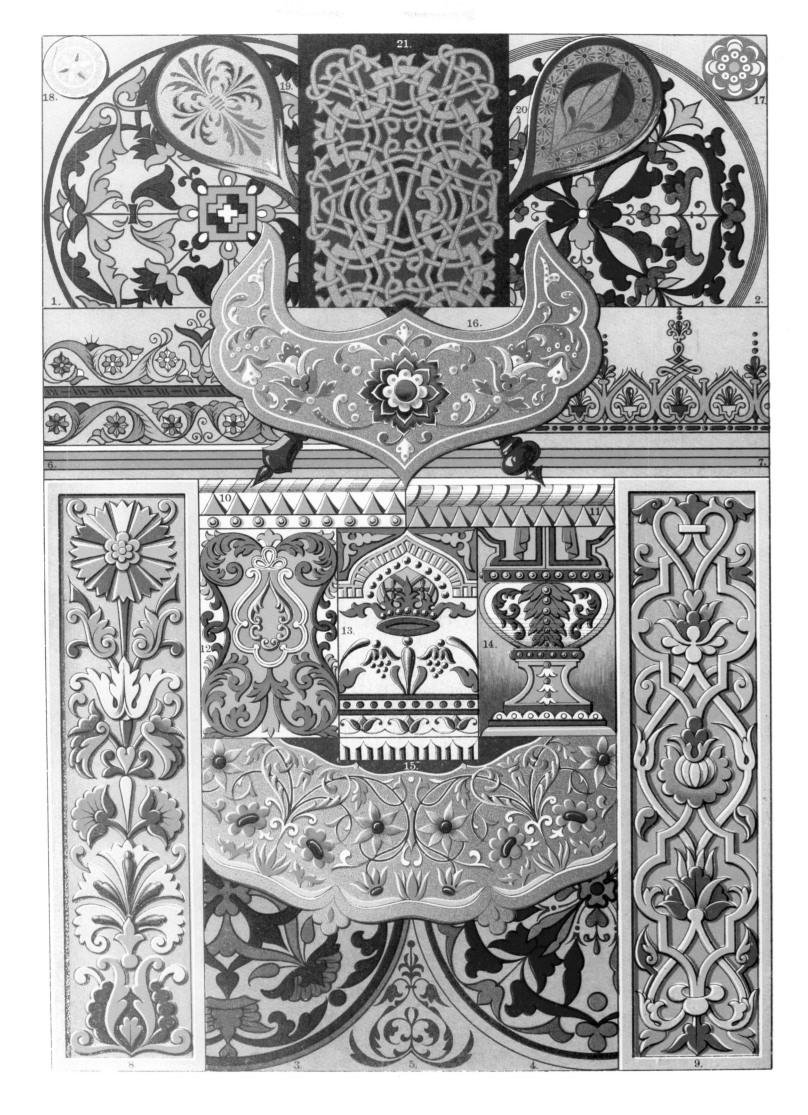

北欧装饰

木雕

23.

所谓"北欧风格"包含从罗马－日耳曼时代到基督教信仰传入时期之间前后相继的一系列风格变体，我们虽然为此专设一章，但却并非想要在图版中囊括其全部。相反，我们这里所呈现的都是 12 世纪之后的图像。

在图版 31 的说明文字中论及凯尔特装饰时，我们已经提到，彼处的图像显示出新颖而独立的特性，而这种风格的种种流传痕迹可于他处寻得，特别是在斯堪的纳维亚半岛。就像那些怀着热情远行，将爱尔兰的生活方式传播到整个西欧的爱尔兰传教士们一样，这种风格早在 8 世纪时便传入了北欧国家，尤其是挪威。正是在那个时候，古老的爱尔兰风格中的各种装饰主题开始与那种由各民族的迁徙（查理曼大帝时代）所引入的风格最为紧密地融合到了一起，后一种风格直到那时为止都在北欧地区占据着主流地位。于是就诞生了一种混合风格，而后——特别是在 9 世纪维京人在北方势力正盛的时期——又发展为那种所谓的"北欧－爱尔兰"风格，这种风格见证着 11 世纪之前冰岛艺术的影响力。

在同一时期西欧和南欧的艺术中，动物图像构成了装饰风格的普遍基础；同样，在斯堪的纳维亚艺术之中，以动物形象为主的装饰主题也占据着重要的地位。最初，人们用动物形象来构造出复杂的表面装饰，其结构很难理清，但也绝不掺入其他的图像主题。后来，外来的装饰要素，如四足动物、鸟类、蛇、狮子和有翼飞龙的形象，开始进入其中，并被转化为在最早的中世纪风格中可以看到的新颖而奇特的形态。然后，这些多种多样的动物主题便被各种形式的枝叶和交错编织图案围绕起来了。在罗马风中多有呈现的那种枝叶形装饰逐渐增多，最后竟使得原初风格不得不因此另寻他途，变换为一种与希腊艺术传统更为协调的形式。这里所提到的这些动物形象并无任何象征意义，它们只是简单的装饰元素而已。人头、兽头或是鸟类的形象被巧妙地用在随便什么终端点上，比如山墙头、滴水嘴、船首，等等，同时也出现在壁柱的上端（图 13—16）。我们还会经常看到由字母图像构成的原创装饰，以及广泛使用刻削技术的小型艺术品。

建于 12 和 13 世纪的挪威与瑞典的木结构教堂中仍保存着大量北欧风格装饰。人们也可以到哥本哈根、斯德哥尔摩和奥斯陆的艺术博物馆中去研究种种奇妙的本土木刻艺术品，它们全都彰显着这一时期的艺术品所特有的那种高度精确的技艺。

24.

图 1　海达尔一座教堂的正门。

图 2　艾于斯塔教堂的正门边框。

图 3　许勒斯塔教堂的正门边框。

图 4　奥普达尔（尼默谷）教堂拱廊中的连拱。

图 5 和图 6　罗蒙教堂中柱子上的圆柱形柱头的装饰。

图 7　许吕姆教堂的楼座装饰。

图 8 和图 9　许吕姆教堂中柱子上的圆柱形柱头的装饰。

图 10 和图 11　乌尔内斯教堂中的柱头。

图 12　乌尔内斯教堂的唱诗席中一个座椅的局部。

图 13　古尔教堂中一根壁柱的上端。

图 14　藏于奥斯陆博物馆中的挪威船首。

图 15 和图 16　莫埃雷教堂中的滴水嘴。

图 17—22　斯德哥尔摩的北欧博物馆所藏的瑞典圆盘饰。

图 23　乌尔内斯教堂门廊上的雕刻。

图 24　奥普达尔教堂中的雕带。

出自：鲁普雷希·罗伯特的《诺曼建筑》，《艺术产业杂志》，奥尔登堡的《斯德哥尔摩北欧博物馆中的木雕怪物》，迪特里克松的《挪威的木教堂》和《挪威中世纪艺术珍品》。

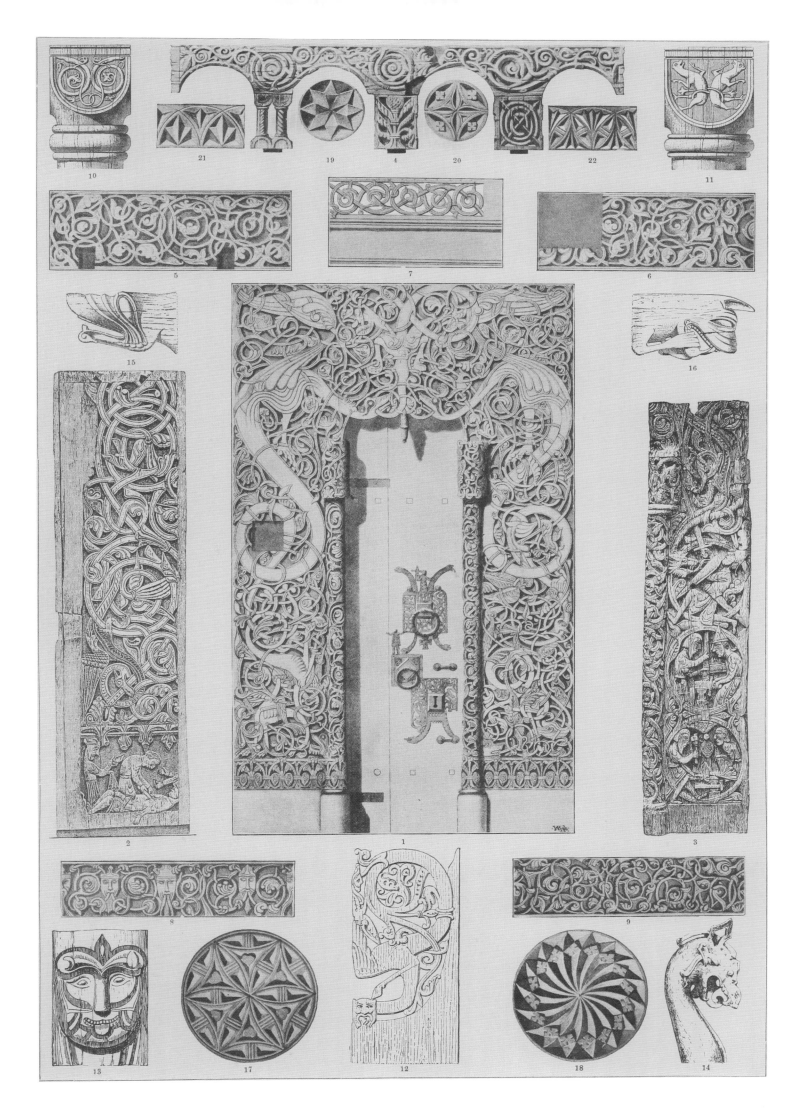

拜 占 庭 与 中 世 纪 装 饰

建筑与雕塑

虽然拜占庭建筑和罗马式建筑在总体上差别很大（就两种建筑形式的总体风格而言），但就装饰细节来说，两者的差别却又变得极小。这很容易解释，因为拜占庭曾积极向西方国家出口艺术品，拜占庭艺术家们对西方艺术也有极大的影响。

图 23　威尼斯圣马可大教堂中的柱头。

拜占庭柱头要么是对古代柱头（特别是科林斯式柱头）的模仿（图 1），要么是采用一种新形式，即一个在底部收缩并对下面四个角进行圆滑化处理的立方体（图 2）。在前一种情况下，柱头叶饰有着很宽的凹陷和尖锐的叶尖，显得有些生硬，已经缺少了古典时代那种对自然的精细观察。在后一种情况下，柱头的四面被微微凸起的带形或织纹装饰圈围起来，其间则有通常用传统方式处理的叶饰，或是象征性的造型。

罗马式建筑的柱头或是科林斯式的，或是类似拜占庭式的（垫块状柱头），又或是使用钟形柱头和萼形柱头等特殊形状柱头；其装饰则或是简洁，或是繁杂。最常见的是饰以人和动物造型的垫块状柱头（图10），这些造型通常都经过了奇妙的变形，它们在被用于装饰时一般不会受到反对。除此之外，所谓的双柱头也经常被使用。涡卷饰和叶饰作为柱身、拱顶石、饰带和檐口等的装饰极受欢迎，且无一例外地经过理想化处理，并常常——至少是在早期的例子中——反映出制作者对自然的理解不深。叶子被表现得很宽，叶尖经常是圆的。为了达成明暗变化的效果，所有的形象都以高浮雕的手法来塑造，有时就像图 13 中那样，几乎已完全从背景上凸显了出来。实际上，图 13 和图 14 中的装饰已经属于所谓的过渡风格了。

图 1　君士坦丁堡圣母教堂中的柱头，9 世纪末。

图 2　拉文纳圣维塔莱教堂中的柱头。

图 3　君士坦丁堡圣母教堂中的过梁装饰。

图 4　米拉（位于今土耳其境内）的圣尼古拉教堂中的过梁装饰。

图 5　君士坦丁堡圣索菲亚大教堂中的壁柱柱头。

图 6　圣但尼的修道院教堂中的门框，12 世纪中叶。

图 7　雕刻繁复的饰板，出自佩里戈尔地区。

图 8 和图 9　布尔日大教堂柱饰。

图 10　卢瓦尔河畔圣伯努瓦的修道院教堂中的柱头。

图 11　盖尔恩豪森（位于今德国黑森州）的巴巴罗萨宫中的柱头。

图 12　圣阿芒德布瓦克斯教堂中的拱缘。

图 13　盖尔恩豪森教堂中的拱缘，13 世纪初。

图 14　盖尔恩豪森教堂中的螺形梁托，13 世纪初。

图 15　图尔尼教堂中的柱身装饰，12 世纪。

图 16　沙特尔大教堂中的柱身装饰。

图 17　埃尔旺根的原本笃会修道院教堂中一个门框的局部。

图 18　穆尔哈特的圣瓦尔德里希小教堂内部饰带。

图 19 和图 20　纽伦堡圣塞巴尔德教堂侧廊中的拱托。

图 21　圣塞巴尔德教堂中的拱顶石装饰。

图 22　班贝格大教堂中的拱顶石装饰。

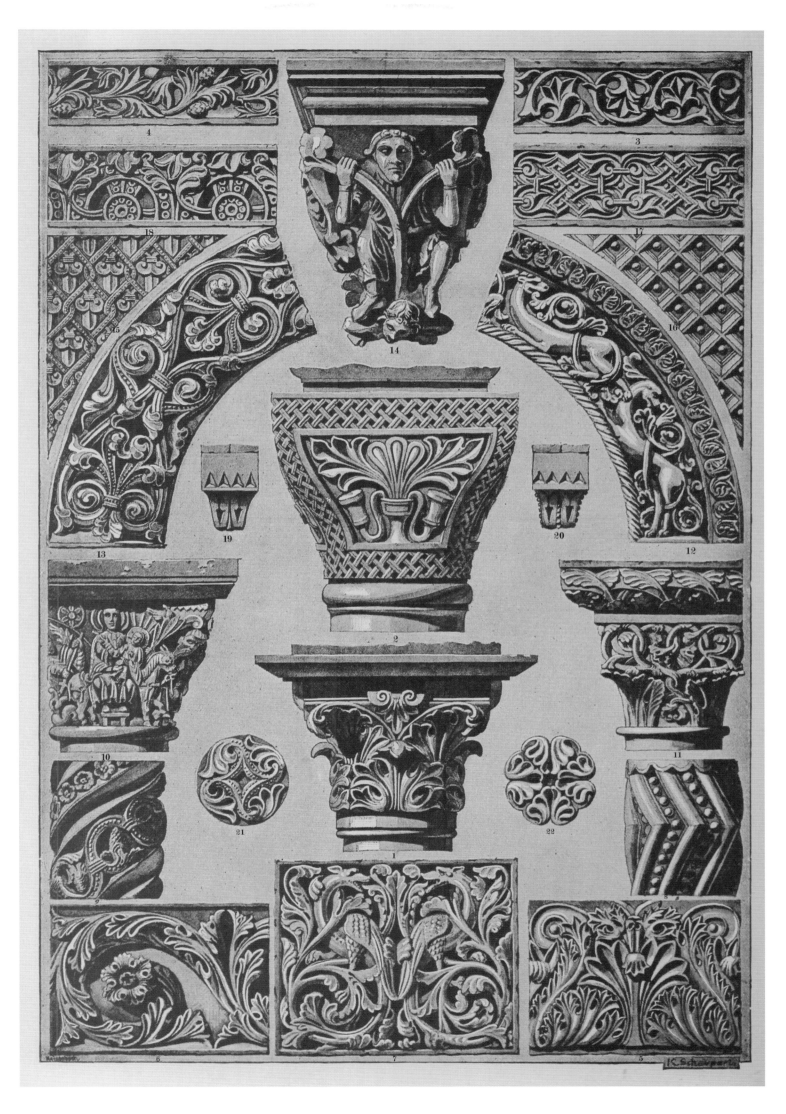

中 世 纪 装 饰

珐琅饰品和手抄本绘饰

———————◆◆◆———————

罗马式装饰在手抄本绘饰中得到了最为自由的发挥，其中大大的首字母更是被装饰得富丽堂皇（图1和图2）。特别是，动物形象会与涡卷饰一同出现，呈现出奇特的阿拉伯花饰般的风格。在早期，装饰图案的背景是金色的，后来则画在多彩的底色之上。

珐琅工艺是从拜占庭传播到德意志的，在这方面，德意志工匠达到了高度完美的水平。他们使用铜板代替昂贵的金板作为金属基底，使用"内填珐琅"而非"掐丝珐琅"技术。这种技术后来也传到了法国，利摩日的制造厂极为出名。一般来说，当要表现各种造型之时，艺术家们只会用这种技术来塑造背景和周围的装饰图案，在金属基底上为造型本身留出空间，而后用金属刻刀雕刻出细节（比如衣服的轮廓），在其上施以彩色珐琅来增强效果（参见图20中人物的头部）。图3呈现了一种稍微有些不同的珐琅工艺，人物本身被空了出来，而其他部分则施以珐琅。就像很多这类艺术品一样，最重要的头部使用包金的铜制作，而且是单独装上去的。图6和图11呈现的是在建筑中非常流行的锯齿形和圆弧拱形线脚。

图1　出自一本德意志手抄本（莱茵派）的首字母装饰，11到12世纪，藏于巴黎图书馆。

图2　出自科隆一家私人收藏的12世纪德意志手抄本中的首字母装饰。

图3　弗赖辛的教区博物馆所藏12世纪上半叶圣人遗物十字架。

图4　出自多伊茨本笃会修道院中圣赫里伯特圣龛的壁柱，12世纪中叶。

图5和图10　出自亚琛收藏神圣遗物的圣龛，12世纪。

图6　出自波恩的一处收藏，12世纪。

图7　出自锡格堡旧修道院中的汉诺圣龛，11世纪。

图8和图9　出自伦敦维多利亚和阿尔伯特博物馆所藏的一个圣骨匣，12世纪。

图11　出自一个12世纪的圣骨匣。

图12和图13　出自特里尔大教堂中的圣安德鲁斯活动祭坛，10世纪。

图14　班贝格一处私人收藏中的铜包金平盘，12世纪。

图15　出自锡格堡旧修道院的一处圣龛，11世纪。

图16—19　出自埃森的双十字架上的装饰，11世纪。

图20　圣赫里伯特圣龛上的天使半身像（另可参见图4）。

图21　出自亚琛的查理曼大帝圣龛，12世纪。

图22和图23　出自锡格堡的圣莫里斯圣龛，11世纪。

图24　出自一个祭坛，12世纪。

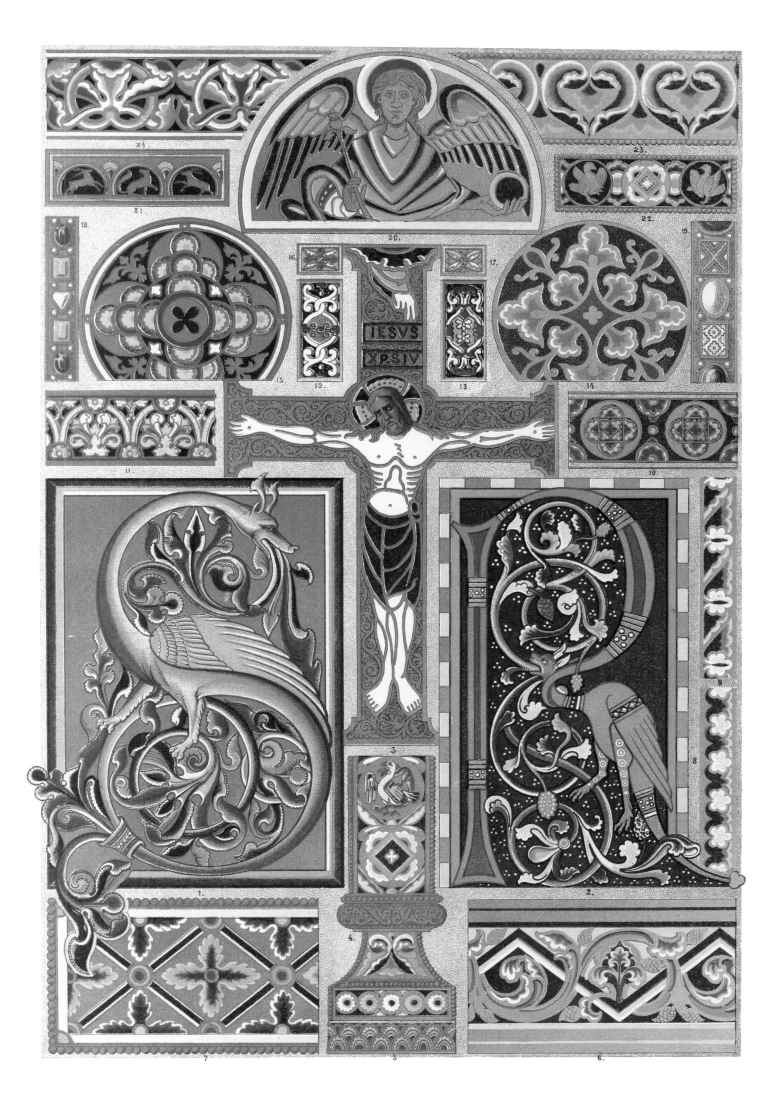

IESVS
XPS IV

中世纪装饰

壁画

壁画中使用的色彩既活泼又多样。画中的形象不像同时代拜占庭绘画中那样死板，而是呈现出更自由且更有朝气的运动感。衣服的褶皱紧密贴合身体的形态，与拜占庭绘画中的衣褶相比，塑造技巧远为高妙。至于装饰点缀方面，前面提到的罗马式风格的所有特点也全都适用于此。壁画中还经常使用圆环或弧形图案。

图 1 和图 2　出自卡普阿附近的福尔米斯的圣天使教堂半圆室，11 世纪。

图 3—5　出自科隆附近布劳韦勒的本笃会修道院教士会礼堂，11 世纪。

图 6—9　出自波恩附近施瓦茨－莱茵多夫的下教堂，12 世纪中叶。

图 10、11、15　出自不伦瑞克大教堂唱诗席，12 世纪。

图 12　出自马尔西尼的修道院教堂，12 世纪。

图 13 和图 14　出自昂济的教堂，12 世纪。

图 16 和图 17　出自阿西西的圣方济各下教堂。

图 18　出自施瓦茨－莱茵多夫的教堂，12 世纪。

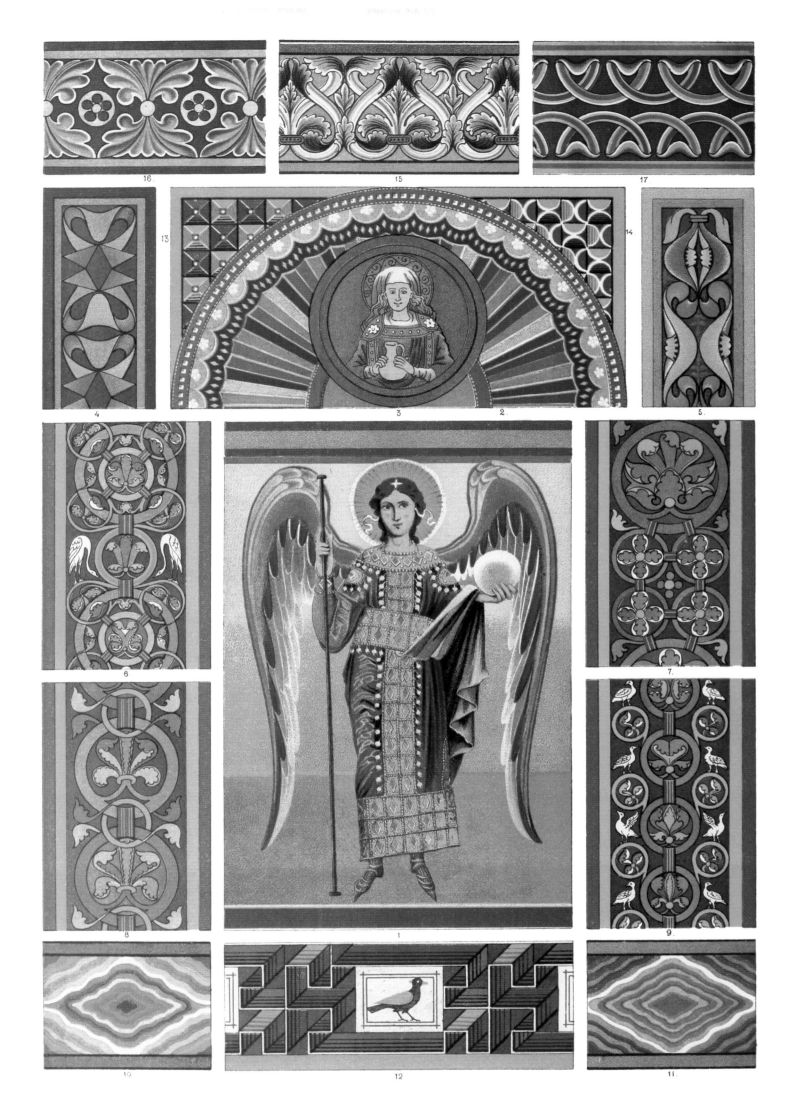

中世纪装饰

彩色玻璃

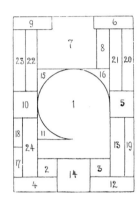

虽然彩色玻璃的生产早在 9 世纪已经为人所知，但在 10 世纪末之前，还没有玻璃彩绘可言。人们在那时开始试验将玻璃板放入染色材料之中，并在其上熔化一种颜色更深的颜料，使其具有不同的明暗色彩。到了 13 世纪，制作者们开始将有色玻璃覆盖或"镶盖"在透明玻璃（总是呈现出一种黄绿色调）上，并在有色玻璃上刻出图案，因此镶盖玻璃在不同的地方有不同的厚度，甚至会完全被刻透。然而，这些没有色彩的部分往往会被涂上另外的颜色，而且为了形成一种更为富丽的效果，玻璃的两面还都会被施以不同的色彩。最后，人们会用铅条将这些玻璃拼在一起，组成预期的装饰图案。

在罗马式风格时代，玻璃彩绘仍然具有很多织毯的特点，而它们在实际上也是被用来代替织毯的。窗面覆盖着带饰和叶饰，而在这些图案中间，我们可以发现非常早期的小的圆形人物肖像，而充满整个窗面的站立人像则不常出现。此时，单个的人像仍然画得粗糙而笨拙。

图 1—6　出自沙特尔大教堂。

图 7　出自圣但尼的修道院教堂。

图 8　出自特鲁瓦的圣乌尔班教堂。

图 9　出自特鲁瓦大教堂。

图 10　出自拉昂大教堂。

图 11 和图 12　出自昂热大教堂。

图 13—15　出自布尔日大教堂。

图 16　出自沙隆大教堂。

图 17 和图 18　出自巴黎的圣沙佩勒教堂。

图 19　出自斯特拉斯堡大教堂。

图 20—23　出自阿西西的圣方济各上教堂的唱诗席窗。

图 24　出自罗马的城外圣保罗教堂（重建）。

图 25　出自斯图加特的国家古物收藏馆。

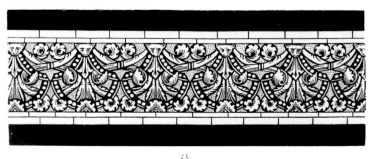

·25·

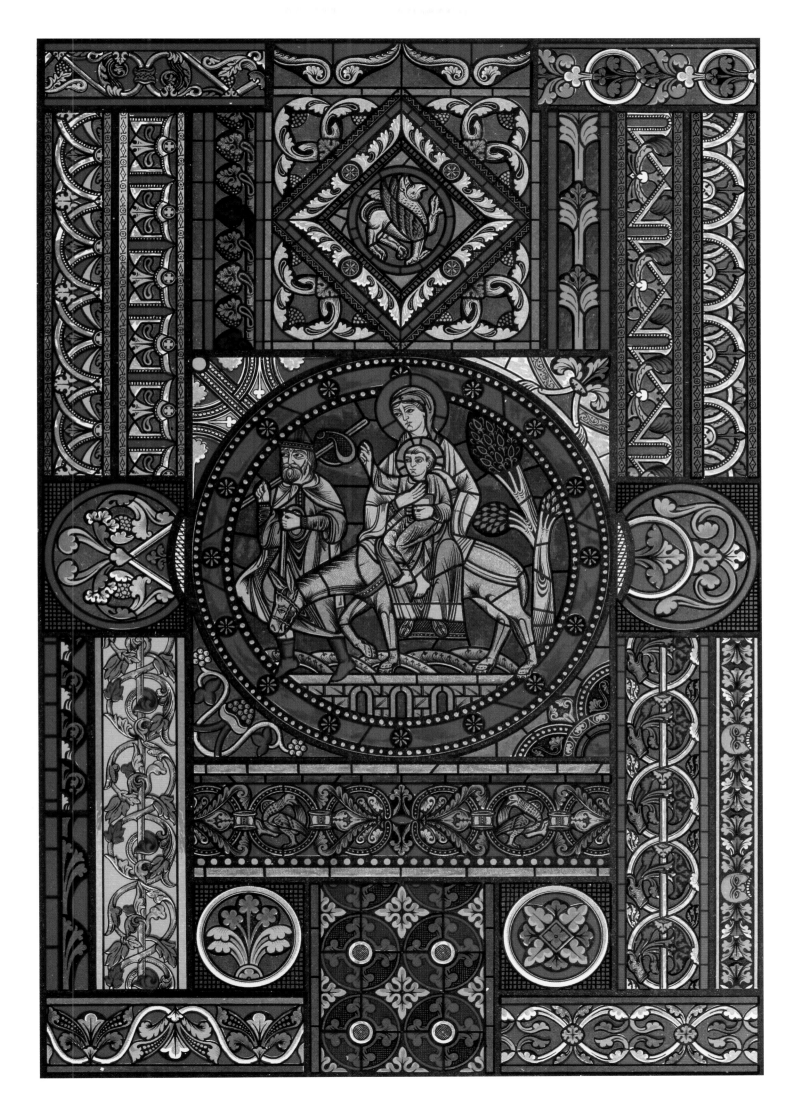

中世纪装饰

地板装饰

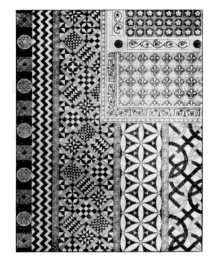

图 32　圣但尼修道院的马赛克地板。

在没有用于地板表面装饰的各种彩色石头的地方，经常被使用的是釉砖或刻有图案的石板。我们在讨论阿拉伯装饰时已经见过这种上有彩色水泥图案的石板，同样，用小砖块也能够拼接成马赛克地板（图 9—16）。就后一种情况而言，我们会发现，特别是在罗马式风格占统治地位的时期，人们或是用单独的一块饰片来标示每一种相应的颜色，或是在一整块砖上压印出图案，而后用不同色彩的水泥填充凹陷处，最后再整体上一层透明的釉料（图 17—27）。

除此之外，还有一种在哥特式时期流行的做法，即用模子在单块砖上构造出凹陷或凸起的图案。人们一般会用四块小砖来拼接成想要的装饰图案，它们保持了原本的颜色，并经常会被上釉。

在这种类似于马赛克的构图中，几乎只能见到简单的几何图案，而在上面提及的其他地板装饰方式中，主要表现的是人物、动物和植物的形象。在各种植物之中，百合花的各种理想化形式出现最多，而且就像在玻璃彩绘中那样，橡树叶和葡萄叶会重复出现于任何地方。

图 1—8　出自老圣奥梅尔大教堂的雕刻石板，13 世纪（棕色背景，马和骑士图案用红色材料填充而成）。

图 9 和图 10　上了釉的烧结黏土马赛克地板（边缘白色，中间为黑色和红色），出自德累斯顿的一处收藏，13 世纪。

图 11 和图 12　上了釉的烧结黏土马赛克地板（红色、黑色和黄色），出自圣但尼的圣科隆布修道院教堂，12 世纪。

图 13 和图 14　上了釉的烧结黏土马赛克地板（红色、黑色和黄色），出自圣但尼修道院教堂，12 世纪。

图 15 和图 16　上了釉的烧结黏土马赛克地板（绿色基底上的红色、黑色和黄色），出自蓬蒂尼的老修道院教堂，12 世纪。

图 17—23　出自迪沃河畔圣皮埃尔的釉砖（黄色和黑褐色），12 世纪。

图 24 和图 25　出自英国布洛克瑟姆教堂的釉砖（红色和黄色），13 世纪。

图 26 和图 27　出自英国萨里郡的贝丁顿教堂的釉砖（红色和黄色），15 世纪。

图 28　出自德国拉芬斯堡市政厅的雕刻釉砖（无釉本色）。

图 29　出自拉芬斯堡一处贵族宅邸的雕刻釉砖，14 世纪。

图 30　基底加深的釉砖，无釉本色，14 世纪，出自德国盖尔多夫的教堂。

图 31　基底加深并带有浮凸动物形象的釉砖，出自德国阿尔皮斯巴赫的修道院，12 世纪。

中 世 纪 装 饰

木材和石材马赛克

从用各种彩色材料装饰墙壁和地板，到用木制物品进行类似装饰，其间的距离并不很大。不过，在这个领域之中，装饰在一定程度上受到材料性质的限制。因此，至少在哥特式风格之中，动植物形象是很少出现的，最常见到的是带饰和线饰，伴有用木片镶嵌出来的星星图案等（参见图版 53 的文字说明）。

图 1—6　出自奥尔维耶托大教堂中的一张阅读桌。

图 7 和图 8　出自威尼斯荣耀圣母教堂的座席。

图 9—17　出自维罗纳圣阿纳斯塔西娅教堂的祭服室门。

图 18—27　出自乌尔姆大教堂的座席。

图 28　法国努瓦永一座教堂中的雕刻板。

图版 45

中世纪装饰

彩色玻璃

15.

在罗马式风格时期，人们使用的主要是那种纯粹起装饰作用，但效果已达完美的彩色玻璃；而到了 14 世纪，这一领域发生了一种巨大的变化。玻璃彩绘的罗马式风格在哥特式时期长期延续，到了此时却被彻底取代，艺术家们开始用装饰性的人物形象来填充窗口空间。以前广为流行的织毯式图案常常只是用来作为人物的背景，画面中还加入了高耸的建筑的图案。然而，经过理想化处理的叶形饰和涡卷饰仍然作为边饰呈现其中，但后来对它们的处理越来越没有章法，常常显得散乱铺张。不过，除了那些呈现人物形象的窗户之外，我们也能看到一些纯粹装饰性的图案，其中一种特殊的类型被称为"灰色画"（grisaille），是在无色玻璃上用黑色图案进行装饰，其他色彩一般很少使用。

图 1　出自乌尔姆大教堂唱诗席窗。

图 2 和图 3　出自德国埃斯林根的圣母教堂的唱诗席窗。

图 4—8　藏于慕尼黑的国家博物馆，原属雷根斯堡大教堂。

图 9　科隆大教堂唱诗席窗。

图 10 和图 11　出自瑞士柯尼希斯费尔登的修道院教堂的唱诗席窗。

图 12　出自阿西西的圣方济各上教堂的一扇走廊窗。

图 13 和图 14　出自阿西西的圣方济各下教堂的侧廊窗。

图 15　拉克鲁瓦的《中世纪与文艺复兴》一书中的窗户图案。

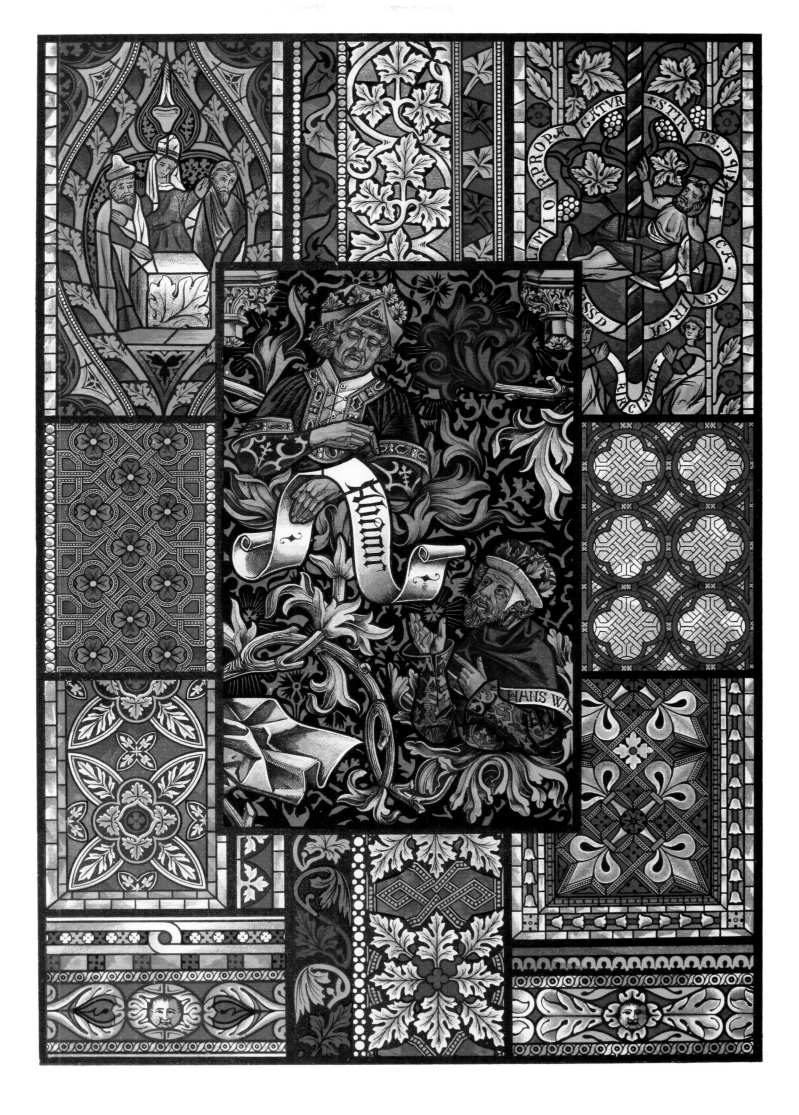

中 世 纪 装 饰

建筑装饰和雕塑

————◆·◆·◆————

我们发现，在整个哥特式时期（除去晚期哥特风格中的衰败例证），装饰都是为建筑服务的。根据这一原则，没有什么装饰能凌驾于建筑结构之上。装饰从来都不是独立的，而是用来和谐地增强建筑的效果，或是根据需要突显某些线脚。因此之故，尖拱形的门窗、雄壮耸立的塔楼和角楼、尖顶、柱头和檐口，以及座席和楼座，都会得到特别的装饰；另外一些较小的物件，例如家具和圣器，有不少也会得到装饰。

圆柱的柱头在大多数情况下只是将柱身变大，呈钟形，而后在上面随意添加叶饰和花饰（图 15—17）。大体而言，花叶装饰得到了非常广泛的使用。比如，山墙和金字塔形尖顶边缘的卷叶饰事实上不过就是经过自由变形的叶饰罢了；同样地，拱顶石和突梁等也经常用叶片饰来装点。

我们可以借由这些叶饰和花饰的处理方式来相当准确地判断一座建筑或一处雕刻属于哪个时期。在哥特式时期的初期（13 世纪）流行的是一种大而满的处理方式，只对自然形态进行轻微的理想化处理（图 4、5、6、15、16、21），后来一种更为大胆的处理方式出现了（图 10—12）。在哥特式时期末期，处理风格显然逐渐远离自然形态，所有的叶子都呈节瘤状，一方面造成了一种生硬的效果（图 8、9、22），另一方面也会时而显得躁动不安（图 17、18、20）。这种效果的形成也有其他原因，特别是建造者们普遍对枝叶进行随意切割，使之呈现为一种几乎互不相连的状态，结果就是明暗变化过于突兀。

本土植物的叶子特别受欢迎。我们可以在各种地方看到葡萄叶、蓟叶、橡叶、山毛榉叶，还有常春藤、三叶草和玫瑰的叶子等，其中大多数都有其象征意义。

人和动物的形象常常以一种诙谐的方式用于滴水嘴上；突梁、拱顶石，特别是门上的三角形楣饰或山墙，都会使用人物造型进行装饰。

图 1　乌尔姆大教堂座席上的雕刻人物。

图 2　乌尔姆大教堂座席的一块椅突板的凸出支架。

图 3　瑙姆堡大教堂拱顶石装饰。

图 4　出自盖尔恩豪森一座教堂的柱头凸出托架。

图 5　出自法国的柱头凸出托架。

图 6　出自巴黎圣母院的顶端饰。

图 7　出自巴黎圣母院的顶端饰中的卷叶饰。

图 8　出自埃斯林根旧医院教堂圣体龛的顶端饰。

图 9　出自纽伦堡的卷叶饰。

图 10　出自科隆大教堂的卷叶饰。

图 11 和图 12　科隆大教堂拱饰。

图 13 和图 14　科隆大教堂滴水嘴。

图 15　法国柱头。

图 16　出自德国温普芬因塔尔教堂回廊的柱头。

图 17　出自埃斯林根圣母教堂钟厅的柱头。

图 18　出自德国罗伊特林根圣母教堂洗礼池的柱头。

图 19　法国特鲁瓦大教堂檐口装饰。

图 20　法国一扇小神龛门上的雕刻饰板。

图 21　温普芬因塔尔教堂的一处凹弧饰。

图 22　出自纽伦堡的凹弧饰。

图 23—27　出自罗伊特林根圣母教堂的各种装饰。

中世纪装饰

织物、刺绣、珐琅饰品和彩色雕塑

图 22 斯图加特大教堂拱顶石。

哥特式时期的大量织物和刺绣品都是在修道院中生产的，最初都是效法南方和东方的样式（图 11）。但这类模仿之作越来越少，人们开始用经严格理想化处理的花朵和枝叶作为装饰图案，人物形象也时有出现。这种花叶饰特别被用于教会服饰，以及教堂中的帘幕和织毯，图案具有象征意义。

如果我们还记得拜占庭和阿拉伯艺术在早期的影响力，我们便不会惊讶于线性装饰在意大利哥特艺术中占据了一席之地（图 6—9，另可参见图版 49 中的图 13、16、19）。

木像和石像经常上色，其衣袍经常采用上面提到的主题进行装饰。

图 12 和图 13 已经显现出从哥特式风格向文艺复兴风格的转变。

华丽的圣骨匣经常会用极其富丽的珐琅来装饰，特别是在 13 世纪。不过，在这一领域，罗马式装饰形式仍是主流。

图 1 科隆大教堂唱诗席中的圣西蒙像。

图 2 科隆大教堂另一人像衣袍上的装饰图案。

图 3 出自法国的刺绣流苏，14 世纪。

图 4 15 世纪刺绣品（最初使用的是银线，而非金线）。

图 5 14 世纪刺绣品。

图 6—9 阿西西的圣方济各上教堂壁画中呈现的织毯边饰和装饰图案，14 世纪。

图 10 佩鲁贾美术馆中由尼科洛·阿伦诺（1466 年）所画蛋彩画中呈现的织毯装饰。

图 11 但泽（即今波兰格但斯克）圣母教堂中的西西里织物，13 世纪。

图 12 佛罗伦萨乌菲齐美术馆所藏雨果·凡·德·古斯画作中呈现的织毯边饰，15 世纪。

图 13 维罗纳圣芝诺教堂中的一幅曼泰尼亚画作中呈现的织毯边饰，15 世纪末。

图 14 出自德国的刺绣弥撒长袍边饰，14 世纪。

图 15 和图 16 14 世纪物品上的装饰图案，出自法国。

图 17 德国梅特拉赫教堂真十字架圣物桌上的贴金刻铜装饰。

图 18—20 科隆大教堂三王圣龛上的珐琅饰，13 世纪初。

图 21 克吕尼博物馆所藏 13 世纪初的珐琅边饰。

中世纪装饰

手抄本绘饰

在手抄本绘饰方面，更为生动的装饰形式逐渐取代了罗马式风格中那种弧形的、用于填充表面的形式。花朵部分经过理想化处理，部分则直接取自自然形态。图 8 和图 13 呈现出这两种处理方式经常以怎样的方式被并用，特别是在哥特式时期后期。这一时期的特色是深重的阴影，中间色调的使用，以及明亮的底色。

值得注意的是，这一时期的手抄本绘饰色彩多样而绚丽，以这种方式来表现众多鲜艳的花朵。

图 1—4　出自一部 14 世纪手抄本。

图 5—13　15 世纪带有单枝花叶绘饰的手抄本。

图 14　弗莱堡大教堂前厅天花板绘画。

· 14 ·

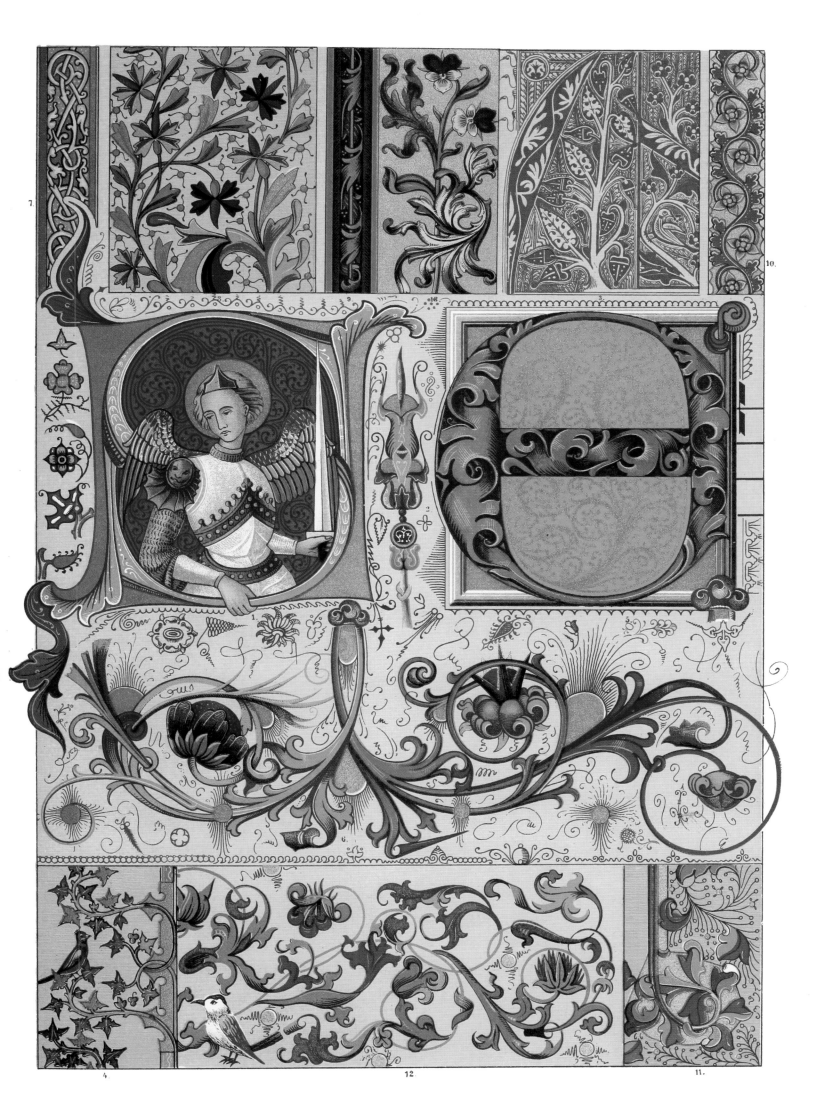

中世纪装饰

天花板和墙壁绘画

哥特式时期的装饰艺术有着充足的发展机会，但壁画方面的进一步发展却在某种程度上受到阻碍，原因是缺乏用于绘制大型壁画的墙面。

用于作画的空间经常是向上伸展的细长条，因此画中出现的人物形象往往过于瘦长。但与罗马式时期的人物形象不同，几乎所有这些人物的姿态和动作都相当生动优雅，不过这在进一步的发展中却变成了略显扭曲且矫揉造作的姿态（参见图 4 和图版 42 中的图 1）。

衣袍褶皱呈长长的美丽线条轻柔地垂下，衣饰的轮廓线是黑色的，很少有斑驳的阴影。在图 1 中，阴影是用黑色影线来表现的。图 17 作为一个例子呈现出古风是如何出现的，这一风格随后发展为文艺复兴风格。

图 22　德国布劳博伊伦的修道院教堂院长座上的木制华盖顶。

图 1　出自斯图加特的医院教堂的一幅画作，15 世纪。

图 2　图 22 局部。深底色彩绘平面装饰。

图 3 和图 4　出自德国布劳韦勒教堂，14 世纪。

图 5　出自德国拉默斯多夫的一座小教堂，14 世纪。

图 6 和图 7　出自德国弗里茨拉尔的修道院教堂，15 世纪。

图 8　出自法国阿让的多明我会教堂，13 世纪。

图 9 和图 10　出自巴黎的圣沙佩勒教堂，13 世纪。

图 11—19　出自阿西西的圣方济各上教堂。

图 20 和图 21　出自阿西西的圣方济各下教堂。

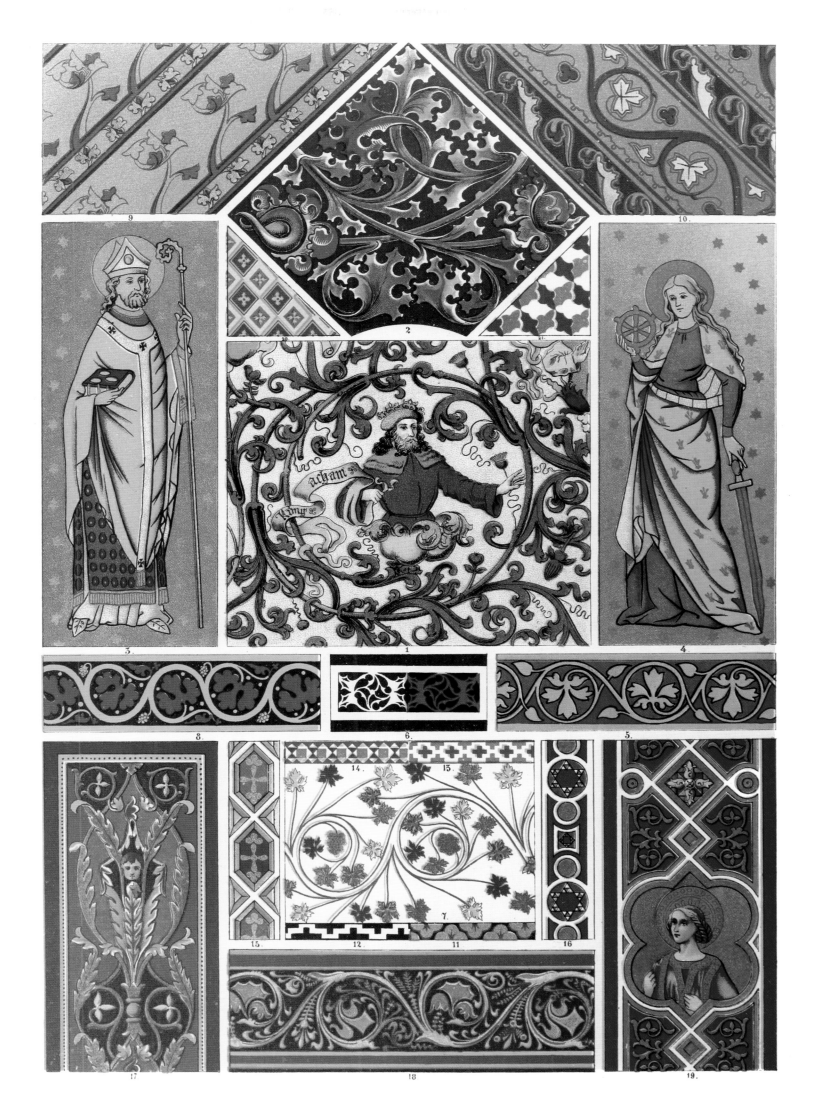

意大利文艺复兴装饰

彩色玻璃

早在哥特式时期，用彩色玻璃来装饰窗户的做法便已经日渐稀少了。用来替代这种做法的（特别是在文艺复兴时期的开端）是无色背景上的小型玻璃绘画，这些画作通常会被环以边饰和图框，而这些边饰和图框普遍装饰得极为繁复，仿佛它们才是主要的装饰元素。这里画作的主题通常是植物和动物，但也经常会有人物出现。而只要看一眼本图版，我们便会发现，其中也不乏各种形式的象征性主题和造型。当然，这样的题材出现在文艺复兴的稍晚时期。

图 1　出自佛罗伦萨巴杰罗国家博物馆，H. 多尔梅奇绘。

图 2—8　出自佛罗伦萨附近的加尔都西会修道院（乔瓦尼·达乌迪内制作），斯图加特的注册建筑师博克哈特和建筑师埃克特绘。

图 9　出自佛罗伦萨的洛伦佐图书馆的一扇窗子。

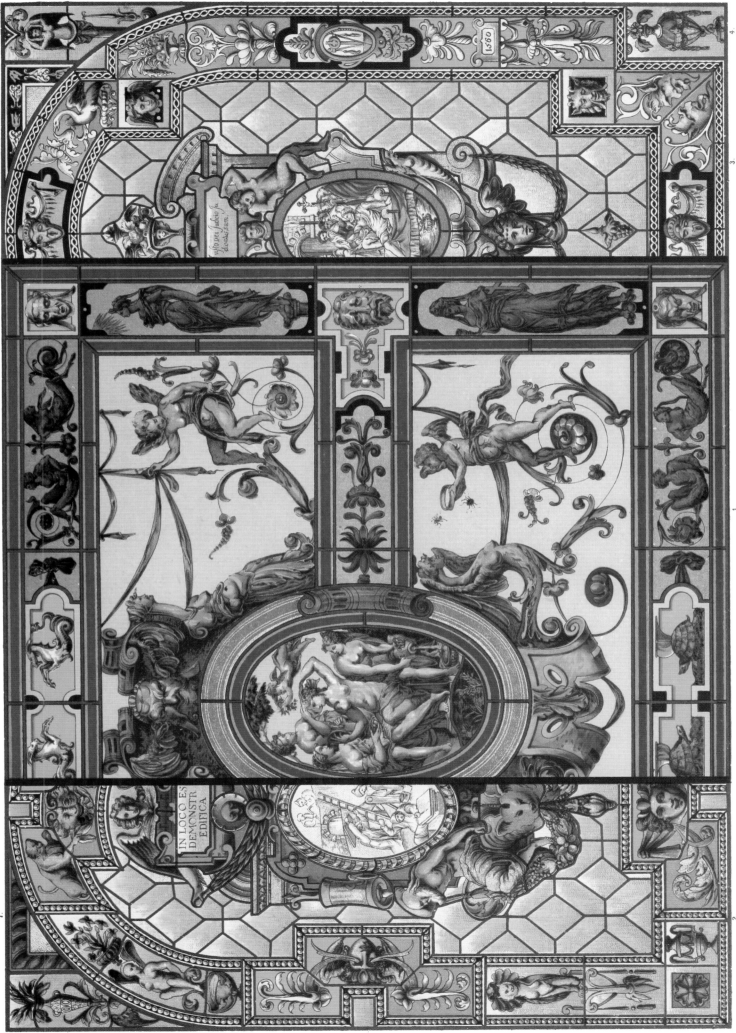

意大利文艺复兴装饰

彩色陶器

鉴于材料的性质和制作的手法，地面和墙衬在使用釉砖装饰时不可能像使用大理石时那样精细和繁复。因此，当使用超出简单的几何图案的"工艺"时，那些大体上与拜占庭和东方的模式类似的装饰都相当简朴，但却更为清晰而有活力。这种效果甚至会因为优秀的色彩组合而锦上添花，虽然出于一种明智的审慎态度，所使用的色彩很少超过四种。

在地砖和墙面装饰领域，德拉·罗比亚一派尤其知名，因而这样的制成品后来就被称为"德拉·罗比亚"釉砖。

图 18　锡耶纳圣凯瑟琳小礼拜堂内的釉砖。

图 1、6、9、11、12、13、14、15　热那亚卢科利街 26 号房楼梯侧墙上的墙裙釉砖。

图 2、3、4、5、7、8、10　热那亚圣马泰奥街 10 号房中的墙裙釉砖。

图 16 和图 17　博洛尼亚圣彼得罗尼奥教堂中的地砖。

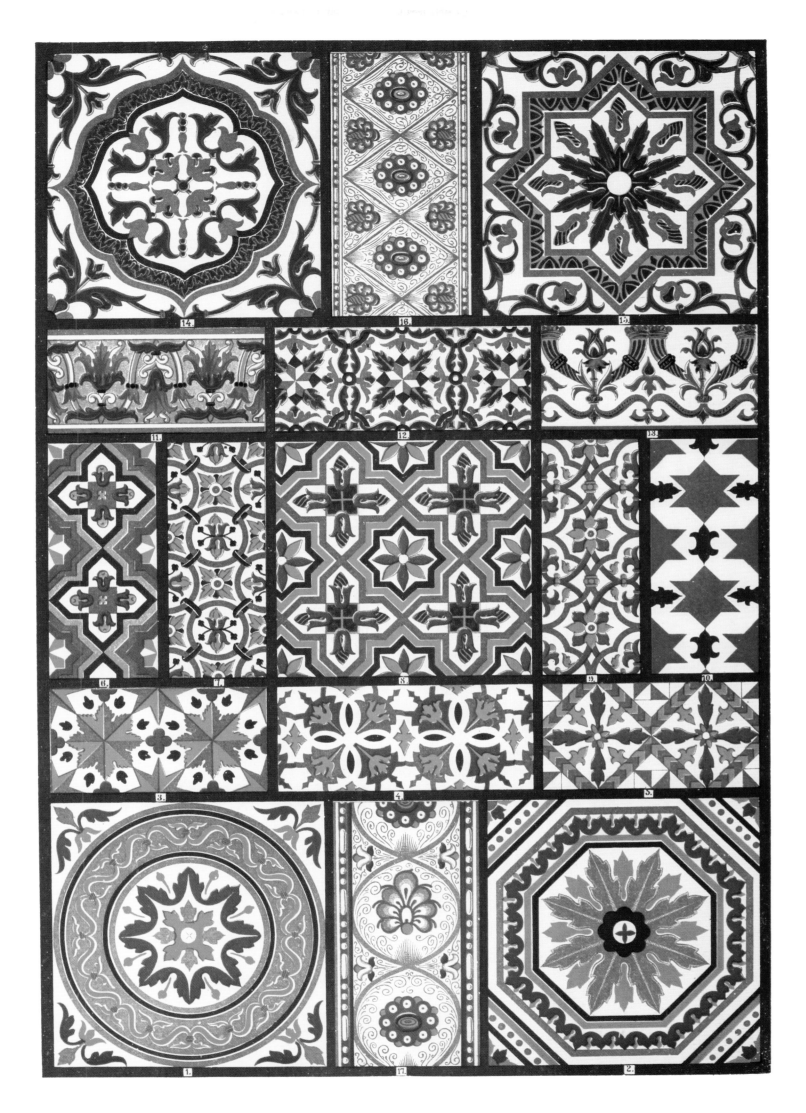

意大利文艺复兴装饰

装饰画

文艺复兴风格是在 15 世纪初出现于意大利的，从那时到 1550 年左右的这段时期可以被称为文艺复兴早期，与延续到 17 世纪中叶的文艺复兴晚期有明显区别。

文艺复兴风格是对古代形式的一种新的改造，不是亦步亦趋的模仿，而是一种自由运用。关于这一点的最清晰证据出现在装饰艺术之中，文艺复兴风格在这里比在所有其他领域中都得到了最丰富且充足的应用。这尤其适用于我们所能看到的装饰主题，在这里我们首先看到的是花饰。在文艺复兴早期，这类装饰图案大体上只是以一种有节制的方式装饰基底。我们在各处都可以发现精致且曲线美丽的花枝，以一种对称或至少是规则的布局出现，其中最主要的是古典的莨苕叶饰，但又包含了最为多样的变化。经常使用的还有葡萄藤、月桂、常春藤等，部分是直接描摹自然形态，部分经过理想化处理。不过，这种带有枝杈和果实的花叶装饰还因加入了多种多样的动物、虚构生物和人物形象，以及象征性主题、武器、面具、徽章、陶瓶、烛台等图像，而显得更为生动。其中，设计最为精心的是人物、动物和花叶主题的结合图像（图 3，另可参见图版 45）。最后，还有一种在重要性上毫不逊色的装饰图案，由纹章和盾徽组成，在文艺复兴早期用于房屋正面带状装饰，后来则以涡形花饰（cartouche）的形式出现。

图 1—7　出自热那亚一座房屋（圣马泰奥街 10 号）的正面。

图 8　出自米兰的塔韦尔纳宅邸庭院。

图 9—11　出自皮恩扎的皮科洛米尼宅邸庭院。

图 12　烛台装饰。

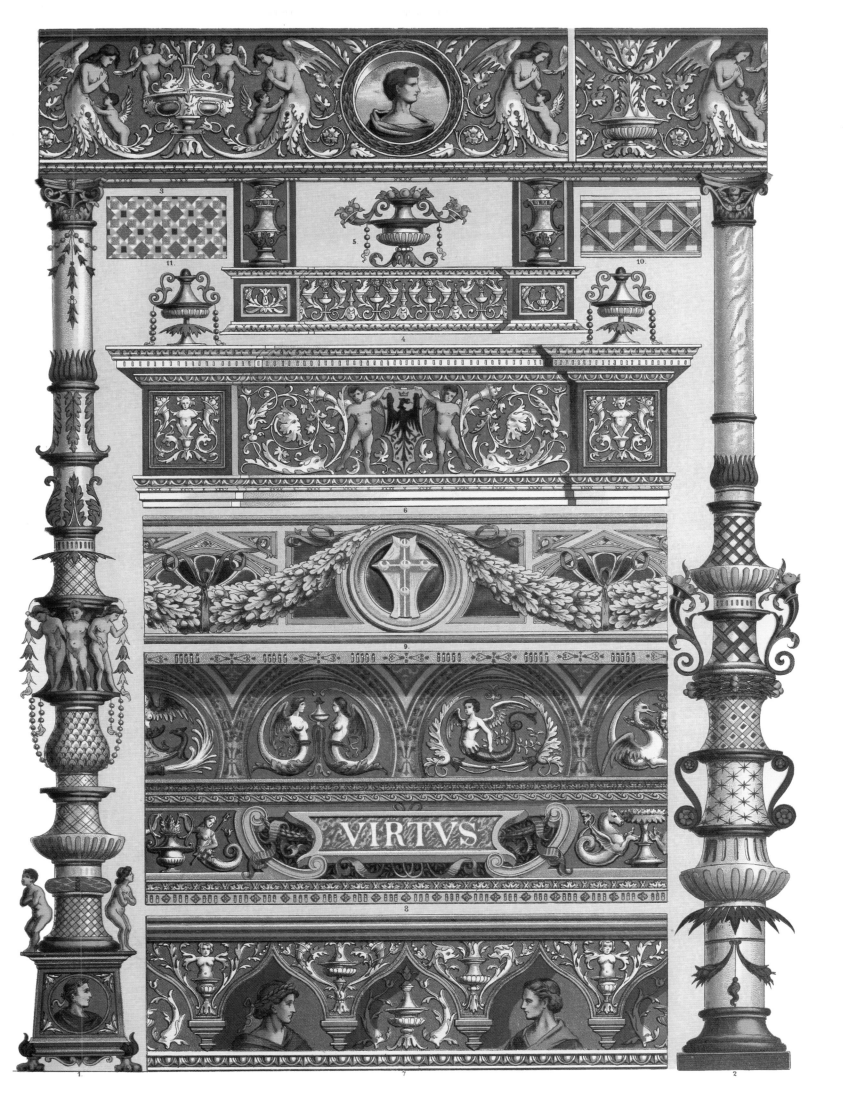

VIRTVS

图 14　出自热那亚大教堂唱诗席座席。

图版 53

意大利文艺复兴装饰

细木镶嵌

————◆◆◆————

　　总体而言，木雕刻工艺在文艺复兴时代发展繁荣，特别是被称为细木镶嵌的这一分支。教堂座席、祭服室内的圣龛等都使用此法进行繁复的装饰。这种艺术的表现主题实际上是没有限制的，因为我们可以看到各种各样的完整画面，以及透视图和装饰图。后者大部分是在深色背景上的浅色图案，呈现出大量经理想化处理的花卉图像，还有各种瓶饰、器皿和人物形象等夹杂其中或一同出现。涡卷饰的排布是严格对称的，至少在形状规则且带有边框的平面上是如此，而茛苕叶饰主要也是用在这样的平面上。此外，我们还能发现一个奇特之处，即这些叶饰的叶尖形状会受到制作它们的方式的影响。

图 1　出自维罗纳的圣阿纳斯塔西娅教堂唱诗席座席。

图 2　出自维罗纳的奥尔加诺圣母教堂祭服室圣龛护板。

图 3—7　出自奥尔加诺圣母教堂唱诗席座席。

图 8　出自大橄榄山修道院唱诗席座席。

图 9 和图 10　出自博洛尼亚的圣彼得罗尼奥教堂唱诗席座席（中间部分为黑色背景）。

图 11—13　出自帕维亚加尔都西会修道院唱诗席座席（图 12 背景为黑色）。

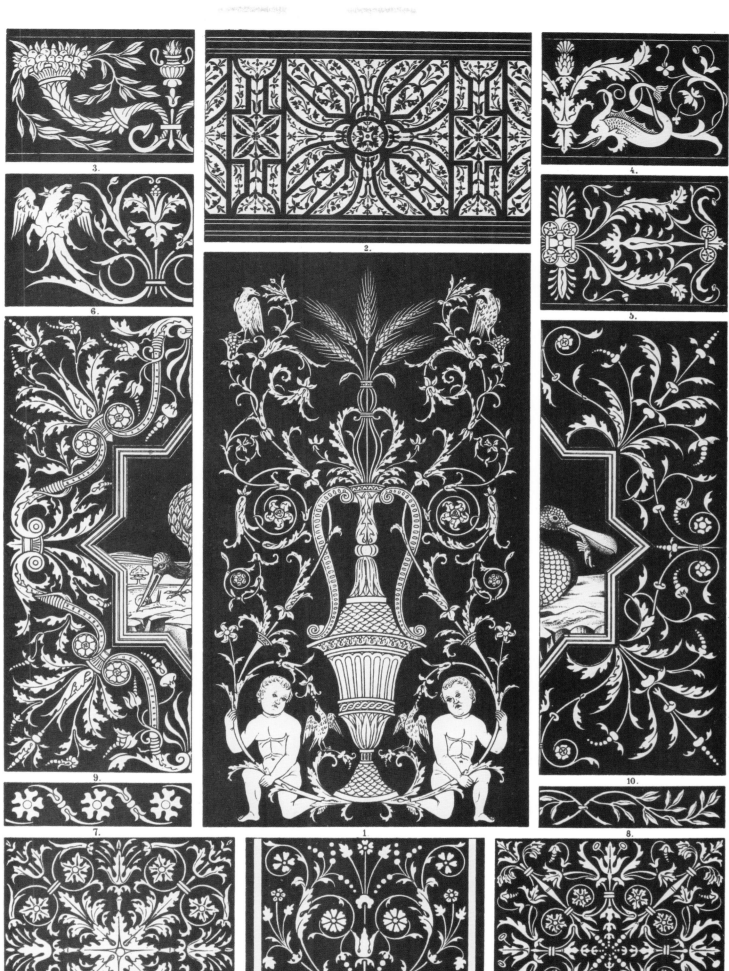

3.

2.

4.

6.

5.

9.

10.

7.

1.

8.

13.

12.

11.

意 大 利 文 艺 复 兴 装 饰

天花板绘饰

那些教堂和宫殿的木制天花板，无论是拱形的还是平面的，都为艺术天才们的创作活动提供了极大的发挥空间。最为著名的艺术大师们都乐于在他们的湿壁画周围加上自己设计的边框来增强装饰效果（图 1 和图 2）。在这类装饰图像之中，动植物主题混杂，背景大多是淡色的，图案颜色则活泼亮丽。不过，除此之外，更为简单的图案也并不少见。这类简单图案中没有人或动物形象，中间是画出的藻井或圆花饰，边缘则是几何图形装饰。值得注意的是，有许多彩色装饰是与多少有些简单的灰泥装饰一起使用的。然而，如图 1 所示，后者经常是令人惊奇地用画刷模仿其效果画出来的。图版中的两个圆花饰（图 11 和图 12）就其源流来说，显然属于文艺复兴之前的时代，但就其构造而论，则已经明显近似于文艺复兴时代的作品。

图 1—4　出自罗马人民圣母教堂唱诗席（由平图里基奥创作）。

图 5　出自梵蒂冈的波吉亚寓所的房间之一的装饰。

图 6、8、9　帕维亚加尔都西会修道院拱饰板图案。

图 7 和图 10　上述饰板的边饰。

图 11 和图 12　出自洛迪的圣方济各教堂拱顶饰板的圆花饰。

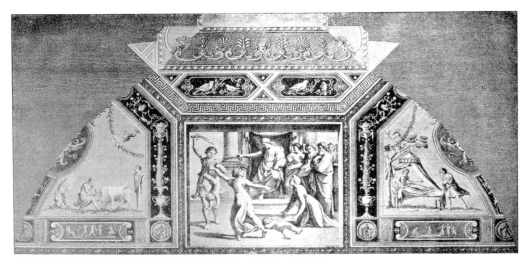

图 13　出自梵蒂冈的拉斐尔凉廊。

意大利文艺复兴装饰

蕾丝花边

蕾丝花边的制作在古代不为人知，其工艺直到 15 世纪末才达至完善，因而可以被称为一种真正的文艺复兴的产物。正是在意大利的土地上，尤其是在威尼斯和热那亚这两座城市之中，诞生了针织花边，以及最为精细的那种枕结花边。两者之中，一般认为前者（所谓的"针绣花边"）更为珍贵。其制作方法——背景和装饰图案完全是由无数针脚构成的，此外再无其他——使得它能够呈现一种特别精致典雅的效果。然而，其制作过程极其复杂困难，最开始只能织出一些 10 厘米长的小片，而后将这些小片连缀起来，才能构成一个整体花边。因此，在设计其图案时，就必须要考虑到几乎目不能见的不同部分的连缀

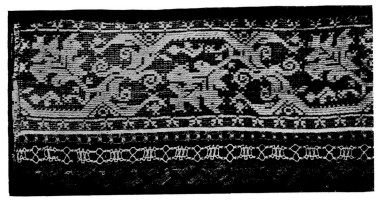

I 4.

效果。针织花边中最为知名的是威尼斯凸纹针绣花边，其上布满带有凸起的边缘的叶片和花朵等。另一种有高凸花叶图案的花边达到了更高的完美程度（图 7 和图 8）。制作枕结花边时要按照一种精巧的方法来扭卷编织。这类枕结花边的精致程度有很大的不同，越精细越困难，相应地也越贵。

蕾丝花边装饰的发展紧跟文艺复兴时代的其他装饰类型，只有一点例外，即在这一领域占据统治地位的是花叶装饰，不过时而也会表现鸟类等形象。

图 1、2、3　威尼斯针绣花边。

图 4、5、6　威尼斯凸纹针绣花边。

图 7 和图 8　带有高凸花叶图案的威尼斯凸纹针绣花边。

图 9　罗塞莉娜花边。

图 10　瑞提切拉花边。

以上为针织花边。

图 11　意大利凸纹花边。

图 12　热那亚教堂花边。

图 13　威尼斯凸纹花领。

图 11、12、13 为枕结花边。

图 14　莱比锡工业博物馆所藏 15 世纪针织花边。

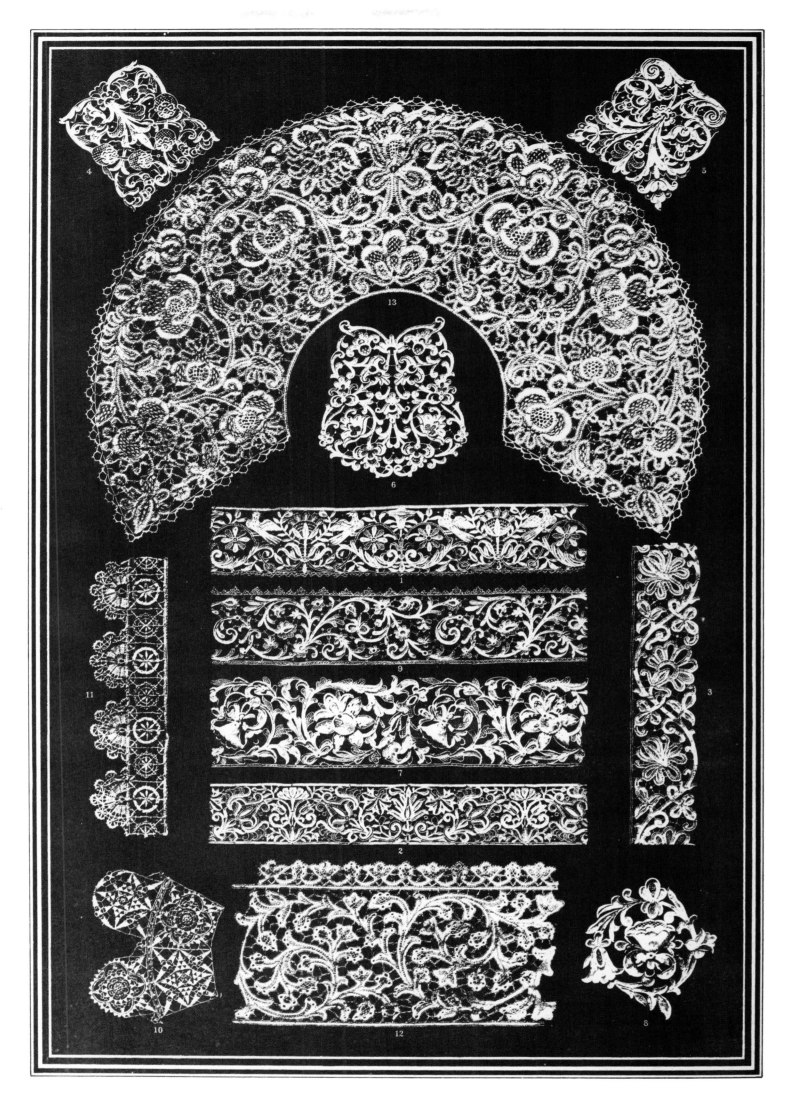

意大利文艺复兴装饰

刺绣与织毯

文艺复兴时期的人们喜欢华丽与壮观的效果，这种倾向同样表现在精心制作的刺绣衣袍和织毯等方面。特别是各个教堂，都得到了这类华美的祭服。

刺绣品或是嵌花或是平纹的，后者经常呈现出类似浮雕的样子，其装饰主题和其他艺术分支有着同样的来源。此外，我们还能经常看到人和动物的主题或人物肖像以圆形装饰的形式出现于其上的例子。

就那些并不太过花哨，主要采用几何或花卉图案的织毯而言，其大体特点与拜占庭和东方的织毯类似。

在这一领域，鲜亮的色彩同样极受青睐，特别是在刺绣织物方面。因为人们普遍喜欢浮华的效果，所以金色几乎无所不在。

图 1　佛罗伦萨圣十字教堂一件教士袍上的刺绣。

图 2　斯图加特的国家古物收藏馆所藏的刺绣丝绒盖布。

图 3　同一收藏馆所藏一件无袖弥撒袍上的刺绣丝绒镶边。

图 4　同一收藏馆所藏一件无袖弥撒袍上的嵌花丝绸刺绣。

图 5　同一收藏馆所藏一件无袖弥撒袍上的金色丝绸凸纹刺绣。

图 6 和图 7　锦缎上的嵌花丝绸刺绣。

图 8　藏于维罗纳的一幅威尼斯绘画上的织毯边饰。

图 9　维罗纳博物馆所藏的一幅保罗·焦尔菲诺画作上的织毯边饰。

图 10　慕尼黑老绘画陈列馆所藏的一幅莫罗尼画作上的织毯边饰。

图 11　梵蒂冈挂毯，由拉斐尔设计。

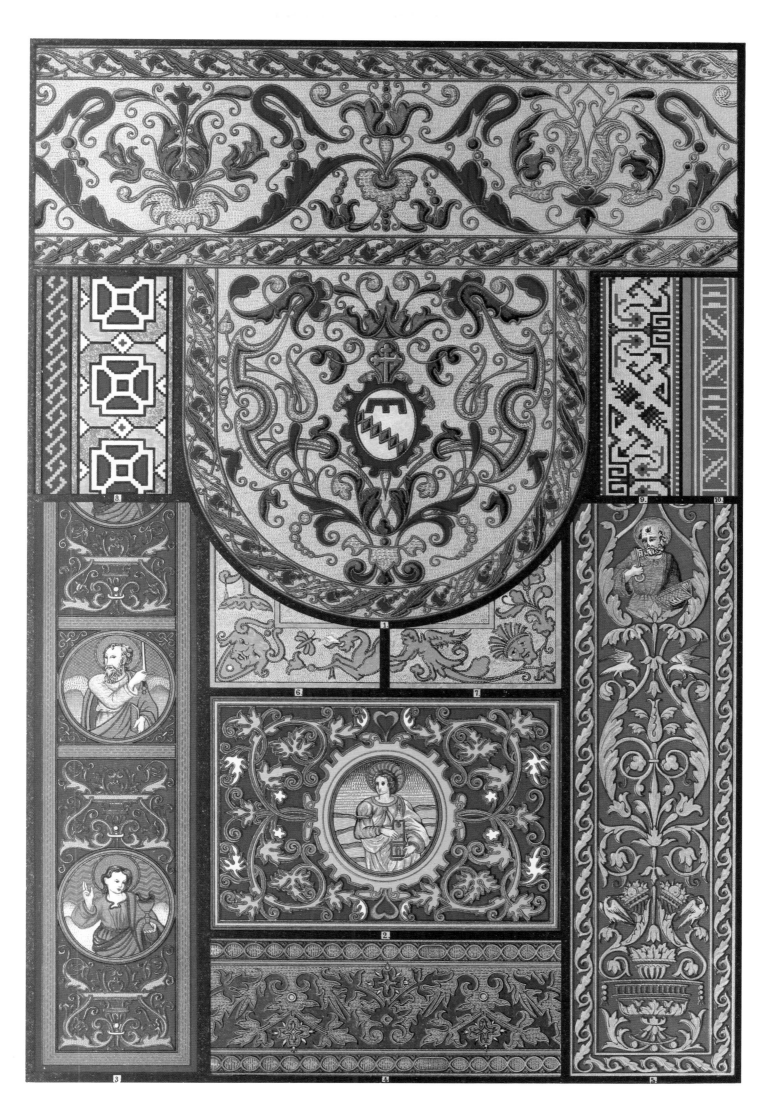

意大利文艺复兴装饰

拉毛粉饰、大理石镶嵌和灰泥浮雕

16.

拉毛粉饰不应被看作仅仅是一种平面装饰，因为这基本上是一种意在模仿塑形装饰的手法，只不过除了黑、白和灰之外并不使用其他颜色罢了，其中的灰色调以画影线的方式产生。

制作拉毛粉饰的过程如下：首先用深色灰泥覆盖待装饰表面，然后刷一层石灰水，之后再根据需要用铁笔将外面的白色涂层刮掉，露出下面的深色基底，形成预先设计好的图案。与画出或镶嵌而成的装饰图案不同，拉毛粉饰凭借这种简单的制作过程保留了更多的图案特性。尽管如此，通过巧妙的明暗对比安排，这种工艺也能够达成一种宏大而华美的效果。

在经过拉毛粉饰的建筑正面，抹灰线脚很少出现，因为拉毛粉饰可以标示出建筑物的结构。

至于文艺复兴时期的地板装饰艺术，除了几何图案的镶嵌画（如同基督教早期和中世纪的情况）外，我们还可以看到大理石镶嵌和黑金镶嵌大理石。前一种技法是将雕出的大理石块镶填入空出相应空间的地板之中，而后一种技法则是在空出的空间中填入黑色或红色灰泥，或者填入金属。这类地板装饰的色彩通常是简单的，而其图案却往往超出了一般的装饰作用，比如锡耶纳大教堂那著名的地板就描绘了包含众多人物的历史场面，有时还有用透视法表现的建筑物。

制作灰泥浮雕时大多不使用色彩对比的手段，只是让经过单调处理的装饰略微突出于粗糙的平面而已。

图 1　罗马一座房屋的拉毛粉饰，朱莉娅街 82 号。

图 2　罗马一座房屋的拉毛粉饰，科罗纳里街 148 号。

图 3　罗马一座房屋的拉毛粉饰，卡拉布拉加巷 31 和 32 号。

图 4　罗马一座房屋的拉毛粉饰，圣塞巴斯蒂亚诺门大道 27 号。

图 5 和图 6　罗马一座房屋的拉毛粉饰，钟楼巷 4 号。

图 7　锡耶纳大教堂大理石镶嵌地板。

图 8 和图 9　威尼斯圣乔瓦尼和圣保罗教堂内一块墓板上的大理石镶嵌画。

图 10　佛罗伦萨圣十字教堂圣乔瓦尼礼拜堂内一块墓板上的大理石镶嵌画。

图 11　威尼斯弗拉利荣耀圣母大教堂圣乔瓦尼礼拜堂内一块墓板上的大理石镶嵌画。

图 12 和图 13　罗马人民圣母教堂内墓板上的灰泥浮雕。

图 14 和图 15　出自威尼斯圣乔瓦尼和圣保罗教堂内文德拉明墓的灰泥浮雕。

图 16　出自拉斐尔凉廊。

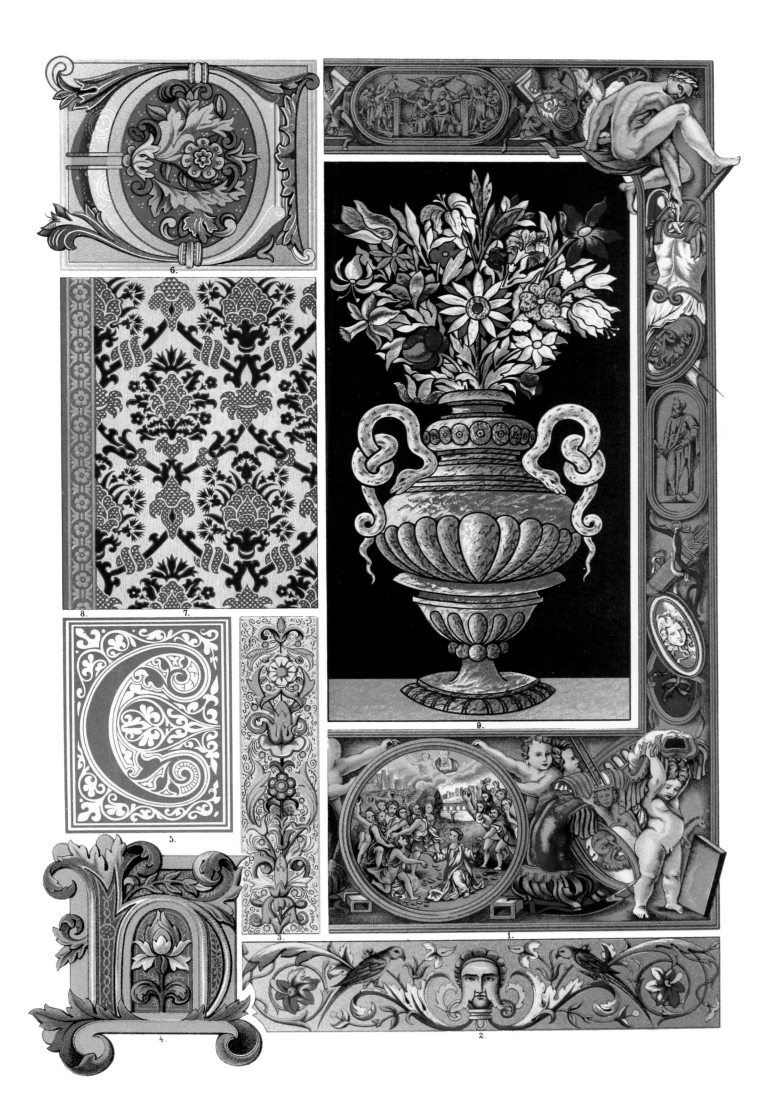

意 大 利 文 艺 复 兴 装 饰

陶器绘饰

被称为"马略尔卡"（majolica）的那种陶器极有可能是因马略卡岛（Mallorca，今属西班牙）得名，那里的釉陶产量巨大，主要生产者是摩尔人，这种技艺也正是从那里传播到意大利的。在我们的时代，"马略尔卡"一词一般被用来指称所有制作更为用心的高质量彩色陶器，也就是那些主要使用陶土制作，其上有不透明彩釉的陶器。给陶器上釉有两种办法。一种方法是将陶土塑成想要的形状，然后烧制，再将其浸入不透明的用于上锡釉的液体之中，随后马上进行绘饰，最后重新烧制。因为这种方法长期以来都是只为少数工匠所知的秘密，人们便使用另一种方法：在原始的陶土器皿上覆盖一层薄薄的白黏土，完成这一步后再上透明铅釉。

30.

上锡釉的方法被认为是由卢卡·德拉·罗比亚发明的，在 15 世纪末引发了技术上的全面革新。由这位艺术家的家族所生产的大量华丽的浮雕陶器都极为有名。

直到今天，意大利文艺复兴时期的马略尔卡陶器仍然受到人们珍视，这不仅仅是因为各种器皿的典雅造型，更主要的是因为其上的装饰。参与制作的陶工和画家们是自己行当内的高手，他们的产品很畅销，因此很多人只是在相当机械地生产着，可所有的产品却都能表现出一种对艺术造型和崇高之美的微妙感受力。

在颜色方面，人们使用的主要是蓝色、绿色、黄色、橙色和蓝紫色。很多器皿带有一种珍珠般的光泽，还有一些呈较为罕见的红色等其他色彩，标志其出自某个特别的工匠之手，或来自某个特别的工坊。

在这些盘碟上不但有涡卷花纹和单独的人和动物形象等，甚至还会有对由艺术大师创作的完整图像和画作的复现或自由演绎，通常覆盖整个器皿以及盘盏的边缘部分等。

图 1　罗比亚派制作的圣母浮雕下部。

图 2　佛罗伦萨新圣母玛利亚教堂祭服室喷泉表面装饰图案。

图 3—5　法恩扎的工坊出产的盘子上的边饰。

图 6　法恩扎的工坊出产的带把陶瓶上的边饰。

图 7—9　法恩扎的工坊出产的陶瓶上的边饰。

图 10　法恩扎的工坊出产的墨水台上的边饰。

图 11—13　法恩扎的工坊出产的碟子上的边饰。

图 14—19　沙法吉约洛的工坊出产的碟子上的边饰。

图 20　古比奥的工坊出产的碟子上的边饰。

图 21—23　乌尔比诺的工坊出产的碟子上的边饰。

图 24—27　乌尔比诺的工坊出产的各种器皿。

图 28　佩萨罗的工坊出产的碟子。

图 29　佩萨罗的工坊出产的碟子上的边饰。

图 30　卡斯泰洛城一座教堂中的圣母子像。

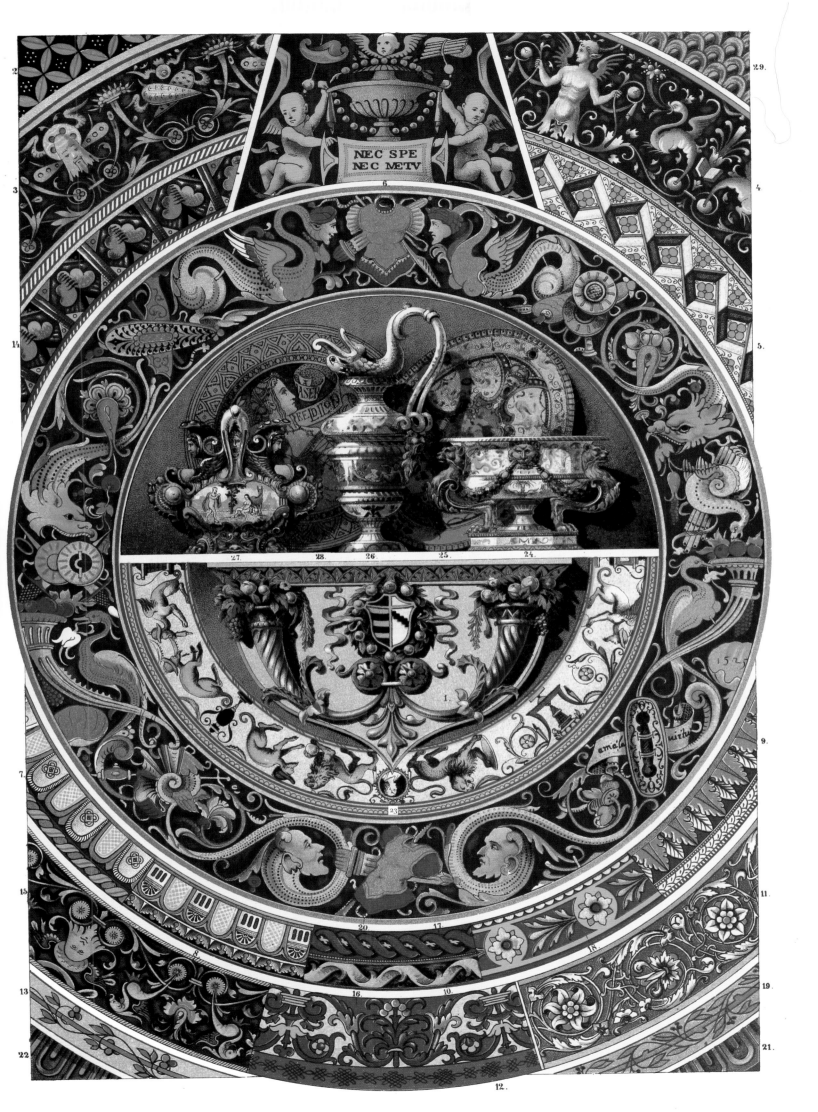

NEC SPE
NEC METV

意大利文艺复兴装饰

大理石与青铜雕塑装饰

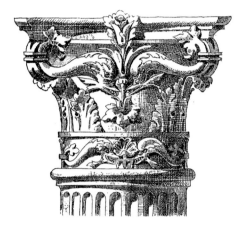

图 9　佛罗伦萨巴迪亚教堂门廊柱头。

大理石雕像在 15 世纪以一种前所未有的活力复兴起来。文艺复兴晚期与早期的区别之一便是，文艺复兴晚期特别盛行将花饰、涡卷饰与人和动物形象一起使用。文艺复兴时期（特别是早期）的柱头与科林斯式柱头极其相像，但其中的涡卷饰经常被花饰代替，大部分则是被海豚、龙和丰饶角等代替。文艺复兴时代那非凡的多产正是主要表现在这个方面。同时，也有用人和动物形象来装饰柱头的情况。然而，莨苕叶出现得更少了，通常只有一排。古典柱式在文艺复兴晚期全部复苏，此时的艺术家们更严格地遵守着古典形式规则。

青铜工艺在立体表现方面几乎超越了一切的限制，结果就是，艺术家们会直接模仿自然，特别是在花饰方面。

艺术的繁荣甚至极大地影响到了日常物品的制作，这一点可以从本图版所呈现的那两个精致的门环中看出来。

图 1　乌尔比诺公爵府中带有大理石饰带的门楣，15 世纪。

图 2　乌尔比诺公爵府中一个大理石壁炉架上的饰带。

图 3　锡耶纳丰特古斯塔教堂中的大理石托梁柱头，15 世纪末。

图 4　一座墓上的饰带。

图 5　佛罗伦萨洗礼堂吉贝尔蒂门的青铜门框。

图 6　锡耶纳丰特古斯塔教堂圣坛上的大理石壁柱饰带。

图 7 和图 8　青铜门环。

Vintage Art Gallery
复古艺术馆

美的视界，美的回响

"复古艺术馆" 系列海报对照图

纹饰海 　　　　　——解语世界文化的印记

1. 万物有文：新艺术植物装饰
 [法] 莫里斯·皮亚尔 - 韦纳伊 著　　沈逸舟 译

2. 自然而美：新艺术装饰设计图录
 [法] 莫里斯·皮亚尔 - 韦纳伊 著　　沈逸舟 译

3. 新美术海：日本明治时代纹样艺术
 [日] 神坂雪佳 [日] 古谷红麟 编著

4. 日光掠影：浮世绘纹样图集
 [日] 楠瀬日年 著

5. 文明的盛装：世界装饰艺术赏鉴
 [德] 海因里希·多尔梅奇 编著　　陈雷 译

绘见自然 　　　　　——汇聚艺术与万物之美

6. 贝壳之美
 [德] 格奥尔格·沃尔夫冈·克诺尔 编著　　张小鹿 译

7. 群鸟嘤嘤：法国皇家植物园鸟类图鉴
 [法] 布封 编　　　[法] 弗朗索瓦 - 尼古拉·马蒂内 绘
 林瀬 译

8. 海物奇谈
 [荷] 路易·勒纳尔 编　　[荷] 巴尔塔萨·科耶特
 [荷] 塞缪尔·法卢斯 绘　　徐迅 译

即将出版 ···

9. 溪花汀草：文俶绘草木虫鱼图
 文俶 绘

10. 自然的艺术形态
 [德] 恩斯特·海克尔 著　　王梅 译

后浪

海报素材出自"复古艺术馆"，系列图书陆续出版中。

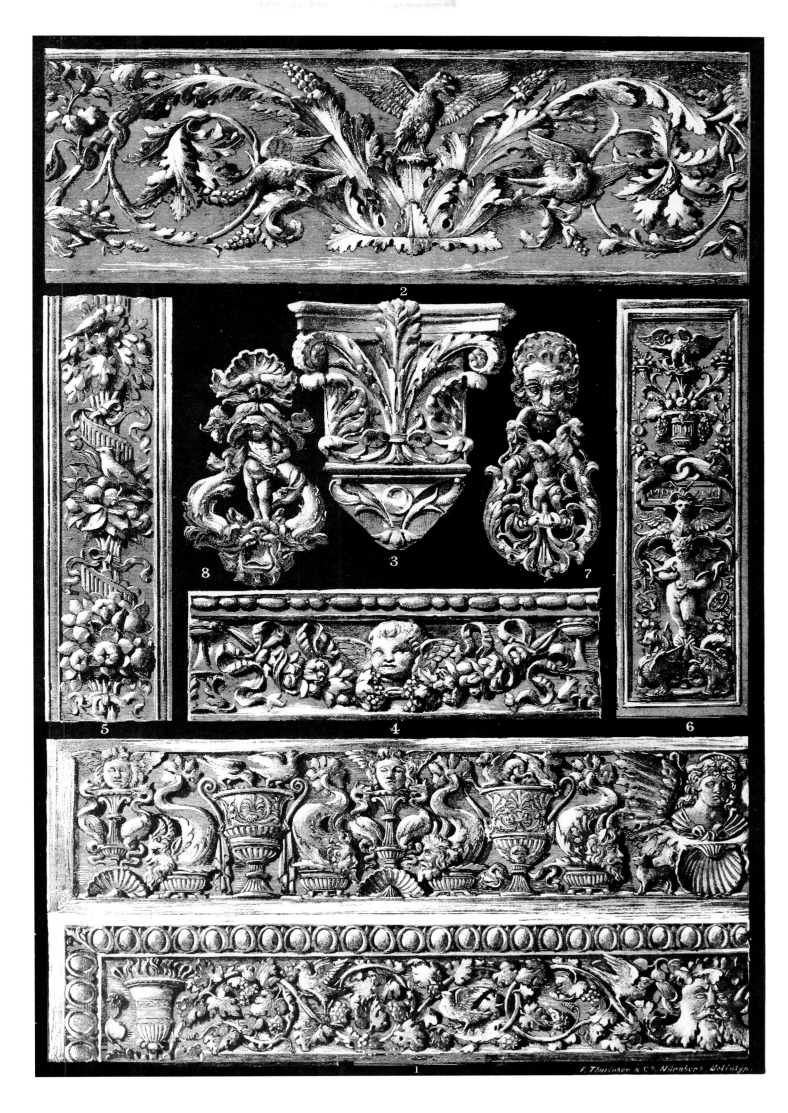

12.

意大利文艺复兴装饰

天花板和墙壁绘画

———————————◆◆◆———————————

　　所谓的文艺复兴晚期自约 1550 年开始。这一时期的装饰艺术特点在图 1 和图 9—11 之中表现得尤为明显。我们在其中发现的不再是文艺复兴早期那种迷人而典雅的特色，装饰整体弥漫着某种冷静且相当克制的氛围。人物形象与植物装饰之间那种美丽和谐的组合，以及各种色彩之间出色的均衡比例，都在某种程度上变弱了。白色的空间变得更大，给观者一种枯燥贫瘠的印象。花饰不再像以前那样繁复，其位置被其他一些要素取代，这些要素后来发展为所谓的涡形花饰，而且大多数人物形象不再因其设计布局而显得卓尔不群。装饰表面上各种装饰要素的排布也没有了之前的艺术时代在这方面所表现出来的那种完美。（可与图版 45 进行比较。）

图 1　梵蒂冈公爵厅的半月楣。

图 2—5　梵蒂冈拉斐尔凉廊装饰细节。

图 6　罗马的教皇朱利亚别墅喷泉厅拱顶装饰。

图 7 和图 8　同一别墅中的天花板边饰。

图 9 和图 10　出自罗马天坛圣母堂中一个礼拜堂的壁柱饰板。

图 11　罗马神庙遗址圣母堂修道院回廊壁柱。

图 12　出自拉斐尔凉廊。

意大利文艺复兴装饰

贵金属珐琅镶嵌工艺

————————— ·❖· ·❖· —————————

这里所说的金属制品分为两类：一种是指那些金银制品，其上还有以特殊方式装饰着的宝石、珍珠和珐琅，珠宝即是一例；另一种则是指，在任何一种珍贵矿物——比如天青石和缟玛瑙等——上面，或只是在一块形态优美的玻璃上面，安装把手、支座、盖子等之后，所形成的珍贵器皿或用具。在 16 世纪中期左右，本韦努托·切里尼在这两方面都是首屈一指的大师。

图 20　水晶杯（图 3 为其盖子）。

选用的各种色彩和谐地搭配在一起。这些高品质的器皿，特别是它们的把手和盖子，为工匠们提供了充足的机会来展示他们构造优雅线条和美丽形态的能力。植物、动物和人物经常以最奇特的方式组合在一起，形成远超纯粹几何装饰图案的效果。

总体而言，法国文艺复兴时期的此类金属作品，至少在 16 世纪，是追随着意大利式风格的，因为这种新风格正是通过意大利艺术家才被引入法国的。当然，因为哥特式艺术的影响，这种风格在法国还是慢慢发生了变化。

图 1　卢浮宫阿波罗廊中的祭坛顶饰（意大利作品）。

图 2　出自佛罗伦萨乌菲齐美术馆所藏的一个天青石瓶（意大利作品）。

图 3　乌菲齐美术馆藏水晶杯珐琅金盖（意大利作品）。

图 4 和图 5　本韦努托·切里尼制作的吊坠（意大利作品）。

图 6—8　佚名艺术家制作的吊坠（法国作品）。

图 9 和图 10　卢浮宫阿波罗廊中的器皿把手（法国作品）。

图 11 和图 12　卢浮宫藏一面盾牌上的面具饰（法国作品）。

图 13 和图 14　卢浮宫藏一个水罐的底座和上半部（法国作品）。

图 15—19　卢浮宫藏器皿边饰（法国作品）。

法国文艺复兴装饰

印刷品装饰

早在临近 15 世纪末之时，法国的印刷商们——特别巴黎和里昂的印刷商们——就已经因其印刷品的精美而闻名。然而，那时他们在装饰首字母、绘制花饰等方面还没有形成自己的风格，直到伟大的法国书籍装饰家托里横空出世，用自己发明的原创装饰使其同胞摆脱了对意大利范式亦步亦趋的依赖。在很长一段时间里，直至 16 世纪，法国人仍墨守哥特式风格，甚至当法国的贵族们已经通过旅行或外国艺术家的作品而熟悉了意大利文艺复兴风格之后，对旧风格的深深依恋仍使得真正的法国文艺复兴装饰风格的发展障碍重重，结果意大利和德意志的作品一直风行不衰（图 1）。直到 1520 年左右，托里改变了这种状况。他所创作的是简单的线性装饰图案，其主题主要是花叶，有时也会有人和动物形象出现，大部分是黑底白色（图 2）、无阴影的首字母装饰。托里的这种方法遵循了意大利的习惯做法，而他的表现模式和装饰图案在他身后很久仍旧流行。

然而，意大利风格仍然有相当大的影响，所谓的"普蒂尼"（胖嘟嘟的小男孩形象）就是一个例子，此外还有那些直接借鉴自意大利大师作品的首字母装饰图（图 14）。

法国文艺复兴装饰光彩典雅的特点在图 9—11 中表现得特别明显。不过，我们也能在其中看到阿拉伯式装饰风格的痕迹，就像能在图 2 中看到哥特式风格的痕迹一样。我们还能看到，莨苕图案被典雅地呈现于图 6 和图 12 之中。

图 4 展现了书籍的题名或整个书页是以怎样的方式进行装饰的。

图 1　路易十二时代由托里设计的首字母装饰。

图 2　弗朗索瓦一世时代由托里设计的首字母装饰。

图 3　弗朗索瓦一世时代由克劳德·加拉蒙设计的首字母装饰。

图 4　亨利二世时代由让·古戎设计的涡形花饰。

图 5　亨利二世时代由让·古戎设计的首字母装饰。

图 6—8　亨利二世时代出自萨洛蒙·贝尔纳派的首字母装饰。

图 9—11　亨利二世时代由珀蒂·贝尔纳设计的边饰。

图 12　亨利三世时代由约翰·托尔奈修斯设计的首字母装饰。

图 13　亨利四世时代的首字母装饰。

图 14　路易十三时代的首字母装饰。

图 15　路易十三时代的章末装饰。

15.

12.

3.

2.

MORS IN ME · IN ME VITA

4.

6.

5.

1.

7.

13.

9.

10.

8.

14.

11.

法 国 文 艺 复 兴 装 饰

雕版印花和刺绣

6.

这里所说的"雕版印花"指的是将重复图案印刷或压印在某种东西上。在图1、2、4中，图案是像高浮雕一样凸起的；而在图3中，轮廓线只是微微凸起。

图1和图4中相当生硬的茛苕叶图案，图1中相当随意的装饰图案分布，以及图1—3中装饰图案的浓密繁多，都表明这些装饰图案属于晚期作品。与此同时，刺绣作品那种简单的、与其他装饰领域相比更为雅致的构图则更多地体现出与古代风格的联系。

图1、2、4　17世纪凸印图案。

图3　17世纪平印图案。

图5　卢浮宫藏刺绣地毯边饰，16世纪。

图6　出自瓦龙的被称为"亨利二世式陶器"的彩色陶罐，维多利亚与阿尔伯特博物馆藏。

以上所有图像中的黄色在原物中为金色。

法 国 文 艺 复 兴 装 饰

挂毯式绘画

居室中的挂毯式绘画在哥特式时期极受欢迎，并一直存在到了文艺复兴时期。但即便是在这一领域之中，虽然装饰常常回归古代式样，哥特式传统的影响却经常显露出来。此外，东方的影响也阻碍了纯粹文艺复兴风格的发展。

图 10　　布卢瓦城堡的挂毯式绘画（弗朗索瓦一世时期）。

绘制这类画作的习惯做法是，墙面下面的三分之二画得更为繁复且颜色更深，而上面的三分之一则画得更为简单，颜色更浅（参见图 3 和图 4）。涡卷饰只要出现，便几乎总是经过很大程度理想化处理的形态；君主名号首字母组合，以及王冠和百合花（法国王室标记）会在这类装饰中频繁出现。在用色方面，二次色和三次色受到青睐，金色也被频繁使用。

图 1—9　布卢瓦城堡墙壁上的挂毯式绘画（弗朗索瓦一世时期）。

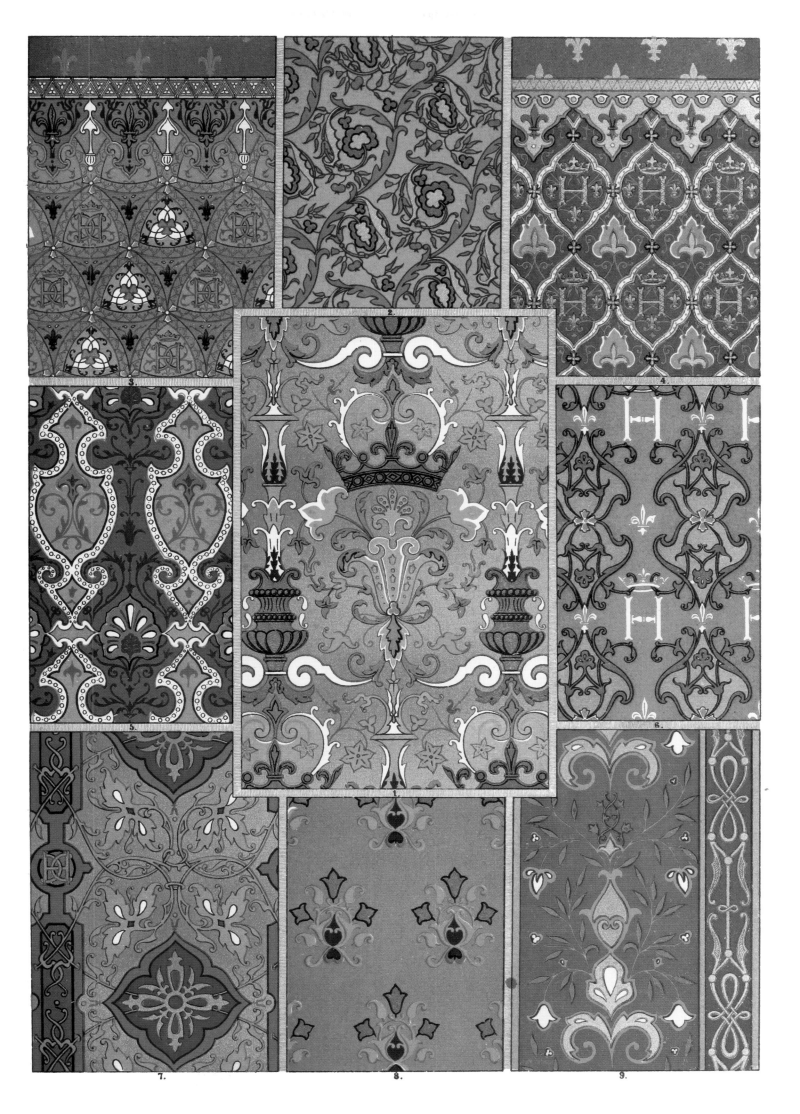

1. 2. 3. 4. 5. 6. 7. 8. 9.

法 国 文 艺 复 兴 装 饰

石雕和木雕

在文艺复兴时代的法国，与其他艺术领域相比，雕塑在使用奇特元素方面表现得更为自由。尤其是在早期的例子当中，装饰作品展现出对高浮雕和浅浮雕技法的高妙

应用。这些作品几乎无一例外地是混合性的装饰，涡形花饰（带边框的饰牌）在其中占据了显眼的位置，根据需要以最为多样的形式出现于装饰之中。在文艺复兴早期，涡形花饰的形式仍比较简单，但后来变得更为复杂，其边框也变得更粗。莨苕叶就像在同时期的意大利那样受欢迎，只是在不同时期雕刻的深浅程度不同而已。

壁柱和圆柱的柱身都有华丽的装饰，柱头经常呈现奇特的构造，有时也的确会装饰过度，但通常不乏优雅。

图 1　图卢兹拉斯博德府邸一根烟囱上的壁柱柱头（弗朗索瓦一世时期）。

图 2　枫丹白露宫的弗朗索瓦一世廊中护墙板上的雕刻。

图 3　第戎司法宫中一扇门的雕刻饰板（弗朗索瓦一世至亨利二世时期）。

图 4　阿内城堡礼拜堂中的座盘饰（亨利二世时期）。

图 5　巴黎卢浮宫内的窗框装饰（亨利二世时期）。

图 6　出自枫丹白露宫亨利二世廊的木制圆花饰。

图 7　阿内城堡中一根烟囱上的圆花饰（亨利二世时期）。

图 8　图卢兹阿塞扎府邸中的赫耳墨斯柱（亨利二世时期）。

图 9　巴黎克吕尼博物馆中一根烟囱上的饰板（亨利二世时期）。

图 10　阿内城堡附近礼拜堂中一扇门上的木雕饰板（亨利二世时期）。

图 11　枫丹白露宫路易十三洗礼堂中的柱头。

图 12　阿维尼翁博物馆所藏木雕。

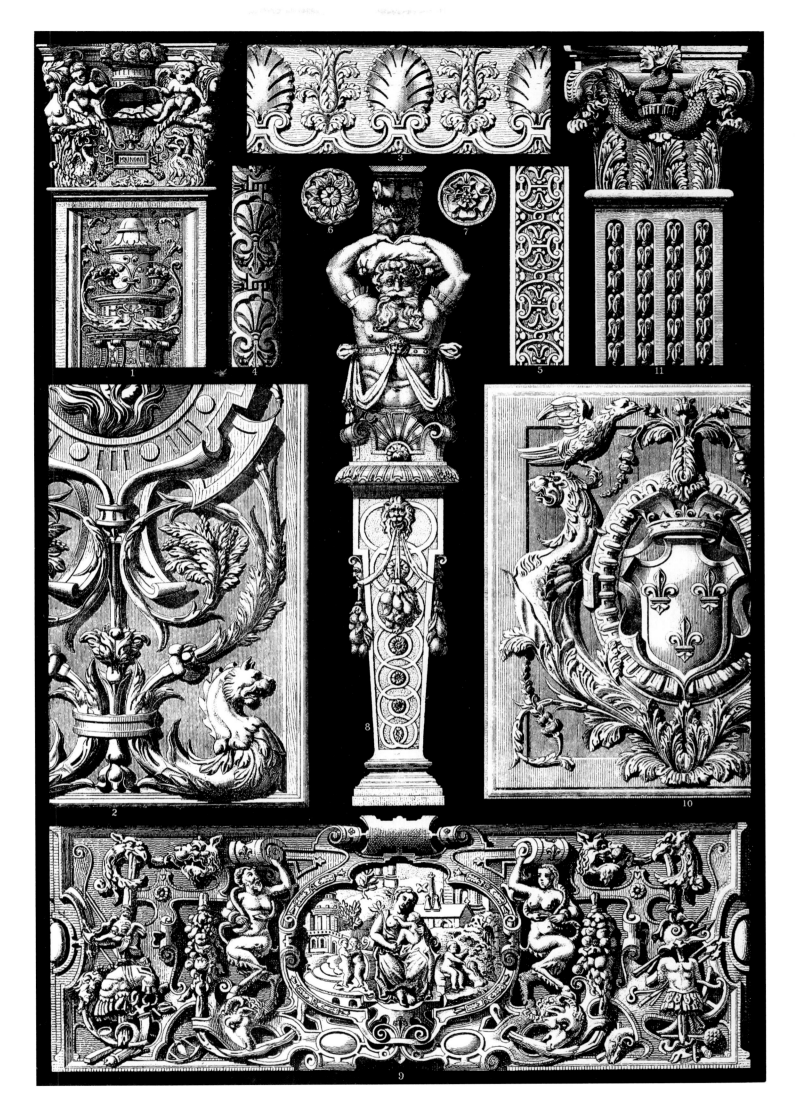

法国文艺复兴装饰

天花板绘饰

———————◆◆◆———————

　　本图版所要呈现的只是系梁和托梁的底面，其绘饰便是其特色。每一根单独的梁都有其特别的绘饰，数根这样的梁一起组成一套有规律的重复图案（图1、3、5）。这些梁的侧面基本上都是单色的，但连接梁却并非如此，它们的侧面和底面（或曰梁腹）上都有富丽的装饰图案（图2、4和6—8）。

　　梁上的花饰有时会呈现出一种明显的古风，而人物形象也经常被使用。

图9　天花板装饰，摹自巴黎卢森堡宫玛丽·德·美第奇房间中的装饰图案。

图1和图3　布卢瓦城堡中的托梁底面绘饰（弗朗索瓦一世时期）。

图2和图4　同一房间中的系梁底面绘饰。

图5　一座路易十三时期的法国城堡中的托梁底面绘饰。

图6—8　同一房间中的托梁和系梁底面绘饰。

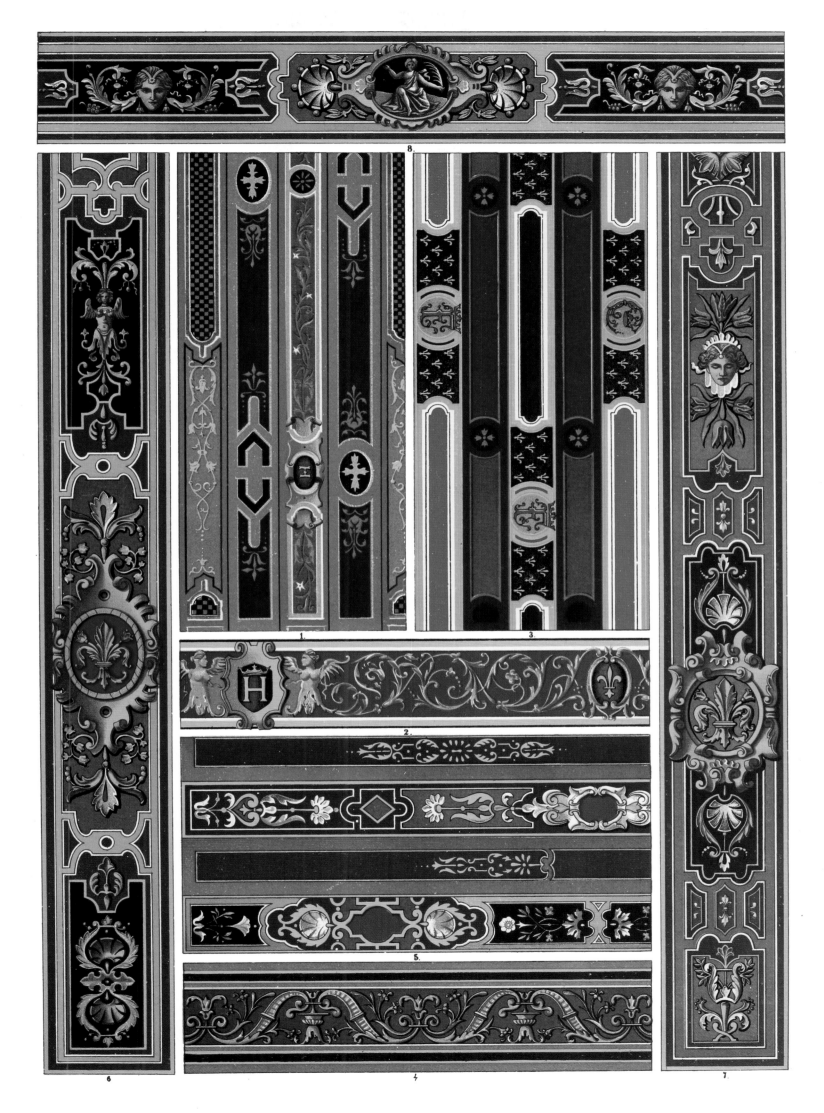

8.

1. 3.

2.

5.

6. 4. 7.

法国文艺复兴装饰

织物、刺绣和书籍封面

人们会花费极大的工夫去装饰那些重要的书籍。书籍封面的装饰方法有两种：或是使用连续的图案装饰整个表面，只有四角有不同装饰，有时中间会有一块小的盾牌形装饰；或是用许多不同装饰成分组成一个整体，交替使用卷须饰和几何图案。中间小的盾牌形装饰中一般会有藏书标志、书名和藏书者名。图4和图5属于前一种，图6和图7属于后一种，不过后一种是十分常见的。在鼎盛时期，这类书籍的装饰几乎总是作为平面装饰来处理的。

图 1　丝织品（17 世纪末）。

图 2　丝织品（16 世纪中叶）。

图 3　卢浮宫所藏织毯（16 世纪）。该织毯的边饰见图版 65 中的图 5。

图 4 和图 5　红色摩洛哥革书籍封面一角（亨利三世时期）。

图 6　书籍封面（17 世纪早期）。

图 7　书籍封面（16 世纪末）。

图 8　带有盾徽的书籍封面（亨利二世时期）。

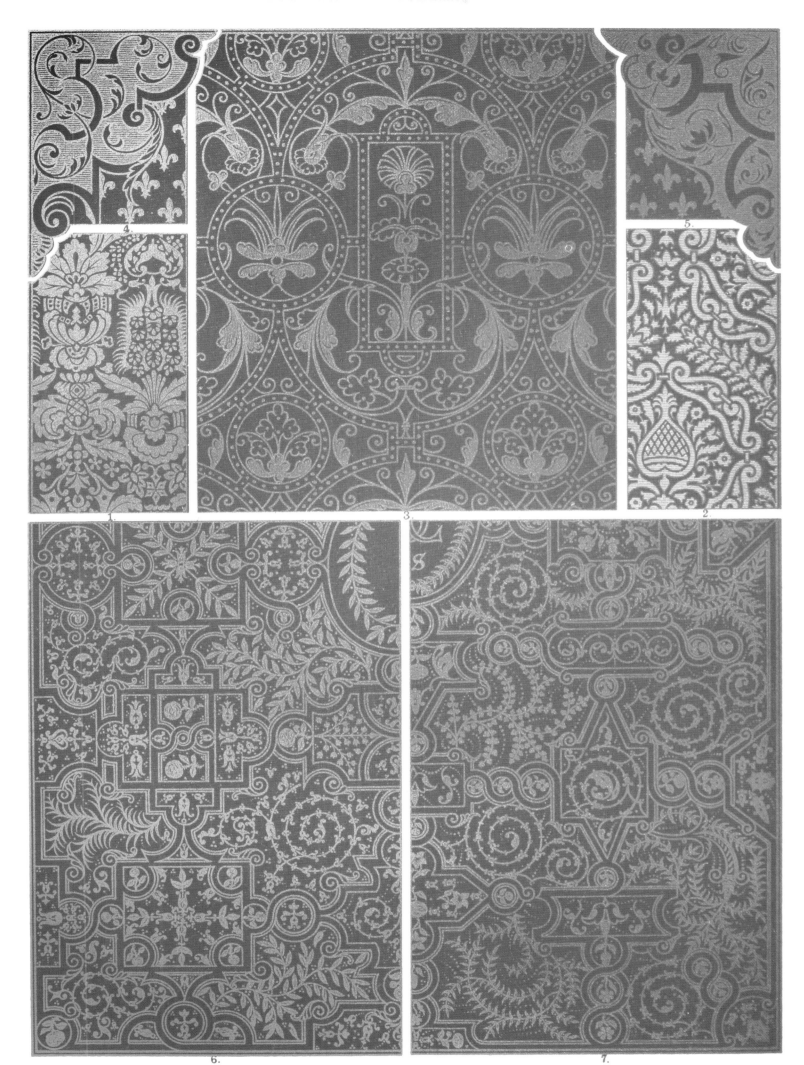

4.

5.

1.

3.

2.

6.

7.

法 国 文 艺 复 兴 装 饰

壁画、彩色雕塑、织物和书籍封面

本图版呈现出法国文艺复兴早期与晚期风格之间惊人的差异。图1和图2呈现的是一种典雅而适度的动态；图3和图4略显生硬，效果有些死板；与之相反，图8却充满了活力和鲜活的动感，花环本身似乎正在风中飘动。此外，各个群组的排布与组合方式，以及人物形象的过多呈现，都体现出明智的适度原则在这个时代的艺术创作中已经不再流行。这种无度也体现在两幅书籍封面图（图6和图7）之中，这两幅图展现出一种与图版69中的图4—7全然不同的装饰风尚。

我们可以从图2—5、10、11中看出，在为雕塑装饰上色时所使用的色彩很少，金色总是占据重要位置。在灰泥装饰中，则经常只用金色，并因有色基底的映衬而显得极其突出（参见图10和图11）。

图1　布卢瓦的阿吕伊埃府邸一个烟囱两个侧面的彩色饰带。路易十二时期风格（16世纪上半叶）。

图2　出自加永城堡的木雕饰板。路易十二时期风格。

图3和图4　第戎司法宫一个天花板的主梁上的雕刻彩绘饰板。弗朗索瓦一世时期风格（16世纪上半叶）。

图5　阿内城堡黛安娜室中的雕刻彩绘天花板饰板。亨利二世时期风格（16世纪中叶）。

图6和图7　书籍封面（16世纪下半叶）。

图8　巴黎阿瑟纳尔图书馆彩绘墙板。亨利四世至路易十三时期风格（17世纪上半叶）。

图9　枫丹白露宫彩绘墙壁饰带。路易十三时期风格（17世纪上半叶）。

图10和图11　巴黎卢浮宫阿波罗廊的彩绘灰泥饰带（出自贝兰之手）。路易十四时期风格（17世纪下半叶）。

图12　哥白林挂毯上的边饰，由勒布伦设计。路易十四时期风格。

图13　布卢瓦一座房子餐厅中的墙壁装饰（亨利二世时期）。

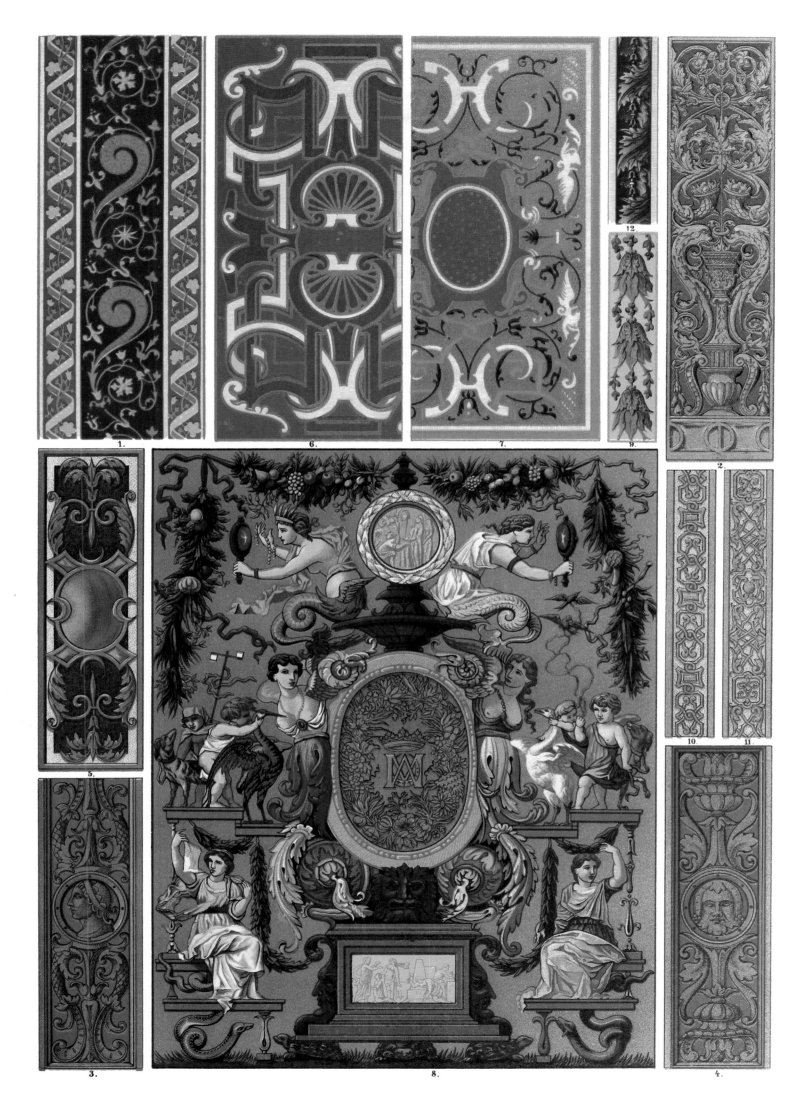

法 国 文 艺 复 兴 装 饰

哥白林挂毯

仿效织毯式样的窗户装饰起源于用毯子遮挡采光窗口的习惯做法。随着时间的推移，墙面也同样被施以彩绘，比如会画上图画或简单的图案，以使其更为美观。然而，与此同时，用挂毯装饰墙面的做法并未完全消失。特别是在 16 世纪，这类墙壁装饰挂毯重新在富人之家流行起来，尤其是在那些在尼德兰织造的、上有各类人物形象的羊毛挂毯畅销全世界，并在相当程度上取代了丝绸或亚麻挂毯之后。在路易十四统治下的法国，哥白林兄弟建立了一座挂毯织造厂，那里织造的挂毯和其后所有类似的织物都被称为"哥白林挂毯"。

虽然这类挂毯的制造过程是非常困难和繁琐的，但只要看一眼我们的图版就会发现，实际上这类织物上的装饰图案在色彩和形态两方面都取得了相当大的成功。

图 1—3　按照勒布伦的设计织造的一件挂毯的边饰（制作于 1665—1672 年间）。

图 4—6　按照诺埃尔·夸佩尔的设计织造的一件挂毯的边饰（制作于 1670—1680 年间）。

图 7　16 世纪挂毯边饰。

图 8　枫丹白露城堡内的挂毯（16 世纪）。

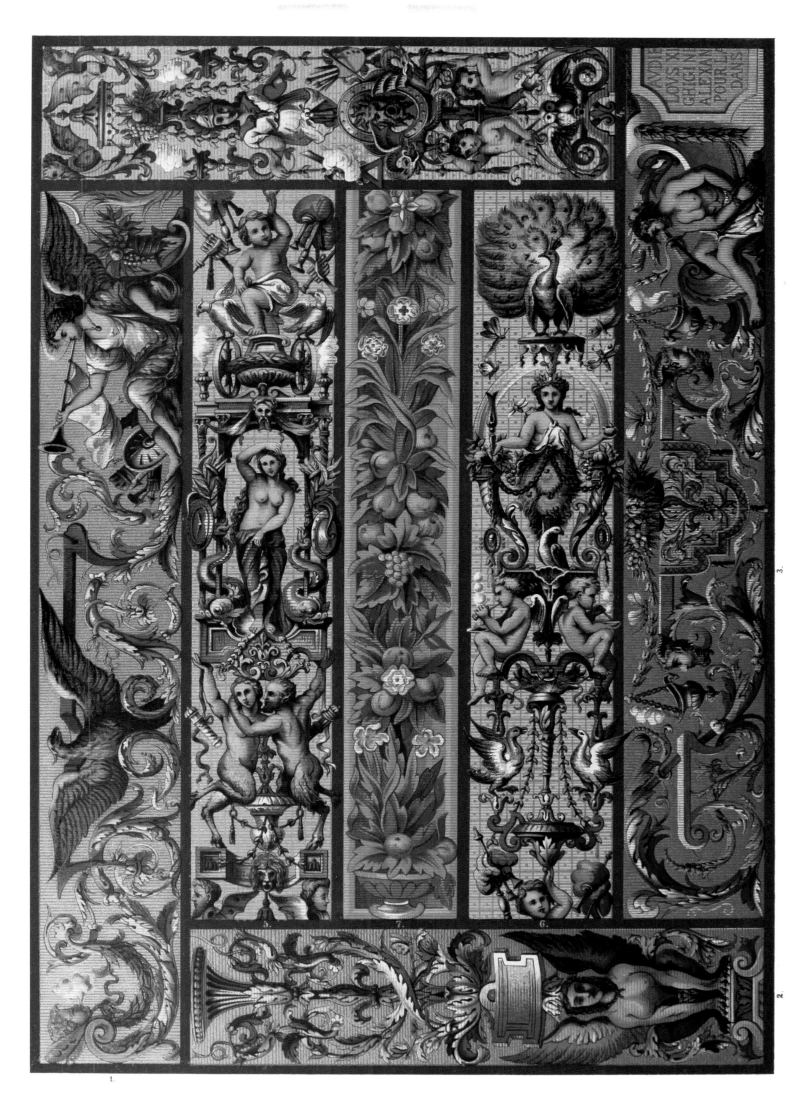

法 国 文 艺 复 兴 装 饰

金属珐琅饰、陶器彩绘和金属镶嵌

珐琅饰在利摩日发展到了高度完美的境界。图 1—10 不仅呈现了较小且较简单的金色装饰，还呈现了用这种方法绘制的复杂涡卷饰，甚至人和动物的形象，而颜色的选择基本是没有限制的。

图22　出自鲁昂的彩陶壶。

我们时代的作品与中世纪作品之间的差异在于，在前者那里，作为基底的金属是看不见的。我们经常看到的是以灰色画手法制作的珐琅画，往往会涂上金色；而当要呈现彩色画面时，用的则是半透明的可玻璃化颜料。

图 11 和图 12 是两个彩陶山墙顶饰，它们极其常见，尤其是在宫殿中，出现在山墙和塔楼等的最高处。

在 16 世纪的彩陶画家之中，贝尔纳·帕利西对法国装饰艺术而言极其重要，图 13—18 展示了他的作品。这位艺术家的装饰作品并非平面的，而是一种色彩鲜艳的浮雕，其色调温暖而鲜活。他以极其写实地绘制各种飞禽、走兽和游鱼见长。在他的影响下，绘有此类图像的陶盘风行于世。不过，他在制作完整的装饰图像方面也是开创者。最终，他的装饰作品虽然用色不多，却能够跻身于法国文艺复兴时期最为优雅的作品之中。

在帕利西之后一个半世纪，另一位艺术家在法国宫廷获得了一定的知名度，此人即国王路易十四的箱柜制造师安德烈·夏尔·布勒。他有一种用镶嵌工艺装饰一切东西的天赋。正是因为他，用不同的金属、珍珠母、象牙、龟壳、珍贵木料等制作的镶嵌细工作品通常被称为"布勒工艺品"（图 21）。

图 1—10　利摩日陶瓷器皿装饰（铜胎珐琅）。图 1 出自私人收藏。图 2 出自巴黎卢浮宫阿波罗廊。图 3 和图 4 出自慕尼黑的巴伐利亚国家博物馆。

图 11 和图 12　彩陶山墙顶饰。

图 13—18　出自贝尔纳·帕利西之手的彩陶装饰图案。出自巴黎卢浮宫和个人收藏。

图 19 和图 20　出自鲁昂的彩陶盘边饰。

图 21　巴黎卢浮宫藏小型布勒箱。

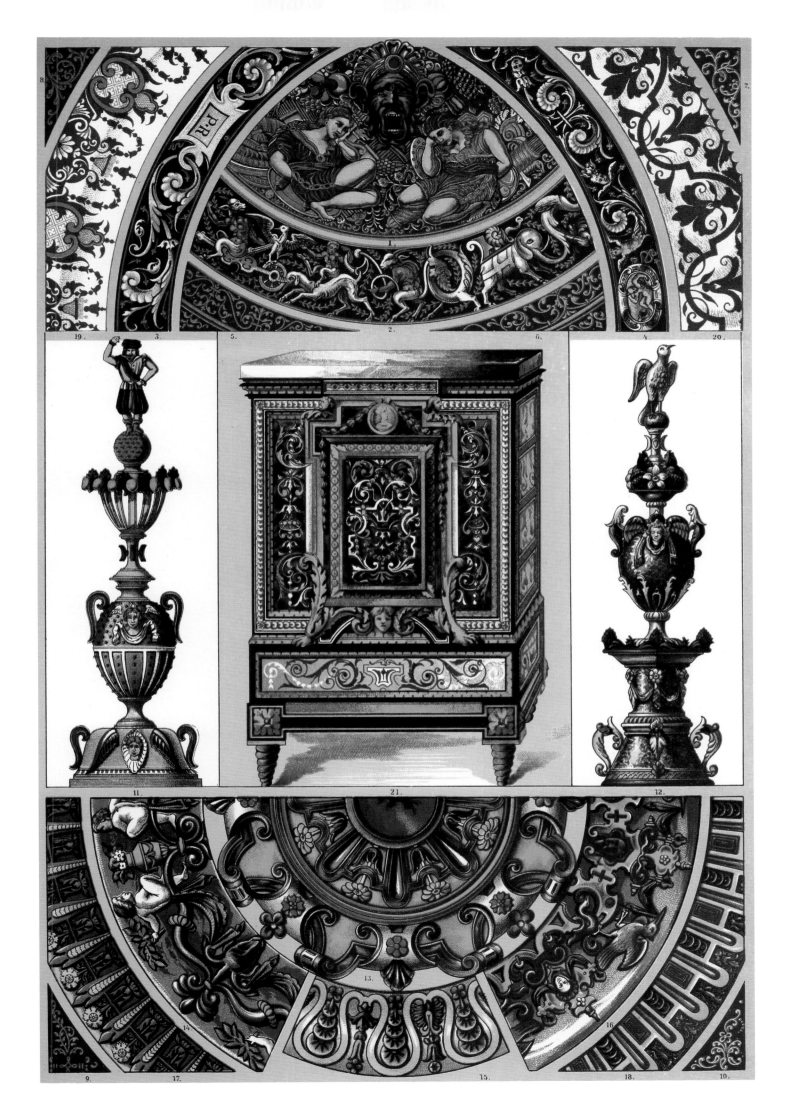

法 国 和 德 意 志 文 艺 复 兴 装 饰

木头和金属上的装饰

这一时期工匠们的作品有一种独特的魅力。我们可以在其中看到武器、小箱子以及各种日用品，大多都带有复杂多样的装饰。如果是木制品，就通过镶嵌象牙等材料进行装饰；如果是金属制品，则大多用雕镂方式进行装饰。

被称为"亨利二世式陶器"的那种彩色陶器的特点是，装饰图案和人物形象就像黑金镶嵌那样是呈现于表面的，基底可能会根据需要用铸模方式或用某种工具留有凹陷，而凹陷处一般会用黄色或棕色的凝结剂来填平。

图1　斯图加特的国家古物收藏馆所藏的一座钟上的布勒式装饰（法国作品）。

图2和图3　同一收藏馆所藏一张桌子上的乌木和象牙镶嵌图案（德意志作品）。

图4　乌拉赫城堡金色大厅内一张帐篷式卧床上的木镶嵌图案（德意志作品）。

图5和图6　第戎司法宫中一处墙凹处的木镶嵌图案（法国作品）。

图7　拉芬斯堡的一个箱子上的木镶嵌图案（德意志作品）。

图8　出自慕尼黑的王室收藏所的一个黄金大酒杯上的镶银装饰（德意志作品）。

图9　德累斯顿的王室历史博物馆藏一把手枪上的象牙镶嵌装饰（德意志作品）。

图10　乌拉赫城堡金色大厅内一张帐篷式卧床上的浅浮雕（德意志作品）。

图11　巴黎克吕尼博物馆藏一个木制框架上的金底浅浮雕装饰（法国作品）。

图12　出自彼得·弗卢特纳之手的蚀刻或雕刻图案（德意志作品）。

图13　海利根克罗伊茨修道院教堂一把挂锁上的雕刻图案，维也纳的奥地利皇家艺术与工业博物馆藏品（德意志作品）。

图14　德累斯顿的王室历史博物馆中一把锯子上的雕刻图案（德意志作品）。

图15和图16　一个贴金银箱子箱盖上的小边饰，出自文策尔·雅姆尼策之手，藏于慕尼黑的小收藏所（德意志作品）。

图17　用于蚀刻或雕刻的图案（佚名德意志艺术家作品）。

图18和图19　卢浮宫藏瓦龙陶器上的小边饰（法国作品）。

图20和图21　卢浮宫藏瓦龙陶器表面的装饰图案（法国作品）。

图22　一个小铁箱盖子上的蚀刻图案。

22.

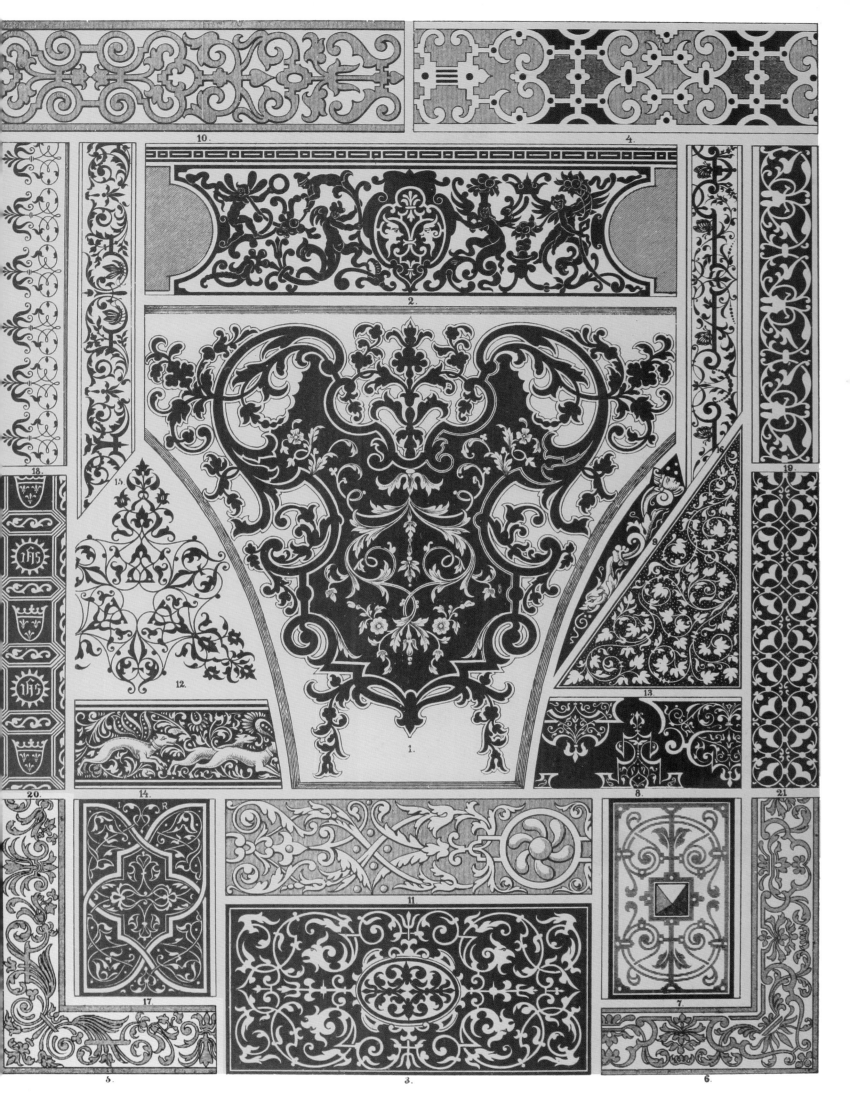

德 意 志 文 艺 复 兴 装 饰

天花板和墙壁绘画、木镶嵌和刺绣

8.

虽然有其独特发展道路的德意志文艺复兴运动比意大利和法国的文艺复兴运动更远地偏离了古代范本，然而，我们始终能在其中看到一些（经常是很明显的）痕迹，显示出其与文艺复兴起源之地的渊源。比如，图2—5就体现出无可置疑的意大利影响，而这些画作的创作者都曾赴意大利学习过。在这些画家之中，丢勒在意大利逗留的时间更长，为的就是到起源之地去了解这种新风格。

这些画作往往使用浅淡且欢快的色调，画在完全无色或近乎无色的背景之上，有点儿像古代罗马的装饰。图1可以说就是如此。出现在位于奥格斯堡的富格尔宅邸中的这些装饰画和其他类似装饰画的创作者可能是某个意大利画家，是被"富人"汉斯·富格尔请来装饰其规模宏大的家宅的。

图6提供了人们经常见到的那类镶嵌装饰的一个样本，这类镶嵌图案因其迷人的设计和制作过程中所需要的惊人耐心与劳作而让我们不得不为之赞叹。在这类作品中，艺术家同样高度重视精妙的色彩搭配，而其中的阴影则是烧上去的。

在本图版的中间部分，我们能看到一种单单出现于德意志文艺复兴时期的装饰形式，它无疑来源于那时极为繁荣的铁器制造业。我们可以看到所画的是一种平面铁制品，连上面的铆钉和钉子都模仿得惟妙惟肖，还有从铁板上延伸出来的铁带，通常被精心描绘成理想化的枝叶状或弯卷状。

德国家庭非常喜欢亚麻刺绣品。我们会惊喜地发现，如荷尔拜因父子这样的伟大艺术家也乐于为其提供亲手设计的图案，为这类艺术品的制造做出了贡献。

图1　奥格斯堡富格尔宅邸浴室中的壁画。

图2、3、5　兰茨胡特的特劳斯尼茨城堡骑士厅中的壁画。

图4　同一厅堂中的天花板绘画。

图6　一个小箱盖上的木镶嵌图案。

图7　一块亚麻盖布上的刺绣边饰。

图8　饰板。

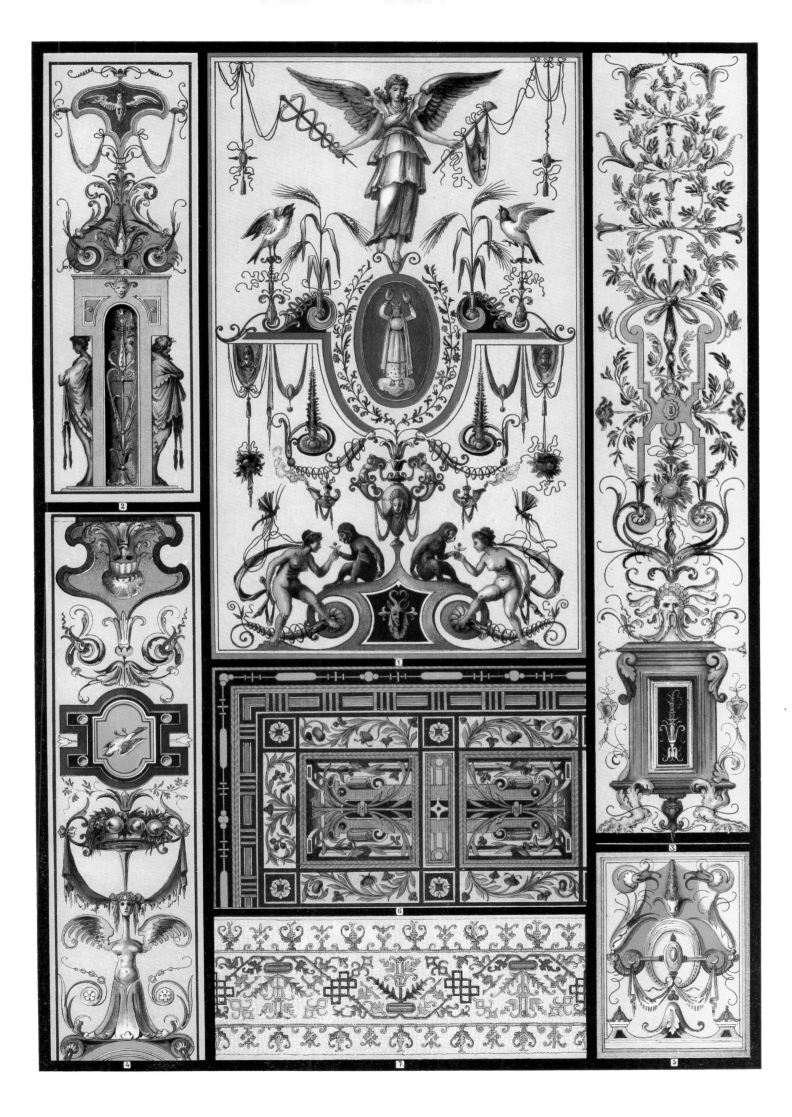

德意志文艺复兴装饰

玻璃彩绘

————————◆◆◆————————

　　各种艺术在文艺复兴时期都取得了进展，而玻璃彩绘在某种程度上却是个例外。虽然我们经常能在市政厅、行会会馆、贵族的城堡和富人的宅邸中看到绘有纹章、象征符号或历史图像等的彩色玻璃，而且总是制作得很美丽，但是这种艺术却逐渐退出了最有利于其发展的那个领域，即教堂的建造。彩色玻璃制作者们后来努力想要走在绘画艺术前面，结果却被引上了构造大型人物图像的歧路，而严格来说，这与该艺术的真正原则是背道而驰的。

　　不过，慕尼黑的王宫礼拜堂中的彩绘玻璃仍然遵守着成规。它们主要服务于装饰性的目的，虽然展现出一定程度的写实倾向，却仍非常美丽。

图 4　带有冯·埃拉赫家族盾徽的圆形饰，出自欣德尔班克（今属瑞士）一处唱诗席的窗子（1521 年）。

图 1—3　慕尼黑王宫礼拜堂穹顶的彩色玻璃。

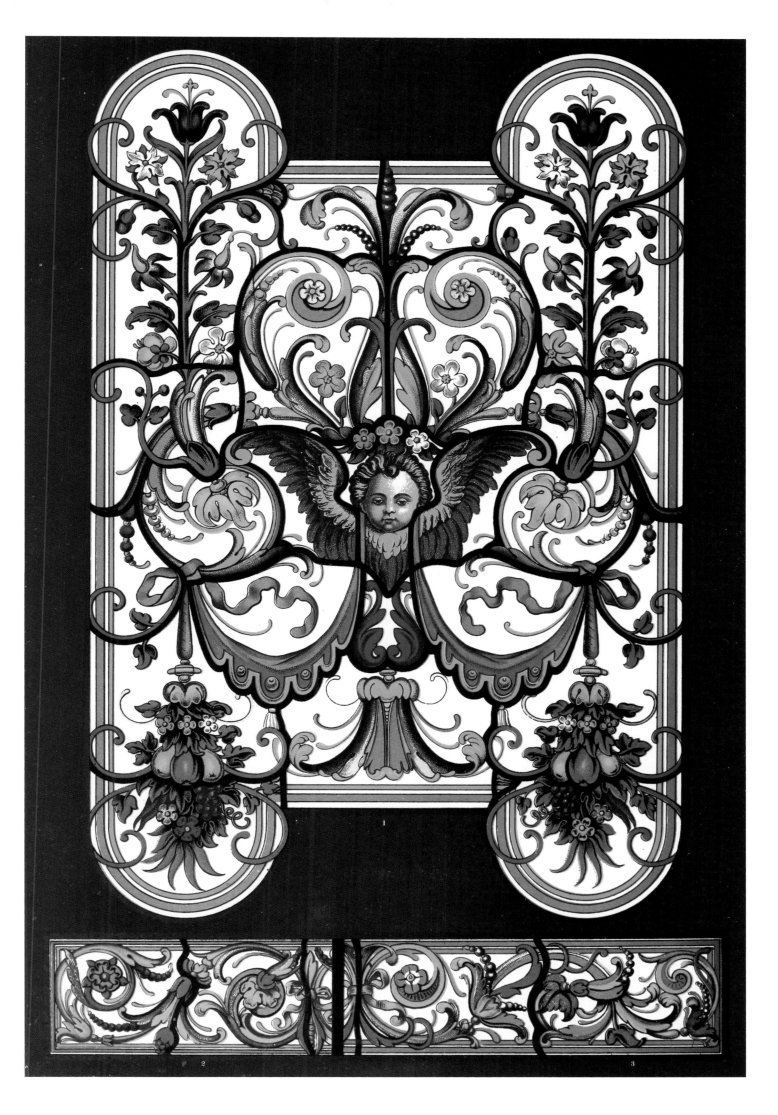

德意志文艺复兴装饰

金属制品

———◆·◆·◆———

本图版集中展示金属制品中特殊的一类，即由军械制造师制作出的众多物品。许多种武器和大量盔甲的表面装饰包括了涡卷饰、框饰和带饰，充满奇妙的创造性和无尽的变化，长期以来都被认为是出自那些从意大利雇来，主要在法国宫廷中制造军械的工匠之手。然而，数年之前，人们有了一个惊人的发现：这些东西中的大部分，而且是其中最为精致的部分，是出自德意志人之手，他们是被法国君主——尤其是弗朗索瓦一世和亨利二世——雇到法国来制造这类物品的。

这些铠甲、盾牌和头盔等物品中的一部分被华丽地饰以完整的人物形象，其他的则饰有走兽、鸟类和神话生物形象，以及花饰和涡卷饰。然而，后来涡卷饰、螺旋状带饰和涡形花饰像在意大利和法国文艺复兴运动中那样占据了主流，取代了以前那种更精致的花饰。

金属板上的花纹通过蚀刻、雕镂或金银镶嵌而得，不过更多的时候会通过压印使图案凸起于表面。

图 1—6　出自慕尼黑的"昔日大师手绘作品收藏"的盔甲装饰图案。

图 7　出自纽伦堡的希罗尼穆斯·班昂之手的圣爵装饰。

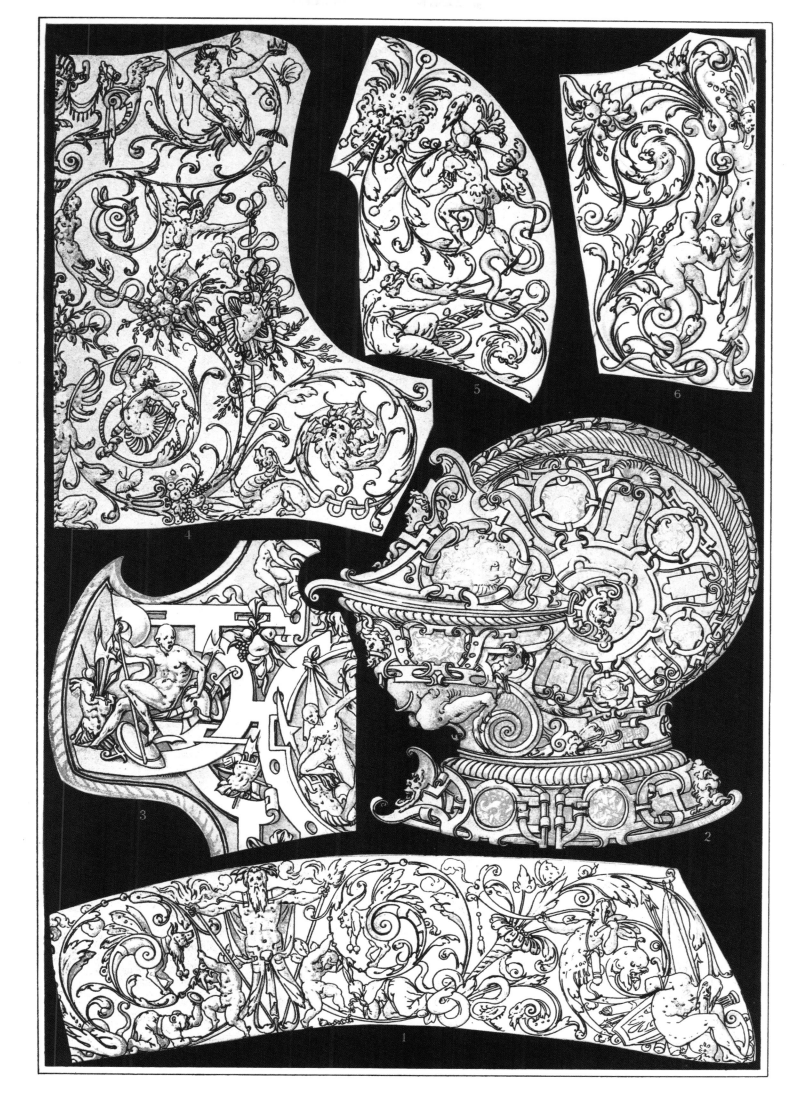

德意志文艺复兴装饰

彩色雕塑艺术

———————◆·◆·◆———————

文艺复兴时代的艺术家们给他们的雕塑作品上色是为了形成颜色鲜亮且栩栩如生的效果。比如，海利根贝格城堡的骑士厅那巨大而气势恢宏的天花板几乎全部用彩绘进行装饰，各种色彩十分和谐，让雕塑的效果锦上添花。利用相同的色彩运用方法，艺术家赋予了两个牡鹿角架和居于中央的人物形象一种独特的魅力，而那是木雕或石雕本身所难以达成的效果。

我们在木雕和石雕领域也能观察到，涡形花饰和带饰在德意志文艺复兴后期占据了主流，而带饰形成了许多有趣的缠绕和交叠效果。

图 11 中的女性形象是乌尔苏拉，莱茵普法尔茨女伯爵，是斯图加特"游乐园（Lusthaus）"的建造者路德维希公爵的夫人。在这座很不幸已经不复存在的建筑之中，在托座上还有一个人像，呈现的正是那个盾徽的所有者。

曾几何时，有大约 50 座这样的立于托座上的人像装饰着这座华丽建筑周围的拱廊。

图 14 利本施泰因市政厅壁炉上部。

图 1—10 海利根贝格城堡骑士厅彩绘天花板局部。

图 11 斯图加特的"游乐园"拱廊中的托座人像。

图 12 和图 13 斯图加特国家古物收藏馆藏梨木雕刻涡形花饰，原是乌尔姆的贝塞雷尔家族拥有的一座猎屋旧日装潢的一部分。

37.

图版 78

德 意 志 文 艺 复 兴 装 饰

书 籍 封 面 装 饰

在这类艺术最成功的时期，书籍封面装饰总是被当作一种平面装饰，使用的材料基本上只有皮革。首先将装饰图案的轮廓刻在皮革上，而那些不覆盖皮革的地方呈凹状。然后，使用小型金属印章压印出连续的花纹，构成封面的边饰。这时的边角装饰还没有制作得很用心，只是让边饰无规则地在那里相交而已。有时封面上会有好几道这样的边饰，如果中央的空余空间过长，人们就会沿着窄边加入特殊的交叉边饰图案。这种效果有时是通过锤印或压印两排彼此对称的花纹来达成的（图 5 和图 35）。中央的空间大多数情况下都很小，装饰时要么使用织物图案，要么使用边角花纹和中心花纹（图 9—11、13、14、23—26、28—32 呈现的就是后一种装饰方式）。

不过，除此之外，我们还能看到许多带有无拘无束的、经常是彩色的藤蔓花纹和交叠带饰的书籍封面（参见图版 70 中的图 6 和图 7）。在装饰艺术繁盛的时期，这些封面的四边都会有边饰，而后来取代这些边饰的则是非常类似于金属装饰图案的边角花纹。

最为奢华的装饰当然是那些真的用金属来装饰的封面，特别是那些使用贵金属的封面。在这种情况下，装饰图案往往是浮凸式的，或者用压印的方式制作。不过，图 1 展现的是一种直接锯出来，而后又加以雕刻的银饰。

最后还要提到的是，在装饰图书的书脊时往往会使用漂亮的棱纹工艺，这可从皮革衬垫或凹进的水平线痕看出，这样就将装饰面分成了几个部分，每一部分都有简单的装饰。

图 1　斯图加特的国家古物收藏馆所藏的银边书封（全尺寸）。

图 2—36　斯图加特的王室图书馆所藏猪皮书籍封面上的装饰（使用素压印工艺制作）。

图 37　布雷斯劳（今波兰弗罗茨瓦夫）图书馆一本藏书的书脊。

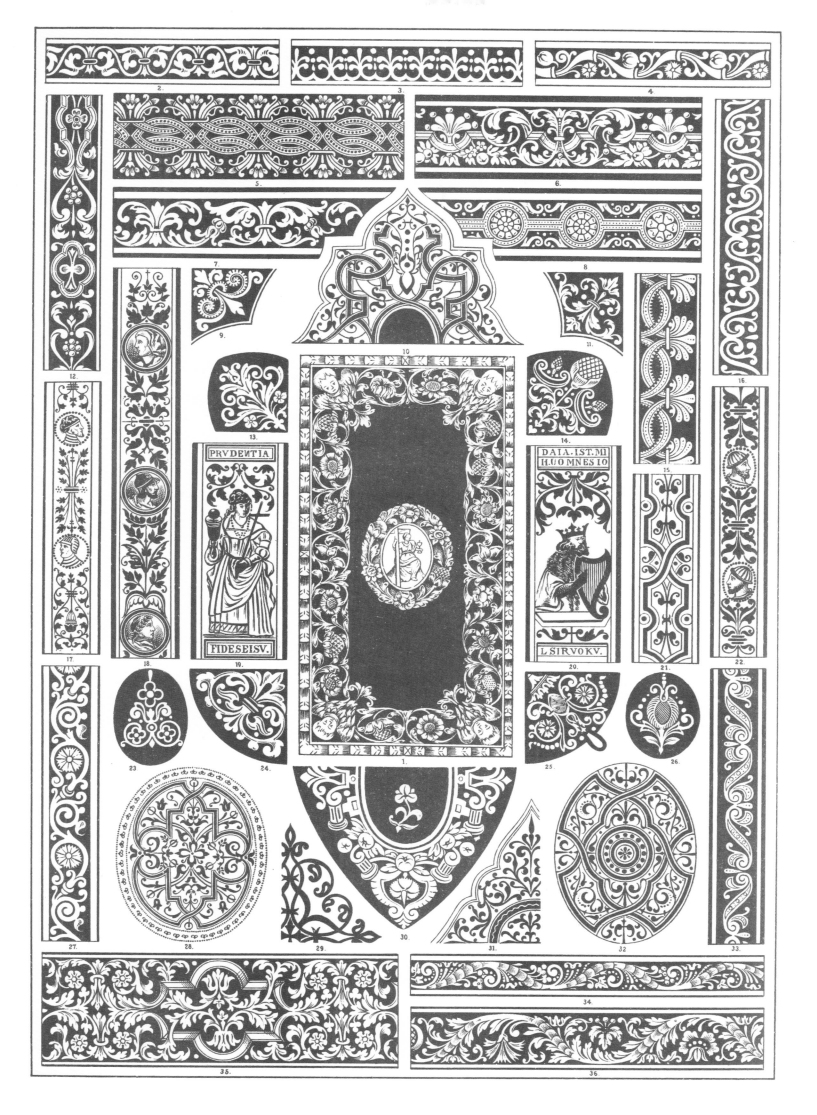

德意志文艺复兴装饰

刺绣和织物

———————◆◆◆———————

刺绣作品的特别效果主要取决于工艺流程。然而，在本图版中，我们在图 3、4 与图 1、5 这两组图像之间所看到的巨大差异却是由如下因素导致的：前一组中的图像显示出哥特式风格的强烈影响，而在后两幅图之中，艺术家追随的是相当东方化的范例。特别是图 5 中典雅的交错效果，以及图 1 和图 5 让装饰图案填满表面的巧妙方式，都会让我们想到东方的装饰风格。图 7 的织造图案则与波斯风格明显相似。

图 7　魏恩加滕教堂中一件织物上的装饰图案。

不过，尽管如此，这些图案仍带有文艺复兴时期的特性，显露出种种原始特征（图 1、5、6）。

图 5 中的刺绣制作于 17 世纪早期，那时，慕尼黑的丝绸刺绣是很有名的。

图 1　归施瓦本哈尔的沙夫勒先生所有的一块十字刺绣桌布。

图 2　慕尼黑的巴伐利亚国家博物馆所藏的亚麻刺绣品。

图 3　同一博物馆所藏的地毯刺绣边饰。

图 4　同一博物馆所藏的布面刺绣地毯（1560—1590 年）。

图 5　慕尼黑王宫礼拜堂中的嵌花工艺丝绒刺绣帘幕边饰。

图 6　慕尼黑的巴伐利亚国家博物馆所藏的一个金线刺绣皮袋的边饰。

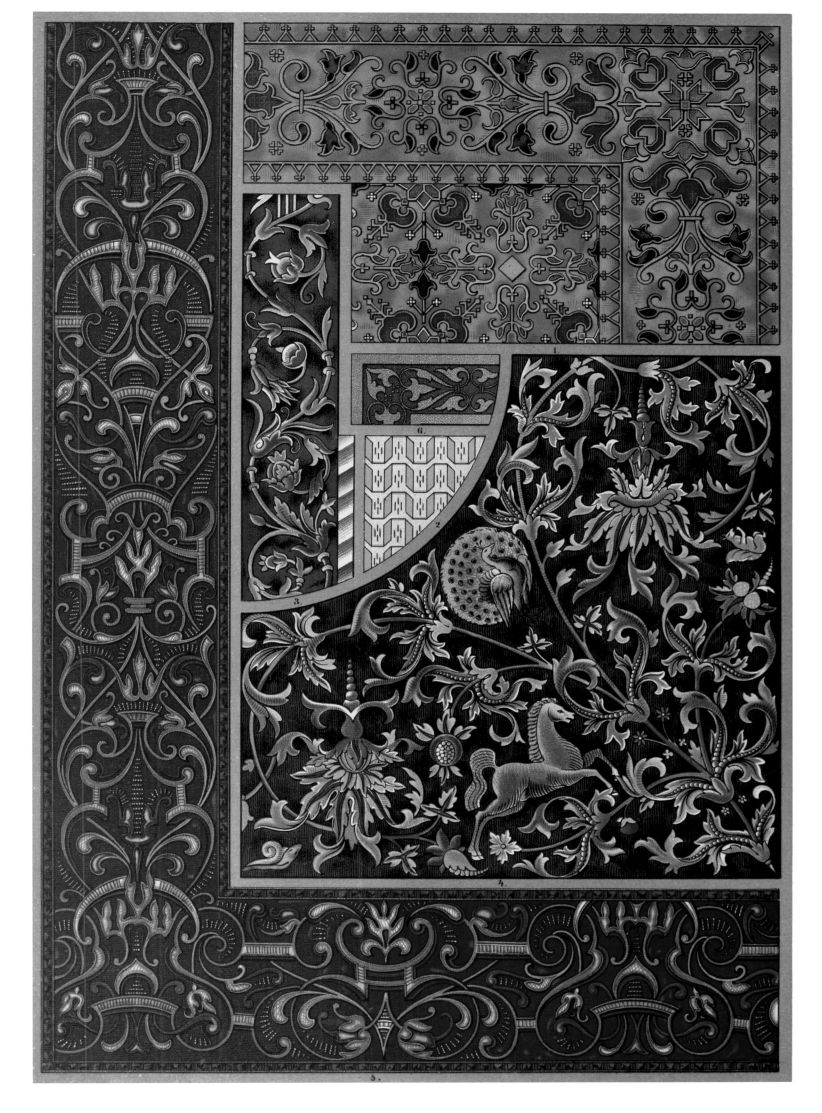

德意志文艺复兴装饰

印刷品装饰

用漂亮的首字母和边饰等来装饰印刷品的做法几乎和印刷术本身一样古老。在最初阶段，盛行的当然还是哥特式风格的装饰形式，但到了 15 和 16 世纪之交，这种艺术却进入了一个新的时代。其中有着显而易见且决定性意义的因素是，如荷尔拜因和丢勒等该时代最伟大的艺术家都曾参与其中。他们一直在创造新的字母装饰，还会为书名和章末装饰等设计图案，从而让印刷物的品质提升到了一个极高的水准。有许多市镇都因其印刷所而出名，而在 16 世纪的第三个十年里，当那些艺术大师们离世后，他们的后辈们继续使用他们所留下的装饰元素，从而延续了他们的传统。然而，随着时间的推移，复兴的古典艺术全面走向衰败，这一艺术分支也不可避免地与之一同衰落了，图 15 便呈现了木刻装饰的退化。

只要看一眼图版 64 便能明白，德意志的书籍装饰艺术足以与法国媲美，虽然与之相比它可能经常会在精致程度上显得略有不足。

图 14　特奥多尔·德布雷设计的页首装饰。

图 1　可能出自希罗尼穆斯·霍普费之手的书名框饰（1519 年）。

图 2　丢勒设计的首字母装饰。

图 3　A. 阿尔德格雷弗设计的饰带（1539 年）。

图 4　汉斯·荷尔拜因设计的一套"死亡之舞"字母表中的首字母装饰。

图 5　查理五世皇帝祈祷书中的页边装饰，由丢勒设计。

图 6　H. S. 贝哈姆设计的饰带（1528 年）。

图 7　出自一位佚名艺术家之手的首字母装饰（1518 年）。

图 8　保罗·弗兰克设计的首字母装饰。

图 9　约斯特·阿曼设计的首字母装饰。

图 10　出自汉斯·荷尔拜因设计的儿童字母表中的首字母装饰（1527—1532 年）。

图 11　出自一位佚名艺术家之手的首字母装饰。

图 12　J. 宾克设计的饰带。

图 13　P. 弗兰克设计的首字母装饰。

图 15　J. H. 冯·贝梅尔设计的章末装饰。

德 意 志 文 艺 复 兴 装 饰

彩色雕刻装饰

图版 77 中已经呈现了海利根贝格城堡骑士厅的天花板，此处则提供了更多的细节。整个天花板都是用椴木雕刻出来的，并且施加了丰富的色彩，尤其是蓝色、红色、绿色、金色和银色。然而，虽然色彩丰富，并且有由花叶饰、卷须饰、丝带饰和人物等组成的极其多变的装饰图像，它们却毫不显得拥挤或凌乱，反而就像之前说过的那样，能给人一种全然愉悦而和谐的总体印象。

图 6 和图 7　美因茨大教堂的基座装饰。

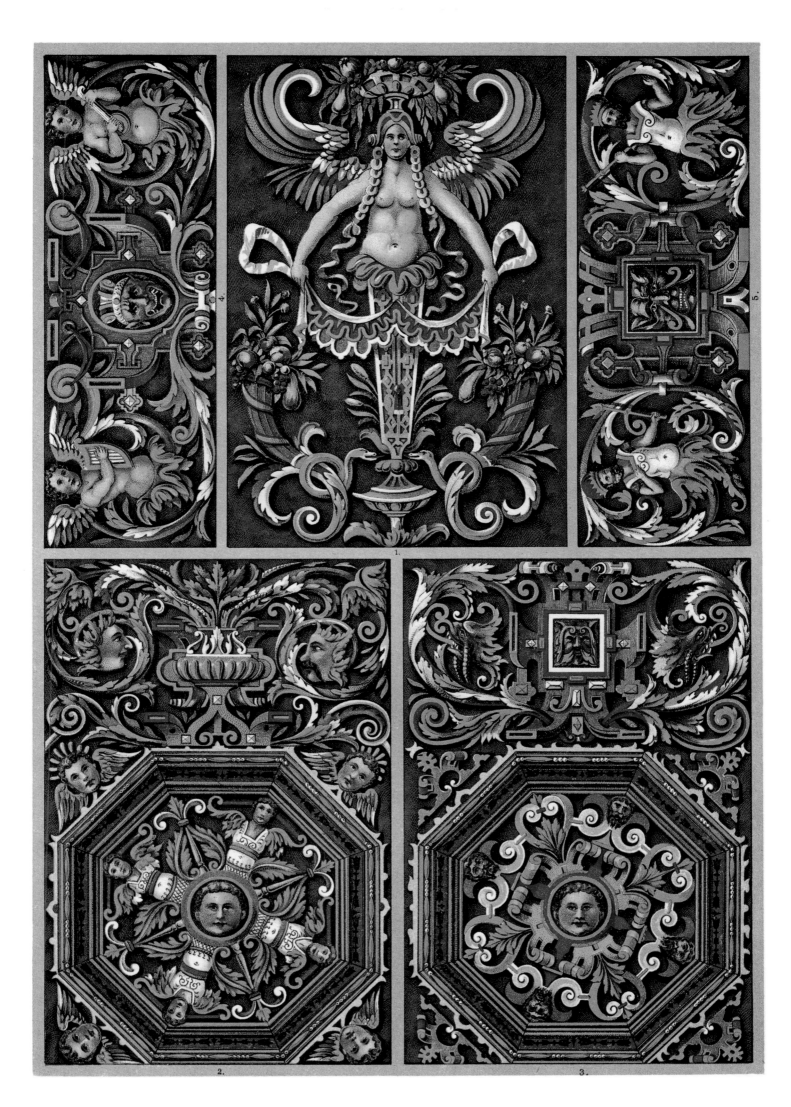

图版82

德意志文艺复兴装饰

石雕和木雕装饰

如果要界定意大利文艺复兴和德意志文艺复兴之间的总体差异，我们可以说，虽然二者在装饰图像方面都很丰富，但前者却比后者更加精致典雅，这特别表现在人物元素上，也同样多地表现在装饰元素在装饰表面上更为优异的排布方式这方面。但同样不可否认的是，德意志艺术的许多成就与意大利不相上下，特别是在文艺复兴时期那些宏伟建筑的装饰方面，而这样的建筑在德意志的市镇之中大量存在。

图1 出自斯图加特的修道院教堂唱诗席中的符腾堡诸君主墓碑中的赫耳墨斯柱。

图2 纽伦堡市议会大厅壁柱饰板。

图3 海德堡城堡中的"奥托·海因里希楼"中一扇门的门框侧面。

图4 盖尔多夫市镇教堂唱诗席中的墓穴墙裙。

图5—10 耶弗尔城堡一块天花板上的木雕饰板和饰带。

德意志文艺复兴装饰

壁画、石雕和木雕装饰

在壁画方面，意大利的影响鲜明地体现在图版 74 之中，而本图版中所呈现的例证与之形成了鲜明的对比。在这个带有轮廓突出且充满想象力的涡卷饰和典雅花彩的类似涡形花饰的框架结构中，我们可以看到 17 世纪初的德意志装饰所特有的那种严肃性。一直到进入 16 世纪之后很久，德意志的教会艺术都在延续着哥特式风格，直到该世纪的下半叶，文艺复兴风格才在教堂建筑中取而代之。然而，教堂中带有漂亮拱顶石的拱形天花板和那些尖顶的、有时带有窗花格的窗子仍会让我们想起中世纪艺术。那时的装饰艺术家们会制造出异常繁复的细节装饰，用这种方式来造就类似中世纪彩饰的、色彩生动且金碧辉煌的图案，但同时又发明了新的形式，以便创造出新奇迷人的效果。

著名的弗罗伊登施塔特教堂的内部装饰便表现出了这种特征。该教堂是由符腾堡公国的宫廷建筑师，来自黑伦贝格的海因里希·席克哈特建造的，我们的图版提供了足够的例证来展现其富丽恢宏的装饰效果。在这套出自画家雅各布·祖贝莱因之手的作品的细节中，我们能够发现一种变化无常且相当狂野的想象力；而文德尔·迪特林所设计的作品（图 9）也是如此，而且程度更深。然而，当我们看到装饰元素和细节的丰富色彩造就了怎样一种和谐迷人的效果时，我们便不得不对该时代的艺术抱有敬意了，尤其是因为，那个时代新教教堂的装饰决意打破与旧传统的联系，要创造出一种完全基于理性原则的新图像——这一实验在弗罗伊登施塔特教堂的装饰中取得了惊人的成功。

图 1—8　弗罗伊登施塔特教堂湿壁画局部。

图 9　斯特拉斯堡画家文德尔·迪特林所作门上饰板设计图，1598 年，出自其《建筑》一书。

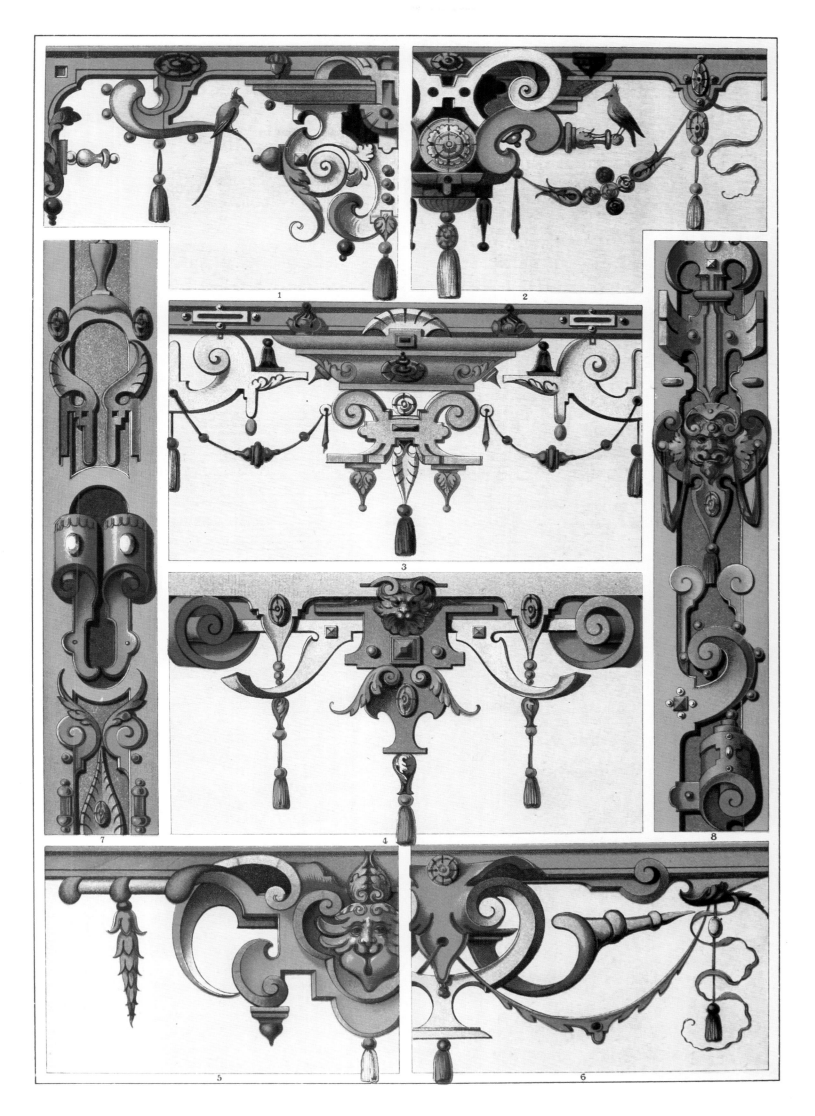

德意志文艺复兴装饰

天花板和墙壁绘画

———————·•••·———————

本图版呈现了一种非常特殊的、美丽绚烂的绘画。乌拉赫城堡中的金色大厅整个都是用这种方式装饰的。墙壁大体是平的，但被画作分隔成不同部分，其上所绘的全都是一种类似于金属制品的装饰图案。从其中各式各样的交错图案和镶边来看，这种相似性就更为明显了。在镶边图案之中，我们会看到带有"Attempto"（拉丁语，意为"我敢尝试"）字样的棕榈树图像经常出现（见图 5），这或许是指符腾堡的统治者"大胡子埃伯哈德"（1445—1496 年）的座右铭，但这座大厅及其中的画作却无疑诞生于 16 世纪末。装饰简单的天花板上露出的梁是棕红色的，但其间的狭窄区域被施以淡彩。虽然画作所使用的色彩不多（棕红色、白色、金色和蓝色），但其效果是美观的。

图 1　在墙面区块中绘制的拱肩。

图 2　窗框饰板。

图 3 和图 4　圆柱装饰。

图 5　窗下墙装饰。

图 6 和图 7　墙面区块边缘饰带的中央和边角装饰。

图 8—11　带有浮雕圆花饰的天花板梁木装饰。

图 12　木质框缘。

以上均出自乌拉赫城堡金色大厅。

图 13　出自格拉茨大教堂的拱顶画。

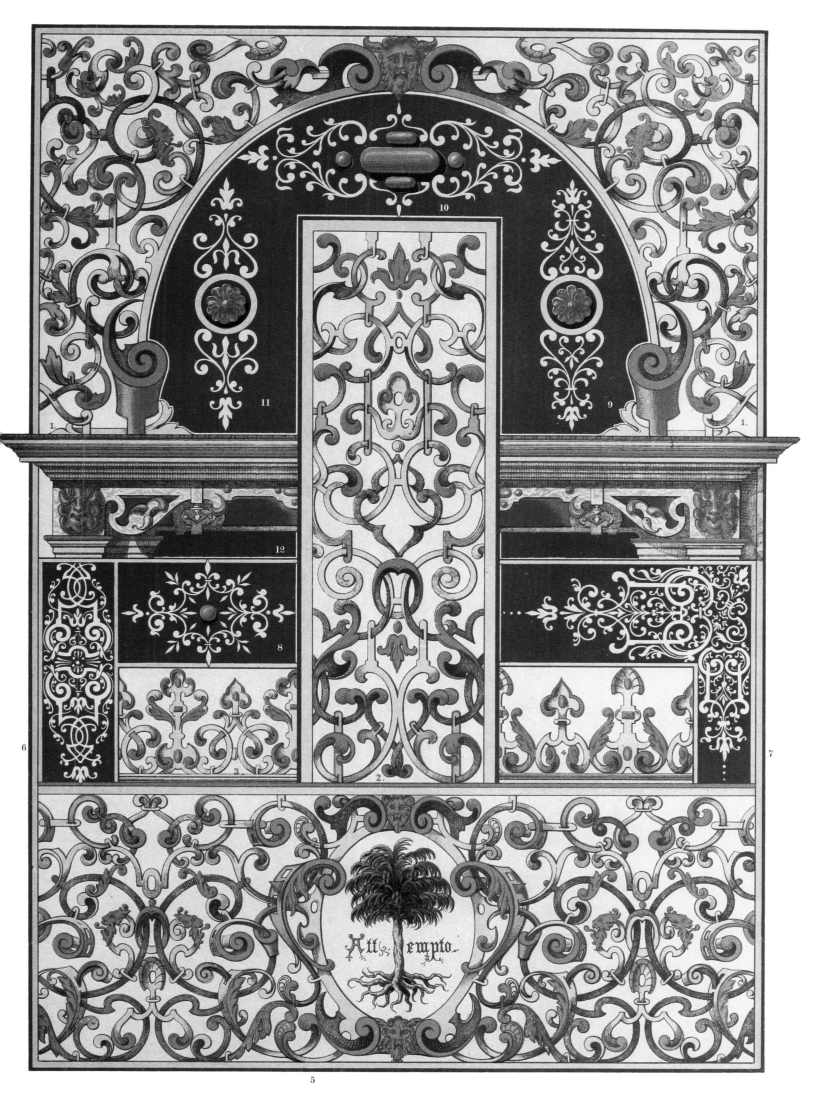

德 意 志 文 艺 复 兴 装 饰

涡形花饰和珐琅贵金属制品

德意志和意大利文艺复兴风格在贵金属制品方面体现出最大的彼此相似性，因为新风格主要就是通过这类作品传入德意志的。此外，德意志工匠们的作品在工艺的完善程度和形态的优美方面，都达到了意大利金匠作品的水准。特别是拥有众多工业城镇的德意志南部，很快便成了制作贵金属制品的著名工匠们汇聚的中心。酒器、餐具、兵器、指环、腰带、饰坠、手镯、圣餐盘等物品为华丽的艺术装饰提供了广阔的空间。然而，必须要说的是，那种直接模仿自然的倾向——特别是在花饰和卷须饰方面——以及对稀奇特性的偏爱，很快便为巴洛克风格在该领域和其他领域的发展铺平了道路。

涡形花饰在这个时期得到了最为多样的应用（图1和图2），其受欢迎程度由此可见一斑。

图1和图2　斯图加特国家古物收藏馆中一幅家族谱系树图中的涡形花饰。

图3—17　慕尼黑王宫礼拜堂收藏的小祭坛、圣骨匣和一个十字架上的装饰。

图18—20　镶有珠宝的十字架。

图21—23　汉斯·米利希的羊皮纸画稿中的一条剑带上的带扣。

图24　德累斯顿的"绿穹珍宝馆"所藏饰坠。

图25　汉斯·米利希设计的剑鞘下部。

图26　布达佩斯博物馆收藏的装饰华丽的珐琅饰吊坠。

图27　维尔吉利·索利斯设计的盘子边饰。

17—18 世纪装饰

哥白林挂毯和书籍装帧

为了补充图版 71，我们在这里呈现了一块以风景图为背景的哥白林挂毯，它是为装饰圣日耳曼城堡中的一个客厅而制作的。

这件精美作品中充满想象力的图像令人惊艳，其中有一幅色彩雅致的风景图，四周则环以装饰性的建筑元素和植物元素，以及自然逼真的花朵图案。这一作品的设计者是路易十四雇佣的画家德埃斯普伊，他就像那个时代所有伟大的法国装饰艺术家一样，遵守着哥白林制造技术的规范和要求。

图 3　带有加斯帕尔·莫伊兹·德·丰塔尼厄盾徽的书籍装帧（1755 年）。

虽然织就图像的过程需要高超的技巧，而要让织就的图像与原画分毫不差需要大师的手艺，但我们也必须记住，"织图"的完美效果全然是由原画的杰出水准所决定的。同时，画家必须留意让他的设计图适于织工编织，必须避免那些只有用油画技巧才能达到的效果。如果这些规范得到遵守，最后的成品织物便可具有超越多变时尚品味的艺术价值。

早在 17 世纪初，当第一座织造工坊在亨利四世治下被建立起来之时，那些最为知名的艺术家们便已经在其中施展才能了，后来他们还为王室织造厂工作。法国政府甚至还成功地将外国艺术家吸引过来，为其织造厂工作。

路易十五时期的这件美丽的书籍装帧作品（图 3）会让我们想到织物上的图案。

图 1　德埃斯普伊为路易十四的圣日耳曼城堡设计的哥白林挂毯。

图 2　为路易十四在凡尔赛宫内的房间所制作的一张哥白林地毯的边饰，由诺埃尔·夸佩尔设计。

图 1 和图 2 由巴黎的 N. 维维安绘制。

图 3　出自勃朗的《装饰艺术入门》。

LE CHATEAU NEUF DE SAINT GERMAIN

1

2

6.

图版 87

17—18 世纪装饰

刺绣、皮革挂毯和金器

本图版呈现的花饰的写实倾向，复杂的线条，以及图 1 中的图画和刺绣的那种不安定的动态，此外，尤其是装饰的塑形化倾向，都直接体现出文艺复兴衰落期及其后洛可可和巴洛克风格占主导的时期的鲜明特征。

图 3 则属于真正的洛可可时期作品。

图 1　出自斯图加特国家古物收藏馆的刺绣作品，原为魏恩加滕修道院教堂祭坛上的帷幔。

图 2　同一收藏馆中的刺绣弥撒袍。

图 3　印花皮革帷幔边饰。

图 4 和图 5　部分贴金的银酒杯装饰，出自布达佩斯的匈牙利国家工艺美术馆所藏复制品。

图 6　保罗·安德鲁埃·杜塞尔索设计的饰带。

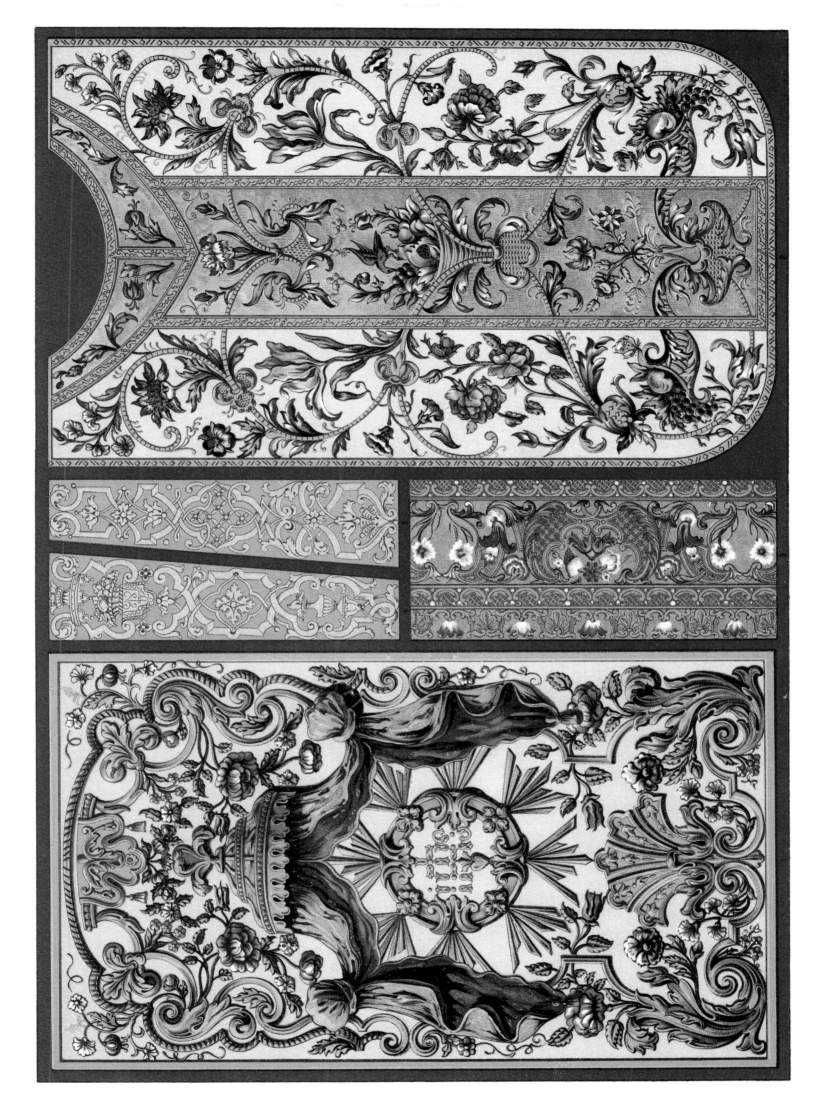

17—18 世纪装饰

金属制品和木雕

图 13　马罗的一幅版画作品。

诞生于路易十四时期的巴洛克风格最初是作为一种文艺复兴风格的新发展出现的，但其中也挪用了许多古代作品的特点。总体而言，特别是在装饰艺术方面，我们可以说这种风格是宏大而崇高的，而且并不缺少多样性和变化。然而，这种风格的缺点是过于奢华，甚至发展到了滞重的程度。

路易十四治下的最后 25 年，从 1690 年开始，是著名装饰艺术家夏尔·勒布伦活跃的时代，巴洛克风格在此期间发生了一些变化。受够了繁复礼仪的国王退隐于私密的家庭生活之中，凡尔赛宫中的大型宴席停止举办了，宏大的装饰工程的委托逐渐减少。如此一来，对一种更适合家庭生活的、不那么华美和正式的风格的需求就增加了。

阿杜安－芒萨尔曾试图扭转这种发展方向，但直到罗贝尔·德科特的时代，从 1699 年开始，这种变化才更为清晰可见。从此之后，一种更轻巧自由的装饰风格进入了人们的视野。

图 1—7　慕尼黑的巴伐利亚国家博物馆所藏的仿金铜托架（路易十四时期）。

图 8—12　各式法国木雕，图 11 出自巴黎圣母院唱诗席座椅。

17—18 世纪装饰

镶木地板

本图版给出的是一些以一种非常具有创造力的方式铺设并体现出那个时代主导众多德意志宫廷的多变艺术风格的地板样本。在这些镶木地板之中，惯常的几何图案消失不见，出现的反而都是较大的构图，显示出充沛的生命力，并且因为使用了多种颜色的木料而具有一种特殊的魅力，特别是在那些花卉图案出现的地方。

这里的所有图案均出自约翰·格奥尔格·拜尔之手，此人是位于斯图加特的符腾堡宫廷中的箱柜制造师。这些地板是他为由符腾堡公爵卡尔·欧根于 1763—1767 年在斯图加特附近建造的索利图德城堡设计制造的。不幸的是，这些珍贵的地板只有一小部分留存到了今天。

最初的设计图纸收藏在路德维希堡的细木工拜尔先生手中，他是上面提及的那位箱柜制造师的后人。

上图　巴黎装饰艺术博物馆所藏的一扇门的局部。

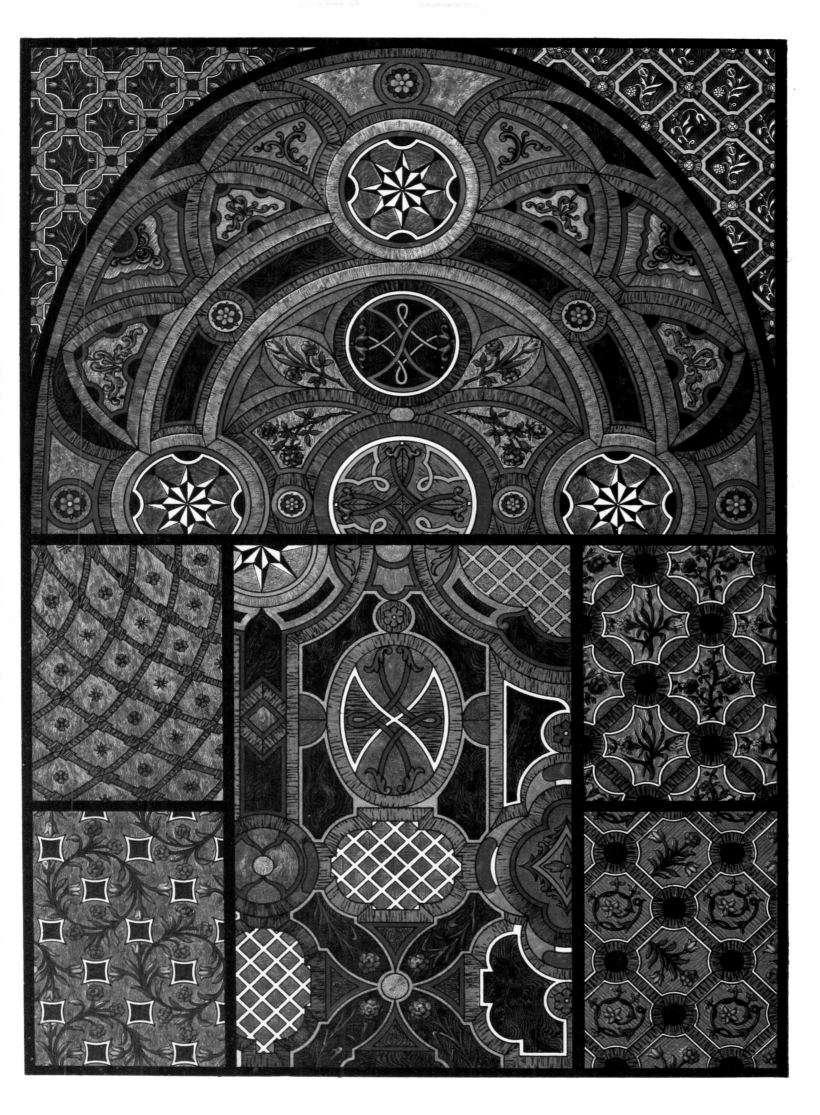

17—18 世 纪 装 饰

塑形装饰

只要浏览一下图版 86—91，我们便能清晰地看出"巴洛克风格""洛可可风格"与其后诸多风格（"路易十四风格""路易十五风格"和"路易十六风格"）之间的不同特点。

路易十四风格最初像是文艺复兴风格的一种发展，但囊括了许多古代题材。总体而言，这种风格可以说是光彩而宏大的，特别是在装饰艺术方面，而且其中并不缺少发展和变化，但有时却会过犹不及，沦于一味的铺张奢华。在这之后，贝壳饰占据了重要地位，而角落处的涡卷饰成了典型的边饰元素。

在漫长的路易十四统治时期快要结束之时，所有这些都经历了许多夸张的发展，为洛可可风格的产生奠定了基础。在路易十五时期，洛可可风格占据了主导地位。

图 1　枫丹白露宫王座厅门窗凹进处饰板装饰（路易十四风格）。

图 2　枫丹白露宫王后寝室中饰板上的凸起图案（路易十四风格）。

图 3　贝尔西城堡中一块护壁板上的木雕（路易十四风格）。

图 4　巴黎洛赞宅邸大厅一面镜子上的柱头装饰（路易十四风格）。

图 5　德意志工匠保罗·德克尔设计的柱头（路易十四风格）。

图 6　凡尔赛宫奖章厅内的柱头（路易十五风格）。

图 7　凡尔赛宫王后寝室内一面镜子的镜框边角（路易十五风格）。

图 8　路易十五风格的建筑设计（据 A. 罗西斯，1753 年）。

图 9　由雕刻师 T. 约翰逊设计的小花饰（1761 年）。

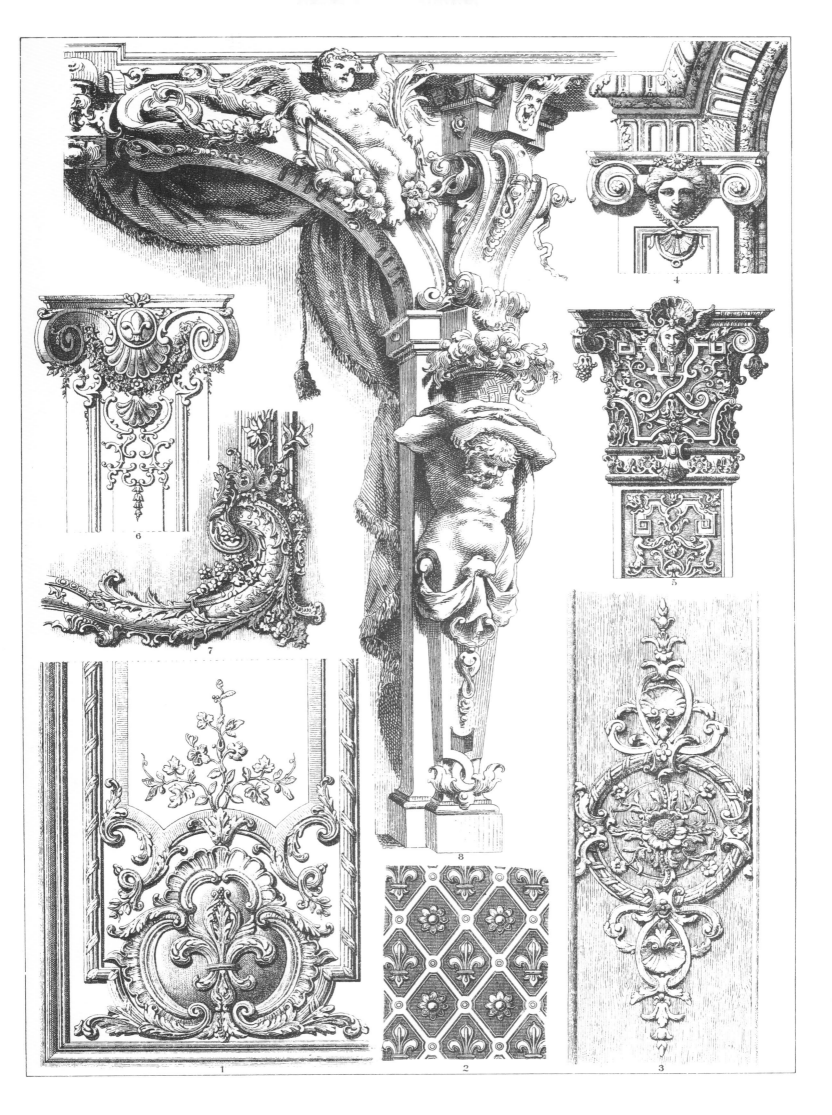

17—18 世纪装饰

绘画、皮革挂毯和灰泥装饰

———◆◆◆———

　　图 2 呈现的天花板装饰是洛可可风格（路易十五时期）的一个很好的例证。就像图版 90 中的图 6—8 那样，我们在此处也看到了变幻莫测的线条处理方式，过量的花朵、涡卷饰和涡形花饰，过多的装饰元素，几乎随处可见的精灵和人物形象，以及很受欢迎的各种隐喻与象征图像。特别值得注意的是，装饰独立自足，不再依附于建筑结构的基本形式。然而，不可否认的是，洛可可时代的装饰作品虽然古怪大胆，却常常展现出非凡的活力，同样值得注意的还有建筑、雕塑和绘画之间的协调呼应。

图 1　路易十四风格的印花皮革帷幔，出自斯图加特的国家古物收藏馆。

图 2　出自布鲁赫萨尔城堡的天花板装饰。

图 3　巴黎一座房屋中的彩绘门板。

图 4　出自 J. A. 梅索尼耶之手的墙壁装饰。

2.

1.

3.

18 世纪装饰

彩色塑形装饰

本图版中的图像，以及图版 91 中的图 2 和图版 93 中的图 6，呈现了洛可可风格的特点，以及这一风格应用在布鲁赫萨尔公爵城堡中的方法。

即便这些范例还没有达到极致的典雅优美，它们也至少都拥有独特的设计和特别有趣的色彩。虽然按照洛可可风格的一贯做法，这里除了白色之外只有少许金色，但其中表现自然物的部分制作得极其漂亮，形成了一种非常迷人的效果。这种风格的繁复奢华效果在围绕着天花板的大型檐口上得到了最好的表现（本图版中的图 4 和图 5，以及图版 91 中的图 2）。同时，单块饰板的底色很浅，有时还会加入华丽的象征图像。这类通常绘于灰泥之上的图像制作得非常精细，乃至其中人物的肢体，比如用彩色灰泥塑成的胳膊和腿会从画面上凸出来，却并不会破坏整体的和谐效果。天花板的中央用来容纳群像或单个人物形象，或是被施以浅色灰泥装饰。

家具都带有古雅的曲线，与富丽堂皇的墙壁装饰连为一体，看上去像是在争相呈现美丽的效果。

与室内装饰中精细的涡卷装饰形成鲜明对比的是，洛可可时代建筑的外部装饰呈现的是一种古典式的严肃而简单的效果。

图 6　由弗朗索瓦·布歇（1703—1770 年）设计的饰板。

图 1—3　布鲁赫萨尔公爵城堡中的雕刻饰板局部。

图 4 和图 5　同一房间内的灰泥吊顶局部。

图 1—5 由斯图加特的 H. 埃伯哈特绘制。

18 世纪装饰

哥白林挂毯

在论及本图版上的哥白林织物之前，我们先要回顾一下路易十四时期。

哥白林织物生产最多且最为美丽的时期是在 1660 年左右，那时能干的财政部长科尔贝将指导为装潢王室城堡而建立的诸工坊的任务交给了才华横溢的画家勒布伦。自负的国王急不可耐地等待着各项工作的进展，而这些繁重的工作只有靠高妙的分工合作才可能完成。假如勒布伦没有无与伦比的把握能力来让他手下的工匠们齐心协力地工作，这位画家是不可能完成他那数不尽的职责所要求的繁重任务的。因此，我们经常会发现有十位画家同时绘图，而图像的大体规划几乎总是来自勒布伦。同样值得注意的是，如花朵、饰带、风景、狩猎场景、乐器等绘画主题的每一种图像都是由一位专长于此的画家绘制的，而且并不会对总体设计的自由表达造成损害。

因此，毫不奇怪的是，在其后的路易十五和路易十六时期，诸如华托、布歇、泰西耶和雅克等艺术家或是也承接了这样的工作，或是满怀信心地要在某一特定艺术门类中取得成功。比如，如果我们去看看国王的花卉画家泰西耶是如何高明地将花卉与果实组合成独具特色的花环和花束的，我们便会毫不犹豫地承认，他是法国画派中最高明的花卉画家之一。此处所给出的细部例证都出自这位大师的重要作品，使我们可以一窥他那惊人的才能。

图 1　路易·泰西耶设计的椅面（路易十五时期）。

图 2　出自同一画家之手的果篮（路易十五时期）。

图 3　出自同一画家之手的花饰（路易十五时期）。

图 4　雅克设计的椅背（路易十六时期）。

图 5　门板（路易十六时期）。

图 1—5 由巴黎的 W. 维维安绘制。

图 6 由斯图加特的 E. 埃伯哈特绘制。

图 6　布鲁赫萨尔城堡中的雕刻嵌板局部。

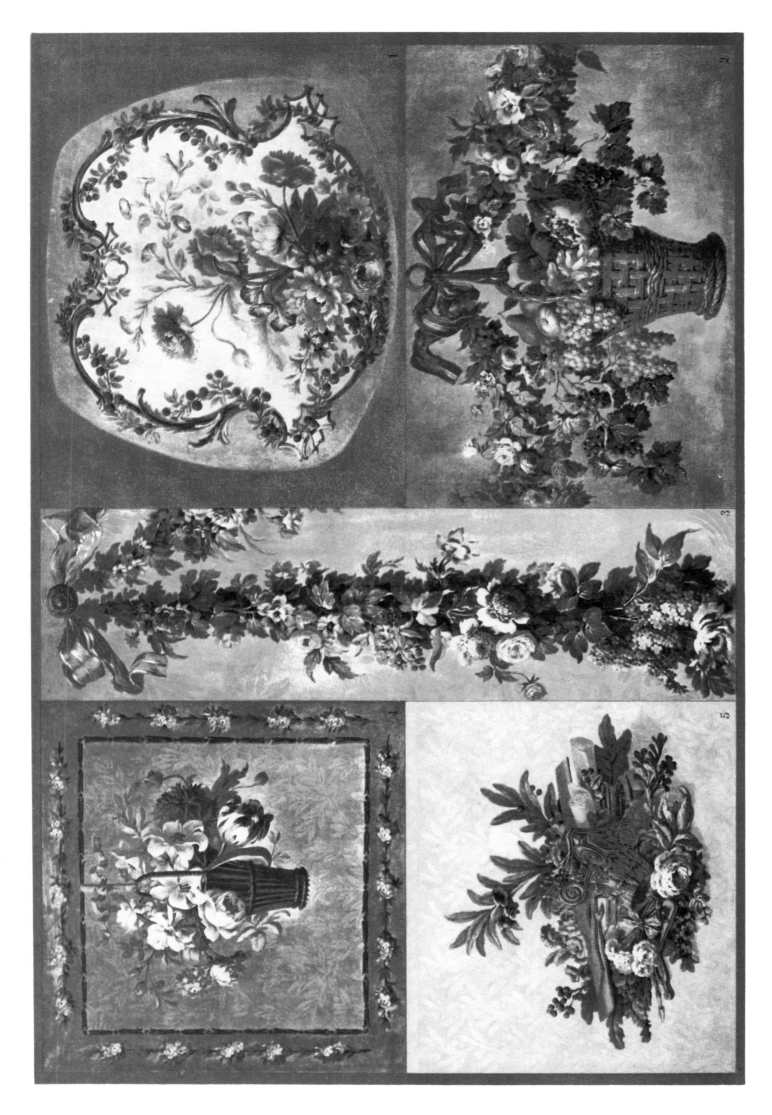

18 世纪装饰

塑形与绘画装饰

"发辫时代风格"（Zopfstyle）常被错当作巴洛克（甚至洛可可）风格的别称，而它指的其实是盛行于路易十六时期的那种（当然有时是贫乏而僵化的）风格，这种风格复归古典，与路易十五时期那种浮夸而混乱的风格相反。

与洛可可风格的铺张效果相比，发辫时代风格中那些朴素而节制的图像能够带来一种满足感，只要——经常并非如此——朴素恬静不沦为死板，严格精确不沦为贫乏。

图 7　萨兰比耶设计的饰带。

图 1　巴黎阿瑟纳尔图书馆音乐厅护壁板上的木雕（路易十五风格）。

图 2 和图 3　巴黎一间客厅中的护壁板上的雕刻壁柱（路易十六风格）。

图 4　枫丹白露宫玛丽·安托瓦内特王后寝室内的彩绘饰带（路易十六风格）。

图 5　巴黎一间客厅中的天花板镶板（路易十六风格）。

图 6　波尔多市政厅一间大厅门上的雕刻饰板（路易十六风格）。

图 8　贝尔托和巴舍利耶设计的小花饰（1760 年，路易十五时期）。

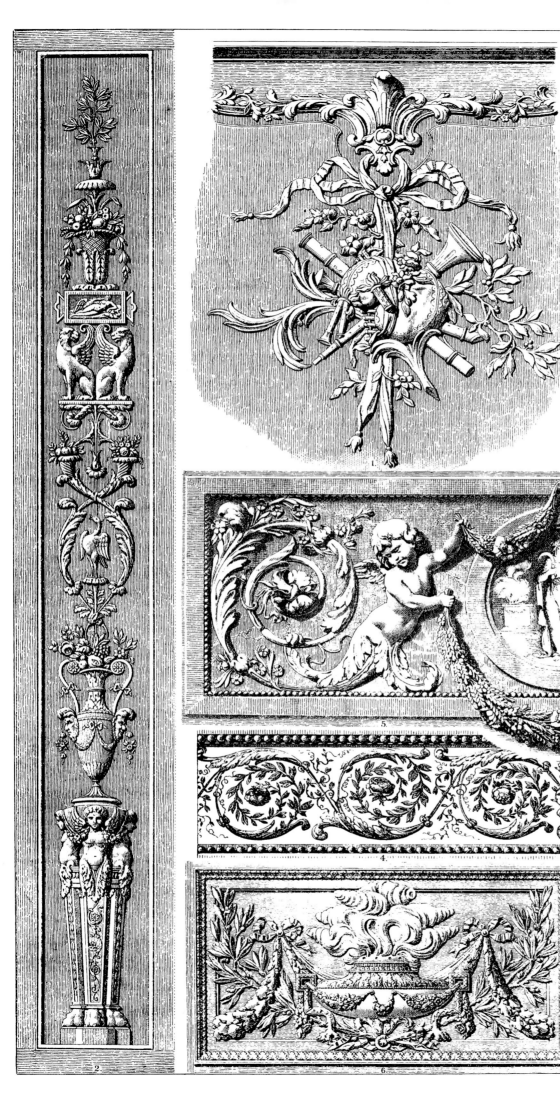

18 世纪装饰

蕾丝花边、织物和刺绣

———————◆◆◆———————

前文所提及的三种艺术风格对居室装饰以及所有的衣饰产生了广泛影响。我们在此处也可以很容易地看出显著的差异。比如在图 1 和图 2 中，那种更严格的理想化处理模式仍在一定程度上与文艺复兴风格类似；而图 5 和图 6，尤其是图 4 和图 7，则显示出对写实方法的青睐。

图 1　路易十四风格的蕾丝花边，比伯拉赫的 C. 博尔所有。

图 2　一件丝绸背心上的刺绣（路易十四时期）。

图 3　一件丝绸外套上的刺绣（路易十五时期），出自斯图加特的国家古物收藏馆。

图 4　出自同一收藏馆的一件丝绒背心上的刺绣（路易十六时期）。

图 5　一件无袖弥撒长袍上的丝绸布料（路易十四时期），出处同上。

图 6　丝织衣料（路易十五时期），出处同上。

图 7　丝绸与羊毛纺织衣料（路易十六时期），出处同上。

图 8　出自朗松的设计图。

1.

3.

4.

2.

6.

5.

7.

18 世纪装饰

金属配饰

17 世纪和 18 世纪的法国君主们普遍爱好华美装饰，尤其表现在家具装饰方面，而每个时期又都有不同的大师根据其自身的品味与才能来构建新的装饰方向。

路易十四统治时期流行巨大而装饰华丽的房间，因此我们会看到如图版 88 中的图 1—7 所呈现的那种带有突出的青铜配饰的家具，或者是著名宫廷箱柜制造师布勒制作的那种奢华作品，那种带青铜配饰和金属镶嵌蛱蝶图案装饰的乌木家具（图版 72 中的图 21 和图版 73 中的图 1）。不过，这类制作精致且色彩明快的家具还是更适合于稍晚时代（摄政时期和路易十五时期）的那种较小的室内空间。那时家具色彩变得更为柔和，带有青铜配饰的黄檀木代替了乌木（见图 16）。这时，著名的雕塑家、刻工和箱柜制造师夏尔·克雷桑出类拔萃地展现出了其巨大的才能。此人极其多才多艺，其作品无一例外地具有一种异常独特的魅力。之前（图版 91）提到的那位多才多艺的梅索尼耶也是一位极为著名的金匠和铜匠。同样地，著名雕塑家、铸造工和刻工雅克·卡菲耶里也以非常优雅的方式使用青铜配件来装饰家具，其工作可能是与宫廷箱柜制造师让·弗朗索瓦·奥本合作完成的。

本图版提供了路易十六时期的一系列青铜家具配饰。在该时期，充满想象力的精致装饰是很常见的。该时期的一种装饰风格是将垂花饰、缎带饰以及鸽子、箭壶、火炬和各种奖杯图像混用，构成令人愉悦且带有象征意味的整体。

图 1—15　斯图加特技术学院石膏模型收藏中的仿金铜配饰铸模。

图 16　卢浮宫中路易十五的办公桌。

19 世 纪 初 装 饰

壁画和天花板装饰

在谈论所谓的帝国风格之前，我们必须明白，这一称谓指的是自路易十六统治结束到法兰西第一帝国时期所盛行的那种过渡风格，这一风格一直持续到 1815 年。虽然 18 世纪末动荡的政治状态让法国艺术面临终结的危险，然而，法国人民与生俱来的对艺术的热爱仍能在大革命的混乱中迸发，并促使国家的领导者们重视艺术，即便是在最痛苦的时期也要建立一座国家博物馆，为的是将过往时代的艺术品保存下来供后人研究。他们借此保护了许多美丽的艺术品免遭疯狂的革命热情毁灭，而这些艺术品讲述着被推翻的君主制时代的故事。

新兴的共和主义思潮必然在艺术的王国中得到越来越多的表现，这一倾向在路易十六风格中便已清晰可见了。此时艺术中风行的是纯粹的希腊和罗马风格，甚至到了要复兴希腊罗马衣着服饰的地步。在这种转变中起到了主要作用的是著名画家大卫，他的创作与政治密不可分，在拿破仑一世统治时期与旧传统分道扬镳，致力于追求一种恺撒时代的艺术风格。除了大卫之外，建筑师柏西埃也经常与他的同事方丹合作，在工艺美术领域施展其巨大的才能。这种新的法国风格极受欢迎，迅速传播到了整个欧洲。

图 7 巴索里设计的天花板装饰，摹自照片。

图 1—6 普鲁士国王腓特烈一世在路德维希堡宫中的工作室的墙壁和天花板装饰。

1.

2.

3.

4.

5.

6.

19 世纪初装饰

哥白林挂毯和蕾丝花边

花卉绘画艺术从路易十五和路易十六的时代——那时泰西耶、雅克和其他艺术家们的作品达至极高的水准——传承到了第一帝国时期，而且水平并未下降，这可从本图版最大的一幅图中得到有力证明。该图的美丽设计出自画家圣安热之手，此人无疑参与了哥白林织物的生产制造，但就像其他许多有才能的艺术家一样，其名字并非广为人知。假如像他一样的艺术家们没有进入铜版印刷业的设计领域并使其名字得以通过印刷出版而留存下来，他们很有可能会完全湮没无闻。

图 6　巴黎的王室家具保管处收藏的织物，摹自照片。

挂毯的边框和边饰都要有经过精心艺术设计的图案，这是直到 18 世纪末的传统做法，但帝国时期人们却满足于在挂毯上呈现皇帝统治时期的种种场景，几乎没有任何装饰成分。

将图 1 中的果篮与图版 93 中的图 2 和图 4 中的果篮进行比较是很有意思的，我们从中可以看到路易十五时期的自由风格在此后的时期变成了更为生硬且拘泥的形式，然后又变得僵硬，呈现出帝国风格中常见的那种古典式的华贵之态。这些果篮在画面空间中所占据的位置也是独具特色的，而这受到其固定于其中的方式的影响。之前两个时期的果篮是用轻盈的丝带别致地吊挂着的，而后面那个时期的果篮则肃穆地伫立在生硬的莨苕饰之上。

该作品中成功的色彩装饰应得到特别的赞扬，因为它与这一风格中其他作品显然可见的呆板色彩恰成对比。

至于在第一帝国时期十分流行的各式帷幔，我们也提供了该时期的若干独特范例。

图 1　由圣安热设计的屏风饰板。
图 2—5　路德维希堡宫中带有编织流苏的丝绸和丝绒帷幔边饰。

1

2

3

4

5

19 世纪装饰（帝国风格）

金属装饰

＊＊＊

艺术中向古典形式的发展在路易十六时期便已显露，而在本图版所涉及的时期变得更为明显了。

主要由红木制作的家具都有漂亮的青铜装饰，让它们那或多或少有些死板的设计多了一些优美的形式变化，而这完全值得人们赞赏。

图 24　玛丽·路易丝皇后的珠宝箱，由乌木家具制造师雅各－德斯马特制作。

拿破仑战争对帝国风格有着相当大的影响，我们可以在这种风格后来的发展中发现鹰和月桂花环之类的胜利象征物。在远征埃及之后，新的装饰元素得到采用，比如莲花柱头、狮身人面造型、有翼的狮子形象和其他埃及图像，有时还会加入中国式图像。

这种对外国图像的迷恋造成了严重的问题，导致家具看起来像沉重的、巨大的埃及历史建筑，比如形如金字塔的书桌等。把木头当作石头，在上面呈现建筑图像和装饰，是一个常见的错误。然而，虽然有这些不足之处，我们却必须承认，这一时期的许多工艺美术作品虽然表现出一定程度的枯燥乏味，但其无疑十分典雅的效果仍然让人喜爱。

为了理解这一点，我们可以看看图 24，这是这一时期法国家具中成就最高的作品之一，足以让我们明白上文所言不虚。

就像前一个世纪盛行的那种风格一样，以帝国风格呈现的新式法国品味也同样被其他欧洲国家接受了。正因如此，位于斯图加特的王宫中有大量极为漂亮的帝国风格家具范例，本图版中的大部分所呈现的正是这些作品。

其中最有意思的是，在严格的古典风格之外，还出现了写实风格的装饰图像。

图 1—23　斯图加特王宫以及该城的符腾堡古物收藏馆中的仿金铜家具装饰配件。

18 — 19 世纪装饰

丝绸织毯

丝绸业在 14 世纪的法国便已蓬勃发展起来，而用昂贵的丝织品装饰墙面和家具的新风尚使得该产业在 17 世纪获得了新的发展动力，在 18 世纪甚至发展得更快。这种风尚对于更为古老的德意志丝绸贸易同样大有帮助。

为了补充图版 95 中的路易十四、路易十五和路易十六时期的丝绸织物图像，我们在此给出了从路易十六风格到帝国风格这一转换期的类似例证。图 1 和图 2 因倾向于前一种风格而值得注意。除了受中国影响的痕迹之外，我们还能看到漂亮的垂花饰和花朵结彩装饰，以及瓶饰、丰饶角和火炬饰。路易十六风格的处理使得其上那种迷人且精细的明亮效果如此令人愉悦，同时我们也能在反复出现的花环、棕榈叶和盾牌图像中看到第一共和国时期艺术风格的先兆。同样地，图 3 中的写实花朵让我们想到之前的那个时期，而该图的其他部分和图 4、5、6 给人的感觉则是纯粹的"帝国"风味。

图 1—7　斯图加特王室博物馆中的藏品。

图 8　墙纸图案，摹自照片。

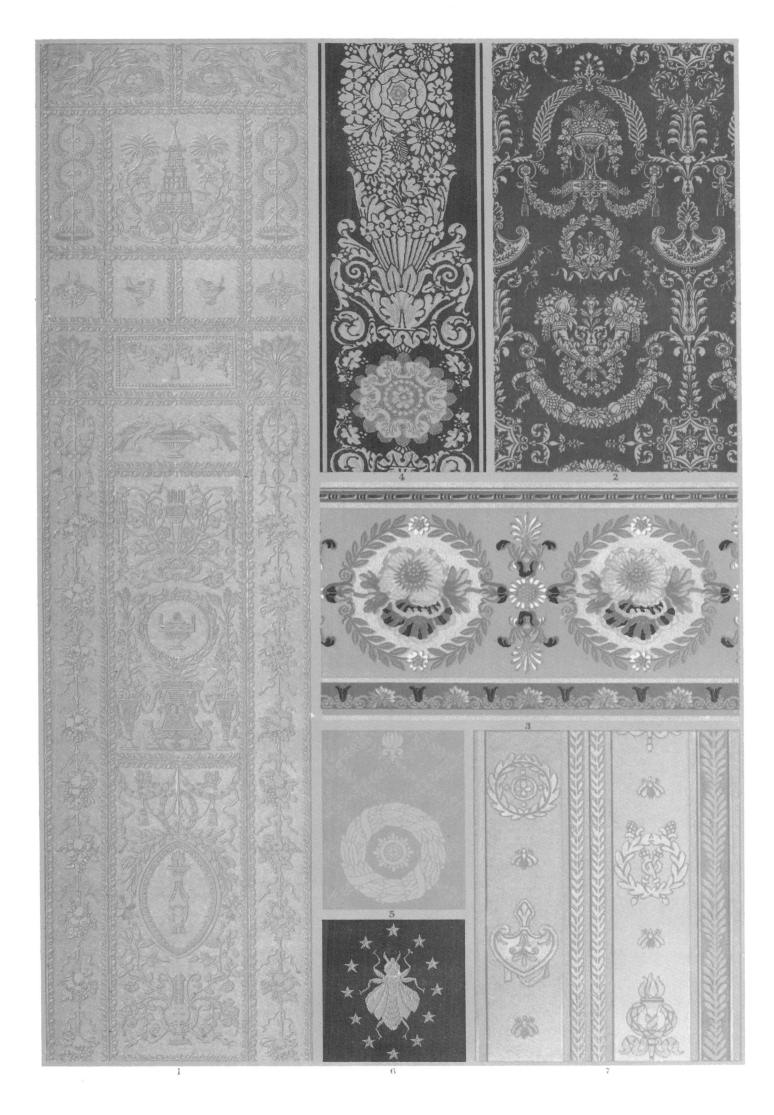

1

4

2

3

5

6

7

出版后记

自 19 世纪中叶起，随着欧洲人对世界各民族装饰艺术的了解不断增加，以及彩色印刷技术的日益发展，一系列包含各个民族、各个历史时期装饰艺术元素的汇编作品相继出版。其中，有三部作品取得了突出的成就：英国建筑师、设计师欧文·琼斯（Owen Jones）的 *The Grammar of Ornament*（《装饰的法则》，1856 年出版），法国服饰研究专家、画家奥古斯特·拉西内（Auguste Racinet）的 *L'Ornement Polychrome*（《彩色装饰》，两卷本，出版于 1869—1887 年），以及德国建筑师海因里希·多尔梅奇（Heinrich Dolmetsch）的 *Der Ornamentenschatz*（书名意为"装饰的宝库"）。这三部作品在内容编排上十分相似，是 19 世纪装饰艺术领域的杰出著作。

多尔梅奇的这部作品首次出版于 1887 年，共有 85 幅彩色图版，后来的增补版扩充为 100 幅图版。在翻译和编辑过程中，我们尽可能地还原和保存了原书的本来面貌，仅对原书中少数明显的讹误和不合理之处做了更正和改动。原书中记录的收藏文物的各类机构，今日大多已不存在，或更名或并入其他机构，藏品今藏何处也难以考证，因此其名称一仍其旧，未作更改。希望本书的出版能为广大读者带来一场视觉盛宴，使读者得以尽情领略特色鲜明、多姿多彩的"文明的盛装"的无穷魅力。